指揮的落棒與起棒

理論的、藝術的、效率的

THE AESTHETIC OF CONDUCTING -

IN THE THEORETICAL, ARTISTIC, AND EFFICIENT ASPECT.

顧寶文 著

鄭德淵教授序

　　現代國樂在這二三十年來，有很大的發展，除了有好的作品、好的演奏人員、好的樂器，當然還有的是：有好的指揮。

　　拜音樂風氣盛行之賜，在台灣我們可以欣賞到不同指揮家指揮相同的作品；作為一個演奏者，也有機會接觸到不同的指揮家對同一作品的不同詮釋，即使是相同的作品，作為觀眾的我們，聽到的是：不同的聲響效果、不同的張力變化、不同的音色。當然，也聽到演奏者們提過：那個指揮讓他們演奏到瘋狂，或是那位指揮讓他們累到想打瞌睡。

　　就是這樣，寶文老師的合奏課，讓學生們爭著要選第二主修或加指揮為副修，指揮，就是那麼讓自己瘋狂，讓別人瘋狂；讓自己沉醉，讓別人沉醉。

　　很高興聽到寶文說他要出指揮的書了，經過他在南藝大近二十年的教學經驗，他跳脫了西式唯一思維，很有自信的提出了一套引導民族管絃樂整體發展的指揮理論與實踐，包括了有關理論、藝術、與效率的指揮棒探討，以及五首民族管絃樂作品的分析與指揮詮釋。

　　恭喜與期待！

<div align="right">

鄭德淵
國立台南藝術大學中國音樂學系教授

</div>

指揮的落棒與起棒
理論的、藝術的、效率的

許瀞心教授序：時空雕塑行者

2021 年 3 月於台北

欣讀名指揮家 顧寶文教授之《指揮的落棒與起棒》新書。其內容豐富且融會貫通，由基礎理論的切入，經數首經典曲目之詳盡解析、詮釋，思脈清晰而文筆流暢，讀者能隨之進入真誠感人之音樂內容及專業指揮之視角，思考寬廣的相關論述。

寶文近二十載於台南藝術大學執教，其間培養出一批相當優秀的青年指揮家，此為非常令人敬佩的可貴現象。寶文的弟子們不僅才藝雙全，更難能可貴的乃源自其師之身教言教、專業態度及待人處世之優良教育傳承。本人有幸指導過數位出自寶文門下之研究生，並經常感受到這批幸運且幸福的莘莘學子是多麼有福氣在寶文門下健康快樂的進步成長。本人亦有幸與寶文數度共事，每每讚賞其負責盡職，謙恭有禮之翩翩風度。而現場及網路視頻聆賞寶文指揮演出之風采亦為一大快事，其細膩音樂性、精湛掌控度、深刻內涵歷鍊、豐富戲劇張力、全然投入之感染力，皆令人極為讚賞。

集寶文如此優秀之專業經驗，經過此書之字裡行間，讀者可進一步踏入更維真、維善、維美之音樂境界及指揮的藝術。

在此特別祝福，並共勉之。

許瀞心
國立臺灣師範大學音樂學系交響樂團指揮
Apo Ching-Hsin Hsu
Music Director, National Taiwan Normal University Symphony Orchestra, Taipei, Taiwan
Former Music Director: Springfield Symphony, MO; The Women's Philharmonic, CA;
The Oregon Mozart Players, OR

目錄
Contents

第一篇

理論、藝術、與效率的指揮棒法探討

引言

　　指揮這門藝術時有在音樂專業中被低估其重要性，很大的原因來自於面對樂譜，無論其織體、結構、樂器演奏法乃至於作品所傳達的藝術精神沒有十足的把握，讓演奏家們常常對沒有說服力的指揮心中充滿各種問號，而這只是站上指揮台前應做足的功課。

　　真站上指揮台，倘若指揮者做好了該有的預習，一根細長的指揮棒就成為了這位指揮表達心中預期聲音的重要媒介。

　　能善用指揮棒讓樂團 Keep together，尤其在音樂進行中，起頭、速度變化，段落轉折等等，具備這樣能力的指揮應該不少，但，若提及棒子運行過程中，能將作品藝術的表達在空氣中揮動的棒子傳達高能量的藝術思考，能達成者恐就寡數而爾。

　　這本著作較其他指揮書籍的不同點，主要是跳過過於繁冗的指揮基本技術，而真正討論與關注落棒與起棒所能達成樂譜及指揮者本身在藝術方面的緊密關聯，進而將這一門無聲動作的理論卻又 somehow 能為發出聲音的「聲視覺藝術」，在指揮與演奏家及現場聆聽的觀眾之間找出一些關鍵，讓感動人的瞬間創造永恆的藝術價值。

　　一些音樂表達的共通點其實有趣的不謀而合，例如作品，我們通常很快的能在很短的片段中找出屬於該作曲家的一貫手法與風格而總結出是哪位的作品，演奏專業亦有相通的辨認方法。而在錄音中，找出一個指揮家的音樂風格與表現方式亦能在一定數量的聆聽經驗中透露不少的象徵符號而辨認出能是哪位指揮家的詮釋，因為他們能無論指揮哪個樂團，只要樂手的程度相去不遠，都幾乎能辨識出這位指揮家讓樂隊發出的「特有音色」，這現像在民族管絃樂尤以為甚，很大的原因是指揮對民族管絃樂作品本身風格的拿捏以及對樂器演奏法認識的深淺，這在無影像的聲音中辨識個人的風格遊戲的確奈人尋味。

　　這本著作的概念，來自於我在台南藝術大學國樂系近二十年來的教學經驗，在課堂中不斷地與學生們互相腦力激盪、教學相長，進而歸納出一定的技術面體系，使其與我們追求聲音的感動緊密結合，也因為我們對民族音樂發展的幾個願景和使命 – 優秀的樂隊、出色的指揮培育環境、獨樹一格的指揮理論藝術體系，催生出這本鮮少被討論的指揮概念論述。

指揮的落棒與起棒
理論的、藝術的、效率的

在先前我所寫過的論文中，齋藤秀雄指揮法（Saito Method）的理論是我論述指揮棒法的基礎，他將指揮技術分為兩大類七小項，兩大類指的是「間接運動」與「直接運動」，而間接運動的運棒則分為「敲擊運動」、「弧線運動」、「平均運動」，直接運動則有「彈上」、「上撥」、「先入」、「瞬間運動」等等。這些分類清楚表達了運棒基礎，棒尖加速與減速的適用時機與控制等，在指揮法的論述上條理分明，不過就作品與棒法之間的情感連結雖多少有著墨，但並沒有將這部份做為教材的重點，而本書則延伸齋藤先生的理論，在多年與學生互動教學所領悟的指揮肢體與藝術性連結儘可能用文字，科學性的，但強調藝術感人瞬間的心靈發源方式做為這本著作的核心重點。

章節的分配幾經思考，為求這本應為藝術出發點的論述避免被技術理論帶領，分配為樂曲的開頭、樂句的進行、段落的轉折、以及樂曲的結尾等，不過為了讀者能最快速度理解技術面的敘述，第一章還是將齋藤秀雄指揮法的理論簡短扼要地寫出，亦能用最簡單的線條變化來闡述聲音乃至藝術火花獲得的過程。

書名為何以「落棒」、「起棒」為名，而不以「下棒」或「下拍」、「起拍」為名，其實在中文的表達中，相較與英文對這兩個動作描述的 down beat 與 up beat 帶有更多過程的、藝術性的聯想，而且英文的這兩個詞更多時候指的是正拍與弱拍。「落」指的是由上而下掉落的過程，而「下」字可能僅表示棒身與身體之間的位置關係。

大多數的指揮書籍對於音樂起頭指揮棒所需的預備拍強調須由兩個動作完成，而我選擇「落」與「起」的順序意旨其實很多音樂的場合僅需一個動作來完成預備拍，這是我在本書副標題所闡述的本意，藝術且有效率的指揮法，而從理論與實踐所得到的總結意義。

民族管絃樂有關的指揮書籍至今除了前中國民族管絃樂協會會長朴東生所著之《樂隊指揮法》（人民音樂出版社，1981）《民樂指揮概論》（中央音樂學院出版社，2005）兩本之外，再無民樂指揮方面之書籍，朴先生綜理的指揮書籍首本有較多的指揮棒法概述，而第二本書內容以較概要的方式，將樂隊排練方面的許多實際問題提出討論，而本書以「指揮棒法」為主要論述途徑，期許所有民族管絃樂亦或是學習西方作品指揮的後進能從本書對指揮法論述的思考獲得更理論藝術兼具的棒法思考，而樂隊訓練、作品分析等觀念我將其放在第二篇的各樂曲中討論，所有範例雖皆由民族管絃樂出發，但適用範圍橫跨中西樂界，除了我本人希望回饋台灣國樂界之栽培之外，也希望者本書提及之所有新的技術理論能提升指揮學習者一些跨不過的檻，為大家學習指揮這門專業縮短一些不必要的歪路，而提升整體指揮，包含專業與非專業學習者整體面的水準。

台灣國樂界整體的發展長期被西樂指揮家與作曲家帶領，民族管絃樂是否該「交響化」談論了約四十年至今無法真正討論出其發展的願景與如何成為表演藝術的一流藝術形式…

　　本書出版的第一願景是提升整體台灣國樂指揮甚至是世界性的中樂指揮整體水平，進而由這些有思考、有技術的中樂指揮能帶領整個樂界跳脫西式的幾乎唯一思維來引導民族管絃樂整體發展的有益方向。

　　本書將分為兩個篇章，一是前文所述的有關理論、藝術、效率的指揮棒法探討；而第二篇則是五首民族管絃樂作品之樂曲背景分析與指揮詮釋，這是我曾為高雄市國樂團的演出「魚尾獅尋奇」音樂會所寫的詮釋報告，放在此書中一方面是為曾經研究過的幾首樂曲能給他人一個分析及詮釋的參考資料，一方面亦能顯示出我第一篇的全新思考來自於怎樣的過程脈絡。此書若能再版，我將會在每版的第二篇更換一兩首大眾熟知的作品，來為民族管絃樂指揮教學的論述體系增加一些範例。

　　最後要感恩的，是這多年來支持我在專業上努力不懈，且好好拉我一把的貴人們，鄭德淵教授、葉聰老師、我在攻讀博士學位時期的 Donald Portnoy 教授，還有已故的前西安音樂學院院長劉大冬老師，沒有他們，我今日對指揮技術面或實戰經驗不會有今天的成績，當然，還感恩我在得天獨厚的台南藝術大學任教，無論是樂隊課與指揮課程有著一群求知若渴、才華洋溢、溫暖貼心且對音樂藝術有極高熱情追求的學生們，沒有與他們精彩的互動式教學，我不可能領悟出這許多為了得到從藝術面聲音出發的指揮技術理論。

　　謝謝在我生命中出現過的所有，所有讓我無比感動的人物與啟發，還有未竟的感謝，就讓我們一起感恩老天爺讓我們相遇。

指揮的落棒與起棒
理論的、藝術的、效率的

第一章
指揮法基礎論

一、拍點的預測：棒子去向的加速與減速

指揮棒的動作之所以能被預測出拍點所到達的時間，在於棒身運行時，無論上下左右的方向，由於它「必須」在去向的某個點折返，因此一定有開始運動的起點與一個停頓或近乎停頓的折返點，因此，除了非常瞬間的硬運動外，棒身的運行無論如何都有一個加速或減速的過程。

從一個起點同一個去向至折返點之前為「一個」動作，「點」是為起始或折返的停頓處，因此棒子的一個動作包含三個部分，「起始位置」、「運行過程」、「目標位置」始能完成。

一般來說，我們所最常用的預備拍需要「兩個」動作來完成，若是正拍起音，我們會從約莫腹部位置的下方起始位置向上方運行做出一個減速的運動過程，當棒子減速至「折返點」為速度減低的最慢處，然後向下運行一個加速動作而到達發音點（目標位置），這就是由兩個動作所完成的預備拍運動。

反之，從非發音拍點（拍點間的弱起拍，如後半拍）開始的音樂，基本上也亦需兩個動作來完成，只是「起始位置」變為相對於正拍起音的上方位置，或許約莫於腹部上方的胸部位置，直接向下落的一個加速運動過程，而到達折返處則為該動作的「點」，但由於是非拍點為起始音，所以此點並不發音，而是折返向上的減速運動，當棒子運行回到上方的起始點即是聲音的發音點。

前面我們談論的聲音起始點，每個動作需有「兩個位置」（起始位置與目標位置）及「一個去向」（運行過程），三者缺一不可；而接下來要談論的是速度與發音點的預測。

一個指揮棒法的預備拍，無論是一般的「兩個動作」，或由更簡潔的「一個動作」來完成，都必須具備有兩個「內容」，這兩個內容即是「速度」與「表情」。表情的部份我們

1 第一篇 理論、藝術、與效率的指揮棒法探討

13

在第二章之後再詳細探討棒法的運行，而基礎篇我們則好好談論拍點的預測及拍子運行的過程。

二、間接運動

前文所述，一個運動需有「兩個位置」（起始位置與目標位置）及「一個去向」（運行過程），無論起始或目標位置在下方或上方為發音點，它都必須經過一個運行過程來預測發音點，能直接被預測到速度的樂曲或段落起頭點，它的下落必須是「加速運動」，而它經過折返點的反彈上行動作則必須是「減速運動」，這樣的動作是所有指揮棒法的基礎，也因為它必須經過下落或上行的運行過程去預測發音點，這個因為「運行過程」所得到的發音預測，統稱為「間接運動」。

相對於間接運動，不經過下落過程或不是加速方式獲得「發音點」的方式則稱作「直接運動」，也就是說，間接與直接運動的定義，都是圍繞在怎麼得到「點」（此處指下方的拍點而非發音點）的意義。

在齋藤秀雄指揮法中所敘述之間接運動共分為三大項，「敲擊運動」、「弧線運動」、與「平均運動」。

這三個動名詞我照劉大冬老師的譯本教學多年，發現「平均運動」在中文描述上與實際動作的運行有些微差異，因為棒子運行的過程，在間接運動當中是不可能不帶有加速與減速的，否則無法預測拍點的真正位置，拍點即使是在極緩慢的運行中，也必須帶有加速與減速的運行來預測肯定的發音時間。

因此，將「弧線運動」與「平均運動」我重新命名為「較劇烈的弧線運動」來表示中強奏以上的適用場合，而「較和緩的弧線運動」來表示中弱奏以下的適用場合，至於級距的分別則用文字在「劇烈」與「和緩」前方以形容字詞來表示。

敲擊運動

敲擊運動類似手中拿個皮球向地上丟，地心引力讓球落下時速度漸快，撞地點後反彈回

到手中則是一個漸慢的過程。

敲擊運動使用的場合多在「點狀」的起音與音樂織體帶有點狀演奏法中進行，這在民族管絃樂團中因為有彈撥樂聲部，遇到的機會較西方樂團來得多。

由於使用的場合必須表達出清楚的「點」，指揮棒的加速與減速過程越近兩方的起始位置與目標位置則越顯劇烈，意思是很快至很慢或極快至極慢，拿拍皮球的例子來說，這端看你出手時向下丟球的瞬間整個手臂的力道給了多少。

一般來說，我將棒子向下的目標位置稱作「第一落點」，而反彈回去至起使位置稱作「第二落點」。第一落點在敲擊運動中肯定是能顯而易見的清楚，而第二落點在不需要打出分拍的狀況下則幾乎是感受不到點的慢速折返動作。

我們以線條的粗細來表達棒子運行速度的快慢，角度表示棒子運行的去回方向，線條越粗表示運行的速度越快，反之越細則運行的越慢。

為了將棒法的每個動作以「點」為中心思考，進入點前的運行過程又稱「點前運動」，而點後的折返運行過程又稱「點後運動」。

敲擊運動亦如同用鼓棒敲擊鼓面的一種運動，進點前棒子加速，離點後棒子減速。棒子的速度在上下兩端差距的越多，敲擊運動就會更尖銳。

兩拍以上的敲擊運動，在橫向路徑時會產生角度，為求拍點的明確，它的角度應是直角或銳角，若打成鈍角或曲線，則容易讓拍點不明瞭（圖 1-1）。

圖 1-1 敲擊運動的角度 [1]

資料來源：齋藤秀雄著，劉大冬譯（1992），《指揮法教程》（北京：文化藝術出版社），頁 27。

1　線條越粗的部份，則表示運動速度越快。

較劇烈的弧線運動

　　弧線運動與敲擊運動最大的不同，即是弧線運動不打出生硬的直角或銳角，加速減速的程度也不如敲擊運動來的多，它能表現出豐富的音樂線條，如圖 1-2 所示。[2]

圖 1-2 兩拍子、三拍子、及四拍子的弧線運動 [2]

資料來源：齋藤秀雄著，劉大冬譯（1992），《指揮法教程》（北京：文化藝術出版社），頁 42。

較和緩的弧線運動

　　這是用於重音不明顯的圓滑奏段落的運動，在齋藤秀雄指揮法中原稱作「平均運動」，顧名思義，棒子的運動基本上是不帶有加速減速的，但事實上，不帶有加速減速的運動是不存在的，因為它無法預測出樂曲的速度，因此，平均運動在加速減速上是比弧線運動更少的一種運動，我亦已在前文表示這樣的運動我重新命名為「較和緩的弧線運動」。

　　若是在樂曲遇到像廣板那樣的音樂，樂團的音量力度較為緊張時，可使用大臂劃出路徑和緩的弧線運動，由於指揮者的身體氣質若已能帶出廣闊的氣氛，不過分大及重的路徑反而能獲得更佳的詮釋效果。

　　若以上兩者表達不出較中性流動的弧型線條，就仍以「弧線運動」一詞予以表示。

2　虛線表示同一路徑。

指揮的落棒與起棒
理論的、藝術的、效率的

敲擊停止、反作用力敲擊停止、放置停止

　　「敲擊停止」所指的是棒子進點後不再反彈，在點處即為聲音結束的位置；「反作用力敲擊停止」則進點反彈後停止，彈的越高，聲音的餘韻也就越長，也就是說，真正的收音位置是在反彈後，棒的第二落點處。「放置停止」用在慢速結束的場合，前方棒子的運動通常是平均運動或是減速運動。上述運動詳見圖 1-3。

圖 1-3 敲擊停止、反作用力敲擊停止、放置停止圖解

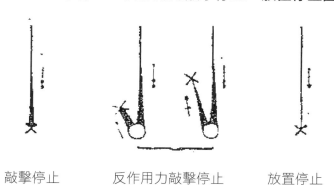

敲擊停止　　　反作用力敲擊停止　　　放置停止

資料來源：齋藤秀雄著，劉大冬譯（1992），《指揮法教程》（北京：文化藝術出版社），頁 36。

三、直接運動

　　直接運動相較於間接運動，在拍點前的動作可能是停頓，也可能是減速運動，也是說，直接運動所產生的「點」並非是能夠經過棒子運行的過程所能預測出準確發音點的起始動作，這樣的動作大多在樂曲進行中發生，但當樂曲的起頭或段落開始有一定藝術表現需求時，直接運動是進階指揮藝術常用的技巧，只要拿捏得宜，感人的瞬間或聲部進入的位置都常在直接運動的技術中發生。

瞬間運動

　　在速度比較快的段落中使用。在快速的段落中若使用敲擊運動，棒的反彈容易讓拍點顯示的不清楚，整個手臂的運動也會感覺非常的忙碌。瞬間運動除了幫助打出清楚的拍點外，

也能允許棒子打到非常快的速度。

運動的方式為棒子一開始動作即表示了點，由於它的速度非常的快，拍與拍之間的動作基本上是停止的，每一拍都是重複這樣的動作（圖1-4）。在音樂進行中，為了表示速度及重音，瞬間運動常是與敲擊運動混合併用的。

要特別注意的是，瞬間運動的拍點位置永遠是在離點的位置，而並非如敲擊運動中的拍點經過運動過程而得到點，這在教學的經驗中常常發現學生掌握不住尤其是第一拍，當第一拍不小心作成敲擊打法時，即造成了棒子運行動作的不平均時間，看起來第一拍永遠像是趕了拍子的不穩定速度。

圖 1-4 瞬間運動的打法

兩拍子　　　　　　　　　　三拍子　　　　　　　　　四拍子

資料來源：齋藤秀雄著，劉大冬譯（1992），《指揮法教程》（北京：文化藝術出版社），頁 45-6。

先入法

在音樂時間未到前，棒子已進入拍點的運動。這種運動有兩個主要的功能，一是能清楚的打出分割拍，讓樂隊的速度更穩定，再者，它能很容易的暗示音樂的突弱或突強。

打拍的方法，是在進拍點的前半拍、三分之一拍、或四分之一拍處，棒子以瞬間的運動到達點的位置後停止，待拍點時間到時再直接彈起。

若是為了音樂的突弱或突強做這個運動，棒子瞬間的動作打得越深，所能暗示的音量就越大，反之，所暗示的音量就越小。

在齋藤秀雄指揮法當中，先入的拍點位置是在下方，也就是先入點的那前半拍亦或三分

指揮的落棒與起棒
理論的、藝術的、效率的

之一拍與四分之一拍是通過一個間接的運行過程而的到的時間停頓點，我認為這動作的時間或許無法表示所有先入場合的適當運動，反而時是瞬間運動較能表達的清楚明瞭，在音樂時間發生的前半拍亦或三分之一拍與四分之一拍的時間用離點為拍點的時間更為恰當。

此外，先入法用在樂曲進行在漸強的目標點作出一個聲音打開的動作是特別有效果的。聲音的打開指的是一個開闊的氛圍，一般經驗來說，指揮者會在此處作出一個較大的敲擊運動，就理論上這似乎沒有甚麼問題，但是敲擊運動的向下加速就視覺上削弱了向上打開的專注氣氛，因此在進入拍點前讓棒子預先到達下方的拍點起始位置，而拍子時間到達時動作是直接向上的，這對樂曲進入廣闊氛圍特別有加分效果，很能創造一刻燦爛的火花。

彈上

在敲擊基礎的打法上，除去點前加速的一種運動。也就是說，彈上的點及點後運動，是跟敲擊打法相同的，但它的點前運動必須是減速運動。

彈上運動相當適合用於音樂進行中，樂隊新聲部的進入與弱起拍開始的旋律音型，切分拍也可恰當如份使用，讓棒子在較有變化的音樂時刻能運用的更有彈性。

此外，連續的彈上是當樂曲進行中需要更清楚的拍點與漸快控制的利器。在慢速樂曲中若要避免清楚分拍所造成的切割感導致難以流暢的聲音進行，它其實也很能控制慢速的點狀音樂進行的穩定度。

漸快的控制使用彈上，由於它比敲擊運動更能表示音樂進點前的近乎停頓而發生視覺上更清楚的拍點，使用連續往上抽動，並在漸快的過程中讓棒子的運行過程距離逐漸縮小，漸快的速度便能清楚的讓樂隊感受到；但要小心的是，漸快的過程指揮心中要有比記譜音符更小單位的拍子進行，就稱「算小拍子」的漸快，這樣的漸快才能顯得順暢，這部分在第二章中我再做更詳細的討論。

上撥

與彈上打法的原理相同，但上撥的點後運動基本上是瞬間停止的，它能夠打出果斷的後半拍，或為下一拍有力的強音（或重音）做準備。

既然與彈上的原理相同，上撥與彈上最大的分別在於點後發出聲音的餘韻是多少，上撥的點後運動必然是「瞬間運動」方能霎時停止，因此在聲音較圓滑的樂句中，除非有次旋律聲部的果斷音需求，否則較不合適使用。

　　但如前述之連續彈上的漸快控制法，在漸快的彈上控制到一定速度時，由於已經沒有時間表達該速度的餘音長度，從彈上動作漸進至上撥動作是常用的速度控制技巧。

第二章

從藝術性詮釋需求看指揮技巧運用的方法

一、指揮棒的執棒基礎與其變化

在樂曲進行中擁有至少兩個基礎的握棒方法較能對應整首樂曲的藝術性需求，在多年的教學經驗與自我訓練的經驗中，符合人體工學且能真正延伸手臂直線的握棒基礎我認為是至關重要的。

常常有人問若是能達到差不多同樣聲音的效果，指揮棒的有無是否真正重要？

我想，音樂藝術既然是時間的表現藝術，每個瞬間在許多方面即使只是相差一點能量都有可能造成天差地遠的結果，不過，這本書既然討論著落棒與起棒，不拿指揮棒就不是我們討論的重點了，而是我們至少要清楚為什麼要拿指揮棒，它所能給出的功能與藝術價值在哪裡。

若是我們空手用手指為身體指揮的最前端，那麼我們的劃拍區域所要用到的手臂伸展其實是相當費力的，在一整場的音樂會加上先前的排練，指揮體力的能量耗損其實就手臂部分就相當的大，因此，一根長約 11-16 英吋的指揮棒，若是能真正做到手臂延伸的功能，排練及演出所消耗的力氣就能與空手比較減少約一半的身體能量耗損甚至更多，因此，拿指揮棒的第一理由就是大量減輕指揮手臂的能量負擔。

再者，手指的最細處幾乎至少跟最小的握柄差不多粗，然而棒尖最細處是身體無法到達的形狀，因此，棒尖的細微運動在空手的狀態是無法達成的，輕微的動作用指揮棒只需手指的運籌即可發生，我想這對最細微的音樂動態與情感是絕對有影響的，這是我認為需要拿指揮棒的第二個理由。

我們一個人有著一雙相對應的手，左手的應用理論其實與右手有著幾乎相同的功能，這是為什麼所有指揮書籍鮮少討論左手用法的原因，左手所能產生的功能在右手揮拍時其實

看個人的肢體順暢度可以有著極大的個人風格，因此討論左手其實是很困難的事情，它端看每個人的肢體對聲音的感受所產生反應，流暢自然與否就看個人如何訓練肢體的協調度，既然我們有一手一定是空手，為何另一手不拿指揮棒讓它將肢體與音樂的對應產生更大的變化呢？

這是我認為該拿指揮棒的三個理由。

甚麼是正確的握棒方法許多指揮家各述千秋，但對初學者來說，一個輕鬆且功能強大又能清楚指揮的握棒基礎方法其實是必須的，指揮棒法的個人化要在肢體的協調程度以及對音樂內容之深廣度有一定程度的理解後再慢慢發展出個人風格與風采，方能像我在本書序文中所說，指揮是一門「聲視覺藝術」在音樂的表演中產生讓演奏家與觀眾感受舒適與感動的時間過程。

指揮棒本體為兩個部分相結合，一是「握柄」，一是「棒身」；但如果我們用 3D 的概念看棒子，「棒尖」亦屬一個重要的部分。

棒尖是帶領整個指揮棒運行的領頭羊，常有的謬誤例子是手臂帶著棒身與棒尖走，這樣運棒的話，指揮棒的存在就不顯必要，反而是累贅了。

握棒的基本樣式我認為是兩個方法，一是靠中指、無名指、小指控制握柄的握法，它以大指及食指夾住棒身與握柄的重量平衡處，這樣最不會感受到棒子重量帶給手臂的負擔，而控制棒尖的運行是靠後三指與握柄之間的細微運動關係產生。另一種是靠大指、食指、中指控制握柄的握法，它以大指及中指夾住持棒所必須的物理原則，食指作為輔助，而棒身所能做到的上下距離程度遠近可以最大化，三隻手指的細微運動即可讓棒身有千變萬化的姿態。第一種方式是手臂延伸的基礎，第二種方式是讓運棒更藝術化的方法。

若說持棒所作出的運動最細微的關節是手指，那次細部的運行關節就是手腕的運動。

手腕的構造由腕骨與尺骨相結合，連接處有一些軟性組織，所以相對有彈性與靈活性，但指揮者持指揮棒基礎握棒法，若需要靠手腕畫出直線的一個向下運行動作，尺骨的兩側必須保持水平的狀態，若是傾斜就會無法讓棒子劃出直線，而一定會產生弧度，這是人體工學的必然。因此指揮學習者必須特別注意基礎持棒法手腕尺骨的角度與運棒方向的關係，這在敲擊運動以及瞬間運動的運行時能否打出乾淨的直線至關重要。

指揮的落棒與起棒
理論的、藝術的、效率的

此章節將從各種音樂進行間的起承轉合來討論運棒的方式與其預期達到的藝術結果，指揮學習者除了持棒方式的概念需清楚明瞭外，在真正讓指揮棒動起來之前還須做好總譜的準備，畢竟我們學習的是音樂而非個人的動作而已。

樂曲的結構分析及詮釋方式等等，本書的第二篇講述了這些重點，但指揮樂譜的準備，其實為求工作效率與閱讀的細節，一個有效率以利閱讀排練及演出的「畫譜系統」是相當重要的。

每個指揮家都有自己準備樂譜的獨到方式，因此這裡跟各位闡述的是我個人以及教學上所使用的畫譜系統，並非絕對，僅供各位讀者參考。

三個顏色的筆是我畫譜準備的工具，紅色、藍色、以及一支鉛筆。紅色的光波是所有顏色中最長者，因此日常生活中大家習慣的紅綠燈，紅燈是最能引起駕駛及路人注意到的顏色，以這個理論而言，當樂譜準備到一定程度且熟悉時，我個人最需求被提醒的是新聲部樂器的進入，這亦是在舞台上最需要提醒自己的事情，因此紅色只用在新聲部樂器的 cue 點，不作其它用途。

藍色的光波相對溫和，對面對一整頁全是黑色的樂譜，它仍能提醒自己畫出許多重點。樂句的劃分線是相當重要的，因為當排練進行停頓時，樂句劃分線能讓指揮迅速找到適當的重啟點，在舞台上，大多目光其實是跟演奏家交觸的，當眼景回到樂譜上時，樂句的劃分線能迅速讓指揮找到演奏當下的進行位置，亦能讓指揮將眼睛看著樂譜尋找位置的時間減少許多。

總譜的準備閱讀最好要能一行一行讀，許多仔細創作的作曲家，在總譜的各聲部，即使是相同內容，但會因為樂器性能的不同做出仔細的標記與安排。

既然紅色僅用在新聲部進入的 cue 點作為重要提醒，因此藍色即作為所有其他表情與速度的所有重點標記以及樂句劃分線上，而鉛筆的使用則是用在可能但不確定是否能適當發揮的音樂詮釋處理上，它們被修改的機率很大。

說完了握棒與總譜的準備基礎，接著我們就開始討論民族管絃樂常見的一些樂曲，在指揮棒的運行上，如何從基本技巧的基礎上，發展出為聲音之藝術目的而延伸出來的進階運棒方法。

二、樂曲的開頭

寧靜的落拍

寧靜的落拍，指的是一種為如水墨畫筆觸「暈開」的一種聲響效果，一種如「織染」般的漸層，一種聲音開始前令人屏息的寧靜後漸出的一種藝術表現，依每個指揮、演奏家、聆聽者各自的人生經驗在心中所勾出一個由聲響引出的畫面而產生的指揮棒法表達方式。

作為樂曲開頭第一個討論的指揮棒法，由於這正是我希望強調「預備拍」在許多時候僅需一個動作就可完成的觀念重點，而且，前文所述預備拍需有「表情」與「速度」這兩個重要元素，但這個落拍所給出的幾乎全是表情，跟速度有關的只是發音點的起始而非真正的速度，因此，這寧靜的落拍法，是指揮法中預備拍元素最少的一個預備運動，但它下落的過程與聲音的發出關係之藝術想像卻是極幻妙的一種感受，就如「大音希聲」這樣的描述，越少的動作與音符，得到的卻是越高的藝術意境。

第一首樂曲的例子選定趙季平先生的「古槐尋根」，樂曲的開頭由 ＃G 與 B 為根音的小三度為基底堆疊出的兩個完全五度音程，寧靜與平和中帶有一絲不確地情緒空幻感受，再加上一個聲音有六拍，橫跨 4/4 拍的兩個小節，讓這個落拍與其如何跨小節後再收音，然後如何再次起始，在應用指揮法學術基礎的理論上與其藝術及效率的功能表現上充滿挑戰性，兩者兼具是非常困難的一個指揮技術與藝術的綜合，所以放在本書第一個樂譜的討論。

這預備拍的落拍法，由於僅有一個動作且正拍起音，它的起始位置必然是在拍點相對位置的上方，而落拍的過程是「加速運動」還是「減速運動」則是我們第一個討論重點。

在第一章基礎論的描述中，間接運動所得到的點經由加速的過程而得，減速運動後的拍點在直接運動中，所直接表達出的點在「彈上」與「上撥」等直接運動中才會出現，而這首曲子發音理論上是在正拍點上需要一個加速運動來完成，然而在藝術性的表現上，它卻又是沒有點狀聲響與速度需求的蘊染效果，而其發音的時間亦可不需一定在拍點上完成，稍遲的推後反而能得到更佳的聲響效果時，落拍由減速運動來完成是更完美的預備拍法。

落拍的過程既是減速，則起始速度的「相對快」是什麼速度則能決定落拍過程的藝術品質。音樂起頭由減速過程完成的預備拍幾乎可說是在慢速的樂曲起頭才會發生，因此「相對

快」的起始速度亦應是相對於慢板以下的速度暗示起始，也就是由慢的速度暗示起始，經過落棒的過程而「更慢」，進而導致棒子幾乎失去速度的一個路徑過程。

　　樂曲的起始既非點狀發音，因此如彈上法一般的失速後直接產生點的必要性也相對不明確與重要了，而是在棒子運行至「目標位置」所產生的折返，不再強調點的發生，而是進入折返處的失速與停頓，而折返後的棒子運行速度應是真正的「平均」速度，而這個平均速度所代表的是音符長度的延展性，棒子切莫不延伸而停頓截斷音符持續的聲響，方能使這充滿人生思考的音樂意象開頭給出一個完善的藝術性預備拍。

譜例 1-2-1 趙季平《古槐尋根》1-7 小節

　　作曲家記譜對標題充滿想像，趙先生用相對於 6/4 複拍子更穩重的 4/4 拍來寫作（此處僅指拍號之間的對比），並標記上 Adagio 來開始這為人熟知的民族管絃樂曲。這近乎散序的實際音樂氛圍這樣記譜，除了前所述 4/4 拍更為穩重，更符合「尋根」一意之外，如此記譜亦是表示了作曲家希望音符該有的時長，一聲約六秒左右。看似簡單的樂譜對指揮法而言其實是一大挑戰，前面已有所述預備拍的落拍部分，但在折返點後，棒法如何運行的符合藝術意境，卻又能不違反指揮理論的跨小節線該有的下拍動作，是前面這七個小節的難題。

　　直接把拍子按照速度劃完，這在理論上可行，但一個長達六拍的聲響在指揮的「聲視覺藝術」原則下，每多一個動作都可能對這個長音產生藝術感受的干擾。第 1-2 小節的所有動

作可精簡為預備拍的減速運動落拍，接著通過折返點做出平均速度的延伸，第二小節第一拍處以手腕手指對運棒做出細微的劃小節線動作（此動作以較和緩的弧線運動落棒），接著在點後的反彈上方做出收拍動作來完成。

指揮棒在折返點後的目標位置，我以撞球桌上的「母球位置理論」來形容，棒子的停頓處永遠要像母球擊出第一擊之後，讓母球能夠已經去到下一個有效擊球準備點才能夠完成連續擊球入袋的戰術目標。應用這個概念在此曲第 2 小節收音處，棒子折返點後的目標位置應最後停留在相對拍點位置的上方處（就如同第 1 小節預備拍之起始位置），方能不需任何的多餘動作為第 3 小節的再次落棒做出最有藝術效率兼具的準備。

當指揮者心中默算著前 4 小節該有的音符時長的同時，其實應當非常注意弦樂演奏群的運弓是否在這六秒左右能有好的發音弓速與弓壓，若是音符時長超出演奏者所能負擔的最佳運弓品質，近收音處很可能造成無弓可用或是不穩定的收音美感，因此，指揮看著演奏人員的弓是否接近好聲音的演奏極限時見好就收是一個重要的觀察技巧。

傳統樂曲《月兒高》（彭修文改編）第一樂段「海島冰輪」的開頭亦是寧靜落拍的一個絕佳範例，樂譜的表情速度標明 Largo，四分音符等於每分鐘 28 拍，並在第 1 小節的全音符上標注了延長號。

譜例 1-2-2 傳統樂曲《月兒高》（彭修文編配）1-2 小節

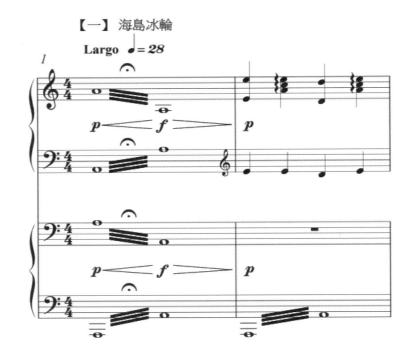

如此標記的第 1 小節時長端看指揮者對聲音的鋪陳與詮釋，海島冰輪描述的是月亮從東海海島之背緩慢升起的過程，此小節有可能長近 30 秒左右，指揮的動作既要緩慢卻不失延續性的流動感，指揮棒的意境表情在整個漸強漸弱過程中有著一定的難度。

此曲的預備動作如《古槐尋根》的起始音一樣僅需一個動作來完成，但《古槐尋根》整體音域較《月兒高》起始音來得更高，若說《古槐尋根》的第一音預備拍的「起始位置」是約莫在胸部位置，那如低吟般的《月兒高》起始位置則可相對低至上腹部位置，棒尖與手臂的關係不宜「上翹」，而是保持平行或微微下沈的角度。

落拍的起始速度是幾近「最慢速」，而整個運棒從減速至失速的過程在極有限的路徑長度來完成，在到達折返點前幾乎可達停頓狀態，這樣的運棒過程需要一定的沈靜與穩定，握棒需要鬆弛的手指與小臂肌肉，稍稍緊握即有可能造成抖動而不順暢了。

和《古槐尋根》相同的是，棒子幾近目標位置的拍點處幾乎是感覺不到拍點的，發音時間是演奏家們看見棒子拉起向上延伸而開始，但《月兒高》第一小節是一個極長的漸強與漸弱過程，棒子在折返點後如何延伸的充足與順暢的運棒是需要好好著墨的，這個部份我們稍後在「漸強與漸弱」的部分再做詳細討論。

帶有點狀性聲響開頭的起拍

所謂「帶有點狀性聲響」包括的範圍挺廣大，快速如趙季平《慶典序曲》、彭修文《幻想曲 · 秦兵馬俑》，慢或中速如陳能濟《夢蝶》、《露華濃》，盧亮輝《酒歌》、《秋》、關迺忠《拉薩行》第二樂章「雅魯藏布江」、劉文金《茉莉花》、傳統樂曲《春江花月夜》等等樂曲之開頭處不勝枚舉，意指樂曲的開頭以斷奏、頓奏、撥奏或帶有敲擊性樂器聲響等的樂曲開頭。

一般來說，為了明確的速度暗示，正拍發音且帶有點狀性聲響的樂曲開頭至少由「預備運動」與「點前運動」兩個動作來完成已是足以應付大多的情況，許多指揮希望樂團能直接奏出他期許的穩定速度，給兩拍的預備拍（也就是四個動作）來開始樂曲亦大有人在，但是這帶有點狀性聲響的樂曲開頭是否能由單一個落拍動作來完成，其實端看樂曲開頭的速度、織體、表情、同拍演奏人數的多寡等條件；至於為什麼要用一個動作來完成樂曲開頭的暗示是來自於藝術性的理由，越少的動作能夠給出越集中的精神與氣息，更能體現音樂這門表演藝術追求那一瞬間所得到的感動之情，每多出身體任何部份的一個動作都會分散掉集中的注

意力。

指揮走上指揮台向觀眾致意之後，轉身面向樂隊就是樂曲氛圍集氣的開始，舉棒之前最好保持靜止，不要有任何可被省略的動作，連打開樂譜這種動作都應該避免。

我們先從兩個比較極端的例子談起，一是彭修文《幻想曲 ‧ 秦兵馬俑》，另一例則是盧亮輝《酒歌》兩曲的開頭。

《幻想曲 ‧ 秦兵馬俑》標記著「不快地進行」，比起一般的進行曲四分音符約等於每分鐘 120 下的速度，《幻想曲 ‧ 秦兵馬俑》的起速約在四分音符等於每分鐘 106 ～ 112 拍，介於中板與小快板之間的起速，這是在民族管絃樂曲開頭比較少用到的速度，在預備拍起始前心中默唱第一主題該有的速度可減少對起速的不確定感。音樂場景形容遠方的浩瀚軍隊踏著整齊的步伐，數量多到在遠處就能看見被步伐揚起的塵土，觀者在被如此龐大由遠而近的行軍震撼中，士兵們散發出的氣場卻是哀苦愁容，思念家鄉的矛盾場景。

低音弦樂的四分音符撥奏加上小堂鼓四小節為一組的節奏型態揭開了這首民族管絃樂大作的序幕（譜例 1-2-3），兩個動作的預備拍（一拍預備拍）是非常必要的，而樂譜要求音量的極弱奏亦是這開頭的難題，它需要清楚的拍點來穩定這較難鋪陳的第一速度，但極小的動作不利於演奏群對速度的感受，偏大的動作與譜面的表情要求可能牴觸，指揮者在這樣的情況下要兼顧表情與速度，分寸的拿捏實屬不易。

運棒方式需要多方面思考才能解決這個問題，有許多人選擇兩個預備拍（四個動作）來作為樂曲開頭的暗示，但要小心的是第三拍的方向必須與第四拍明確的區隔以防演奏者有人不察而「先跑」，而且多一個動作勢必分散音樂開頭所蓄累的內斂與一定的緊張度能量，若是能善用運棒的技術，一拍的預備拍在大多數情況中是絕對的最佳選擇。

既然預備拍不能過小，又要能清楚地給予弱奏的表情，鬆弛的握棒肌肉可有效地打出弱奏的感受與較大的劃拍區域，但這動作僅限預備拍使用，在預備運動打出一個向上的減速動作，而發音拍點的點前運動則可有兩種選擇，一是向下加速的「敲擊打法」，一是從發音點為「上撥」所準備的減速運動。

不過，前文已有討論運棒技巧對樂譜要求的表情可能互有牴觸，因此「敲擊打法」對第一音可能造成偏大的重音效果，選擇較軟的方式減速進入拍點而後每拍打出不過份生硬的

「上撥」，也就是用手指與手腕每拍做出微小「上抽」的動作，能得到更清楚的點，更能掌握樂隊的速度感，同時也能達到弱奏的需求。

譜例 1-2-3 彭修文《幻想曲 · 秦兵馬俑》1-4 小節

盧亮輝《酒歌》是 1980 年代的作品，饒富喝酒場景的趣味過程，學生樂隊常演奏此曲，幾乎無人不曉，是民族管絃樂曲的經典之一。

樂曲的開頭標記 Andantino，四分音符每分鐘 69 拍的速度，是個流暢的小行板。為什麼符合舉例作為「帶有點狀性聲響」的樂曲開頭的一個極端代表，除了此曲膾炙人口之外，它與「寧靜的落拍」在技術面幾乎雷同，樂曲第 1 拍揚琴的分解和弦琶音讓此曲符合「點狀聲響開頭」的討論範圍。

《酒歌》的導奏相當流暢，與《古槐尋根》、《月兒高》的開頭是截然不同的藝術氛圍，它有著甜美的對話內容，既輕鬆且愉悅。

一個動作完成的預備拍之需求在於藝術氛圍的集中，而樂曲開頭若不需集體的短奏，只是一件樂器獨奏且其音符之延伸能有一定的長度，就能減少累贅的多餘棒法，而以單一落拍來完成預備拍。

《酒歌》的起頭符合這些條件，因為襯墊的和聲在弦樂以顫弓演奏全音符，而揚琴在第一拍的分解和弦琶音之後馬上帶出古箏的流水拂奏延伸了揚琴演奏後的餘韻，頗有「倒酒入杯」的畫面想像。因此，《酒歌》的起音預備拍的起始位置之棒尖可約莫在胸部的高度，向下落拍做出一個減速運動而到折返點後延伸。與「寧靜的落拍」不同之處在於運棒過程的流暢感，減速至失速至折返點後的向上延伸，運棒速度開始是符合小行板的起速，而進折返點之前的減速與失速基本上是不停頓的，方能帶出第一小節流暢的樂感，這想像與好友相聚閒話家常，喝兩杯談心事互相支持的音樂意境，豈不是發自內心之人生樂事！

譜例 1-2-4 盧亮輝《酒歌》1-2 小節

強奏長音的起落拍

　　強奏的長音樂曲開頭在民族管絃樂曲中並不少見，如趙季平《盧溝曉月—大宅門寫意》、琵琶協奏曲《祝福》，關迺忠《龍年新世紀》第一樂章「太陽」，彭修文《流水操》、《亂雲飛》，程大兆笛子協奏曲《陝北四章》的第四樂章「鬧紅火」等等，意指單織體的聲響。這些看似簡單長強音的內容其實依其標題的想像而可有多種詮釋的方法，指揮與演奏之間的技巧連結能觸發多面向的藝術感受，與「寧靜的落拍」互成反比。

　　這些例子基本上在發音點都是多群樂器的總奏，雖然有些例子可以只需要一個落拍動作

來完成，但許多時候這樣開頭的預備拍需要兩個動作產生對比性來完成一個藝術體驗，妙趣橫生。

趙季平《蘆溝曉月—大宅門寫意》一曲來自於趙先生為電視劇《大宅門》所做之配樂精華集成，音樂內涵講述劇情百年字號「百草廳」藥鋪的興衰史及其白氏家族三代人的恩怨。

音樂直接由包含減五度及完全五度兩個音程所組成一個感受不穩定的七和弦開場，速度標記四分音符為每分鐘 56 拍，表情為中強記號加上保持音（tenuto）記號，全音符時長並漸弱。

Tenuto 在中文翻譯為「保持音」其實無法全面表示實際演奏的聲響變化，它是一個啟奏後將音量稍遲隆起的加重音，不直接衝擊音（attack）的發音方式，這個開場音給出了一個內心驚慌但外在鎮定的情緒，暗示著樂曲背景是個悲劇且面對不可知未來的惶恐感受。

第 1 小節是樂團的總奏，給出兩個動作（一拍）的預備拍是需要的，發音點在正拍，因此運棒起始點的預備位置是在下方的拍點位置，接著一個向上減速的「預備運動」，而後是向下方入點的「點前運動」，最後進入目標位置的發音點來完成整個預備拍。

啟奏後將音量稍遲隆起的加重音 我把它稱作「遲到重音」，運棒來得到這遲到重音，而不是果斷起音在運棒的技巧過程有一定難度，需要不斷的揣摩方能給演奏家該如何演奏的藝術性暗示，這兩個動作的預備拍的過程即是前述的預備運動及點前運動，在這首樂曲開頭「預備運動」該給出一個力度與情緒的暗示，而「點前運動」該給出的是指揮者心中對發音方法與品質的要求。

預備運動的運棒起始速度仍應該按照樂譜給予的速度標記為準則，值得討論的是這減速運動的過程在樂譜內涵的藝術情緒如何在第一個動作就已具備。這惶恐不安的情緒依各自的人生經驗來詮釋，我個人經歷想起過往曾有的不安情緒，來時像是一個重量級的當頭棒喝，接著是一番難以放下的失落過程，因此，這預備運動應是一個較急遽的「瞬間運動」，棒子由緊張的小臂肌肉向上瞬間拉起而停頓。

樂曲開頭的點前加速運動可表達出難以放下的失落情緒，棒子的加速過程就不宜尖銳的敲擊，而是有重量且較為平緩的加速過程，與原本預備運動的緊張小臂肌肉相對鬆弛些，而發音點後的折返動作為了遲到重音再迅速的拉起給出一個較極端的減速過程，接著就是發音

後棒子由上往下的漸弱過程完成這第一音的複雜情緒美感。

譜例 1-2-5 趙季平《蘆溝曉月—大宅門寫意》第 1 小節

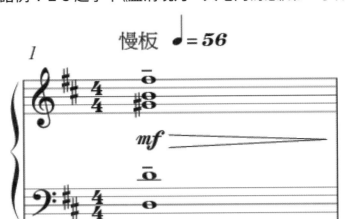

《龍年新世紀》第一樂章「太陽」是該曲最常被演出的樂章，它有著寬大宏偉的藝術氛圍，開場即震撼人心。

樂曲開頭樂譜標記 Maestoso（莊嚴的），四分音符等於每分鐘 48 拍，由中低音聲部演奏 G 音全音符，力度標記 fortissimo。

由於速度標記為可說是「慢中之慢」來營造宏偉的氣勢，指揮棒預備拍的起速切忌極端的加速減速，它只能打出一個重音的開場而非帶有該全音符所延伸出的寬廣感受。

這全音符看似在預備拍上能夠簡化成一個動作來完成，但這開場全音符讓演奏者與指揮能夠有同步的氣息對藝術感受是至關重要的，然而，就運棒的距離感來說，預備位置跟發音點的位置相同的話，兩個動作（一拍）的預備拍的確顯得冗長而造成氣場的不集中，因此，預備運動與點前運動運棒距離的長短在此例中是關鍵的技術概念。

預備運動在此例中，它的劃拍距離可比點前運動來的短，若發音點目標位置約在下腹部（指揮譜台最高處，整個樂隊都能看見拍點位置的最低處），那預備位置可約莫在中上腹部位置，預備運動的上提動作像是拿著鐵捶般的小臂肌肉緊張度往上至胸部位置，它仍然是個減速運動，但減速的漸慢級距並不明顯，到達胸部至折返點後，點前運動的向下目標位置落在何處是表達音高區域的實質內容，此例的開場音範圍幾乎是在最低音區，因此，目標位置應在樂團所有人能視的最低處，這個點前運動劃拍距離跟預備運動相較之下長了許多，而其落拍的加速級距就必須比預備運動來的更多，但進點的動作不能是尖銳的，運棒過程是像手

在大面積的深水中進行。為了表示落拍感受的深廣度，棒尖與手臂的關係位置應至少保持平行，或是將棒尖微微向下而讓演奏家們感受其演奏的音色與發音的壓力程度是多少。

在發音點後，棒子延伸運行需持續讓小臂肌肉有一定的緊張度，該音才能撐住此一全音符時長且強的聲響，要特別注意低音大鑼所給出的音色音量，它有相當重要的功能與地位，手勢中帶有低音大鑼發音的樣態對樂曲的開場有許多加分效果。

譜例 1-2-6 關迺忠《龍年新世紀—太陽》第 1-3 小節

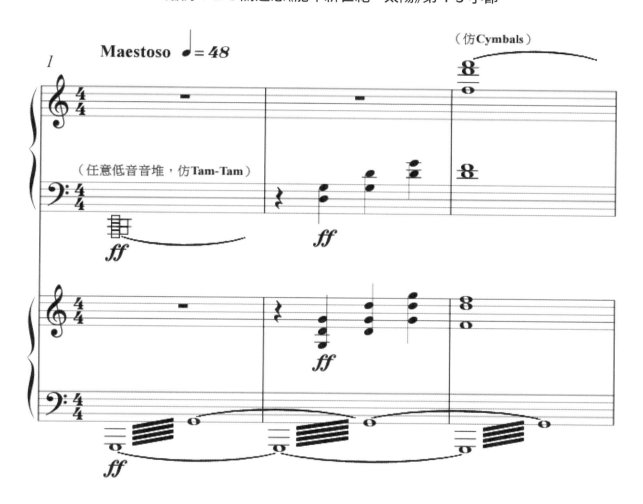

弱拍與非拍點起始的音樂開頭

弱拍起頭的樂曲在民族管絃樂曲庫算是較少範例的，較著名的包括李煥之《春節序曲》（彭修文改編）、劉文金《難忘的潑水節》、郝維亞《陌上花開》笛子協奏曲等。這個段落討論的重點在於預備位置的起始點，如何僅用兩個動作（一拍）來完成預備拍的所有動作。

《春節序曲》速度標示為 Allegro，是喜氣熱烈與優美兼具的名曲，過年時分此曲響遍大街小巷好不熱鬧，但一般學生社團在演奏此曲時，第一個音常有「放炮」情景，主要原因來自於指揮者未受過專業訓練，其實弱起拍樂曲、樂段、樂句在指揮給予樂團的提示上方法基本上相同，一樣是兩個動作（一拍）的預備拍，《春節序曲》是發音在樂譜的第二拍（此曲開頭為 2/4 拍），仍然是在拍點上發音而非點後發音，因此，指揮棒的預備位置仍然是往上提起的下方位置，與第一拍正拍發音的樂曲不同之處在於運棒法的去返方向而已。

第一拍發音起頭的樂曲，預備拍的運棒過程是往正上方至折返點（棒子的第二落點）折返後原路徑落拍（點前運動）至拍點的過程，是下—上—下的一條乾淨直線；而第二拍發音的起頭，指揮棒路徑是從下方的預備位置，始動後往右斜上方至折返點，再循同一路徑（往左下方）回到發音點的基本位置（與預備位置相同位置）來完成此曲開頭的預備拍動作。

譜例 1-2-7 李煥之《春節序曲》第 1-3 小節

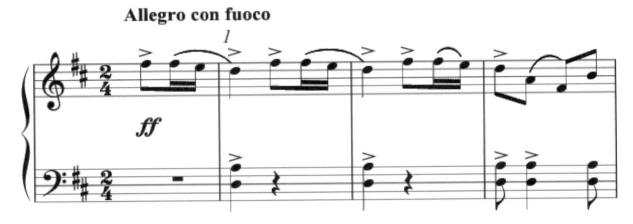

劉文金《難忘的潑水節》是一個不在拍點上發音起頭的樂曲，樂譜標明其開始表情為「慢板適中」與 fortissimo 的力度。

「潑水節」是中國西南地區與東南亞以泰國相有文化關聯的國家與地區的新年節日，就如華人文化的「春節」有連續幾日的慶祝活動，「潑水」是人們用乾淨的水互相潑灑，以祈求遇水潑灑能洗淨過去一年的不順遂遭遇。

《難忘的潑水節》的起頭是個盛大的喜慶開場，發音位置在第一拍的後半拍，是切分拍起頭的絕佳範例；它與《春節序曲》一樣需要兩個動作（一拍）來完成預備拍，但是預備位置會是在相對拍點位置的「上方」，始動即是向下的落拍（加速運動），進入折返處的拍點樂隊並不發音，而是在點後運動（向上的減速）的目標位置（棒尖的第二落點）發音。

從詮釋的角度來說，以流暢的「敲擊運動」來完成起始的兩個音是較好的選擇，它可以預告柔情似水且富歌唱性的第一主題，也能夠裝飾該強調的第 3 拍，它是導奏的最高音，也能裝飾因為第 4 拍附點八分音符加上十六分音符節奏的指揮技法，此拍在棒法技術上用「反作用力敲擊停止」，點後運動會有一個停頓點，與流暢的敲擊運動互成對比。

譜例 1-2-8 劉文金《難忘的潑水節》第 1-2 小節

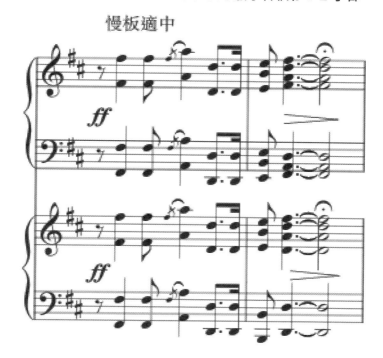

三、樂句的進行

簡潔乾淨的運棒過程與豐富藝術性的劃拍路徑

運棒過程的「化簡為繁」或是「化繁為簡」其實端看樂曲進行中譜面、樂團演奏者以及藝術性的需求。

在本章第二段「樂曲的開頭」論述了棒法如何有效率地達到藝術層面的內涵而不產生多餘的動作，但樂曲起頭之後，若是一首大型且織體線條充滿細節的作品，無論在線條織體或速度轉折乃至表情的急劇變化都能影響指揮者劃拍路徑的繁複或精簡。

一般來說，帶有頓奏、斷奏，無論快慢的音樂句型最需要精簡的棒法路徑為運棒的基礎面，而一個句子可能很長，基礎的運棒法需要變化才能引出織體與線條的細膩感，而這些細節對藝術層面的精緻度至關重要，指揮者心中對音樂詮釋的發想才有辦法傳遞給演奏家與觀眾群。

　　運棒路徑線條越少，是運棒精簡與否的準則，也就是運棒的去向與折返必須分享同一個路徑方能得到最精簡的線條，運棒的高低與左右的分明，影響樂隊扇形坐法的全體演奏者在需要確切的拍數時能迅速掌握樂譜的進行到了哪裡。

　　舉間接運動裡的「敲擊打法」為例，運棒的長度以身體腹部以上直線的位置區分出頭部（或頭上）位置，肩部位置、胸部位置、腹部位置，另棒子的去向再加上左與右的分別即可清楚表述運棒路徑的去向與返向，右手持棒的拍點永遠是在右側就不再贅述，僅以「腹部」的高低做為描述。

　　二拍子的線條以速度約四分音符每分鐘等於 58-70 下為例，它運棒的起始點在下腹部位置，而拍型有兩種選擇，一個是直線條的兩拍劃法，第 1 拍的預備運動可到達頭部位置，而後向下點前運動加速回到下腹部位置的拍點折返，點後運動則以同一路徑上升至胸部位置，第 2 拍的點前運動在下落至下腹部位置，打出拍點後再反彈到頭部位置作為一個循環的基礎。

　　另一個是 V 字型的兩拍劃法，起始位置與直線的劃拍法相同，但預備運動是往左斜上的方向減速運動至左頭上位置，第 1 拍點前運動由同樣路徑加速運動向右斜下方向到達拍點（同預備位置的始動處），此處拍點不再折返，而是點後運動往右斜上方做出一個減速運動到達右肩位置，再來又是同路徑折返，為下一小節的第 1 拍做出加速的點前運動。

　　直線與 V 字形的兩拍劃法，兩者皆須以高低分辨棒子運行在第一拍（強拍）或是第二拍（弱拍），這為坐在指揮兩側的演奏人員非常重要，他們的位置較難分辨出指揮棒的方向，而由高處的落拍至少是他們可以依靠的正拍，而這兩種兩拍的拍點都是在同一個重疊位置方能打出最精簡的運棒路徑。

　　三拍子與四拍子的精簡劃拍路徑是一個如箭頭向下（↓）圖形，它的基礎來自於打兩拍子的兩種方法（直線與 V 字型），預備位置與預備動作及第一拍的點前運動及發音點皆相同，下面，我就直接述明從第一拍的點後運動開始如何劃出乾淨簡潔的運棒路徑。

三拍子的部分，第一拍的點後運動方向是從發音點的下腹部位置往左斜上方的減速運動，目標位置是左肩膀位置；接著是第二拍的點前運動，從左肩膀位置用同一路徑（右斜下方）打出一個加速運動回到拍點的下腹部位置，接著是第二拍的點後運動往右斜上方打出一個減速運動，目標位置為右肩膀位置，然後同路徑折返為第三拍的點前減速運動，到達第三拍的點後運動則是直線上升減速至中間頭上位置以此完成一個三拍的循環路徑。

　　四拍子的路徑與三拍子幾乎相同，差別在第一拍的點後運動就如打直線二拍子的第一拍點後運動直線上升減速至較低的胸部位置來分辨強弱拍，而後第二拍拍點後的減速運動是到達左肩膀的目標位置，再同路徑加速折返至下腹位置完成第三拍的點前運動，接著是往右肩膀目標位置減速的第三拍點後運動，再次同路徑折返加速回到下腹部位置的第四拍點前運動，第四拍的點後運動則直線減速至頭上位置，完成一個四拍的乾淨線條路徑。

　　值得再提醒大家的是，此處所述所有拍型的劃法其拍點通通在同一個聚集位置，而其線條最多也只有三條路徑，我可以肯定這是所有揮拍路徑最簡潔明瞭的方式，也是指揮者初步學習最該重視的基礎訓練。

　　所謂「藝術性豐富」的劃拍路徑，指的是相對於上文「簡潔乾淨」的路徑而來，除了圓滑奏有需求乾淨的弧線運動基本揮拍法時，它的拍法路徑帶有各種樣貌的曲線，去向與反向除了第一拍在需要時，其它路徑基本上不會在同一條直線或曲線上。

　　由於是「藝術性」的劃拍法，它的動作是極具個人風格的，端看指揮者的持棒方式所造成棒尖帶領的路徑線條，在拍點與拍點間做出更多與音樂內容連結情緒性的混搭動作，而這樣的混搭方式不會只在棒子上發生，而是棒子、音樂內涵、全身肢體以及心神合一的專注藝術表現。

　　在齋藤秀雄指揮法教程內容中甚少提及多曲線與圓弧的劃拍路徑，甚至是幾乎禁止複雜的線條揮拍法，然而在另一本世人熟知的指揮書籍 The Grammar of Conducting（ Max Rudolf 著）在其封面的劃拍路徑圖即已顯現其基礎觀念在進階的圓弧路徑且較多線條，我認為兩者皆有極高的理論價值並行不悖，只是學習的先後順序應從乾淨線條且淺顯易懂的劃拍路徑起始，這是學指揮的第一要務，它在被需要清楚劃拍之時分能夠最有效率地提供演奏員至少速度統一的演奏，甚至有時能發揮「救援」功能，迅速的讓分家的聲部找回拍數處。

無論是簡潔或藝術性的劃拍法，他都有高低左右分明的需求以利整個扇形座位的所有演奏者能一眼分辨正確的拍數，否則有可能看起來是在空氣中不停地劃圓圈，路徑的距離長短亦不能差距過大，因為樂曲是時間的進行，每拍的運棒長短若是過大會造成每拍的運棒速差，而對段落速度的穩定需求性造成不確定感。

樂句連接的運棒路徑

本節所討論「樂句的連接運棒路徑」指的是如何運用變化的基本拍法達成譜面織體主線條與次線條句法的連接與運棒法的緊密關聯，這牽涉到句法的長短、音符的高低、表情的層次等面向。

首先，以京劇風格譜寫的民族管絃樂《穆桂英掛帥》（關迺忠改編版本）之「天波府憶往事」中一段柔美的「穆桂英主題」為例（第 48-65 小節），這扣人心弦且膾炙人口的經典主題在指揮的運棒法如何描繪藝術意境與運棒路徑相輔相成。

樂曲段落標明 Allegretto（小快板），但在演奏傳統上，此段落多以流暢的中板速度演奏，不疾不徐。樂段主題總共 18 小節，樂句的劃分看指揮者對於譜面的詮釋理由，原則上是兩種對樂句詮釋的思考，一是 3+3+6+6 小節的四句分法，另一種是 6+6+6 小節三句的分法，由於此處描繪的音樂場景是穆桂英與楊家退隱沙場近二十年，重獲帝王徵召抗外侮時是否再披掛領軍的複雜情緒，四句波浪狀的分法似乎可以較表達她對家人關愛的兒女私情，而三句的分法亦可思考為楊家為國為民的大器感受，兩者各有其詮釋面的特點。

四句的分法在前六小節有較大幅度的波動，而指揮棒法的功能是帶領樂隊在速度表情上的「暗示」，也就是在聲音有動靜發生前，指揮棒至少要能在前半拍或一拍的時間給出音樂表情的提示。往往有指揮運棒與音樂表情「同步」的狀況出現，這樣的指揮法恐怕只能在排練時「口頭」要求聲音的動態，而演出時指揮只能像舞蹈一般的表演，而非真正帶領出瞬息萬變的音樂瞬間，很難讓樂團的專注程度「活化」起來，是指揮學習者需要常常審視自己動作使否有真正功能的重點。

此處探討的是樂句的起伏連接之運棒路徑，所以主要討論主線條，關於此段落的兩個次線條之相關指揮運棒法則放在「新聲部進入的 cue 點準備」來討論。

四句的分法，前三句是三個圓滑線條的起伏，而第四句依個人詮釋，可以是一個波浪型樂句。其分句的層次從音高區域及線條走向來判定，這影響著劃拍區域的高低及運棒路徑銜接的技巧，就相對的音區來說，第一句是低音域，第二句是中音域，第三句是中高音域，第四句由於離開了前三句的歌唱性，可被解釋為過門性質的附加樂句，涵蓋高中低音域。

　　每小節兩拍，這優美內斂的主題適合豐富其藝術層面的劃拍法，劃出來的拍型以一個躺下來的 8 字型為基礎，圓弧的幅度應近細扁狀，方能清楚地看出以手臂高度上下為基礎的動作層次，而高中低的劃拍區域原則上最高不讓棒尖超出指揮者眼睛的高度，中音區域以胸部位置為原則，而低音區以樂團全體可視的最底點為最下方處。

　　四句分法中，第一句與第二句的銜接因為是一個遠距的八度音程，而三個小節一個圓滑線的語法讓運棒路徑符合音區與表情的需求是個難題，這個難題其實並非是一個難控制的技術，是看握棒的方式與小臂肌肉的緊張度或鬆弛度來完善運棒路徑的音樂需求；也就是說，當肌肉鬆弛的時候，即使劃拍路徑是長的，它所給予的表情力度依舊是小聲的，相對的來說，當小手臂肌肉緊張的時候，劃拍的路徑即使很短，也能夠打出很強烈的表情。

　　此處第 50 小節到 51 小節的銜接，可以是直線向上來銜接低音區域與中音區域的鬆弛肌肉來運棒，而第 50 小節正好是一個二分音符，它的第二拍的拍點只需在棒尖的第二落點輕輕的給出時間的指示或甚至不需要，這樣棒子就能輕鬆的從腹部位置移高到中音區的胸部位置，而不會感受到那是一個漸強的表情提示。

　　第二句與第三句的銜接（53-54 小節）沒有前面第一句接到第二句的音程遠距問題，它正好是一個下行小三度至低音區開始的句子，然而這個第三句的表情幅度是整個樂段當中最劇烈的，六小節的長度，其三個小節鋪陳行進至高八度的音程，切記棒子的路徑與高度不能在前兩小節就過高，否則就無法到達此樂段所設計的藝術高潮點，而變得運棒路徑顯得平凡無奇了。

爲了樂句運行所需而產生的大合拍與小分拍

　　作曲家在譜寫樂曲進行中，段落間不改變速度但改變音樂氛圍是常見的事，音樂的語法改變，有時從教跳耀的斷奏轉入圓滑的歌唱性語句，或者反之亦然，指揮者當然須敏感的隨機處理運棒的方式以配合導入語句氛圍的新意。

　　我們再從大家熟知的盧亮輝作品《酒歌》爲範例，從第 61 小節 2/4 拍的連接句漸強至第 65 小節轉進延展圓滑 4/4 拍的第二主題，棒子如果保持在每拍一下的擊拍方式，棒法跟音樂的藝術氛圍之間會產生一定的衝突性，將 65 小節及其後的 4/4 拍化繁爲簡，每小節劃兩拍是較佳的劃拍法，一方面它不會讓指揮的動作看起來「很忙」，一方面指揮能游刃有餘的在運棒過程中表達其富歌唱性的流暢感。

「化繁為簡」我們稱之為「打合拍」，意即將兩拍整合為一拍的打拍方式，它的轉變過程在指揮的運棒方法上有著一定的規範。

前文提及指揮動作永遠在樂團聲音要發生動靜前必須有所「暗示」，方能表現出指揮者存在的必要性及演出當下樂團的靈活性可能，因此，此例中如果是在第 65 小節直接打合拍就欠缺暗示的轉換準備，失去了指揮法基本原則的功能了。

由四分音符每拍打一下的揮拍法轉換為每二分音符打一下且速度不變的方式，是在樂曲線條展開前的兩拍直接「預告」式的把兩拍合為一拍，在此例就是將 64 小節的 2/4 拍打出一個向上路徑的「預告合拍」，而後第 65 小節之第二主題開始打出倒 8 字型的弧線運動，始能完成這一個「打合拍」的轉換過程。

「打合拍」有一個風險在於樂隊會因為句法的拉長而產生速度變慢的結果，指揮者心中謹記耳朵裡必須能聽到細碎節奏的進行速度，在排練時也須適當提醒演奏大線條的人員，耳朵也須聽見這些小音符來作為速度準則的依靠。

譜例 1-2-10 盧亮輝《酒歌》第 61-68 小節

如何由「打合拍」轉換回原四分音符每拍打一下的原拍法，此處舉關迺忠《山地印象》第二樂章「山林火車」第 106-117 小節為例，這全是 2/4 拍記譜的段落，第 106-113 小節是該主題的最後一句，我們可看見樂隊圓滑的線條與展延的音符，此處從前句已轉為打合拍，每小節打一下，但句型的需求從藝術的角度來說它是每兩小節為一組的句型，不太可能重複畫直線的一拍，因此仍是劃倒 8 字型的兩拍弧線運動棒法路徑為佳，第 114-117 小節回到「火車快跑」的節奏音型為段落的過門，每拍打一下，其「預告」回到原拍型的位置就在第 113 小節，由於它是兩小節為一組打合拍的第二拍，用一個反向的 V 字型「瞬間運動」完成轉換劃拍法的暗示動作。

譜例 1-2-11 關迺忠《山地印象》第二樂章「山林火車」第 106-117 小節

當遇到樂曲進行速度非常慢，記譜的對應拍法幾近無法控制速度時，打出小分拍是相當必要的。

經典名曲《月兒高》（彭修文改編）第一段「海島冰輪」，從有速度需求的第 2 小節起，每四分音符為每分鐘 28 拍，這應該是所有民族管絃樂樂曲記譜中最慢的速度了。

《月兒高》是大曲形式，「海島冰輪」是其「散序」，除了速度慢為特點外，多變化的快慢速度在指揮此曲的當下充滿技術與情緒合一的挑戰性，而且這是一部由傳統琵琶曲演變而來，以彈撥樂器為主要領奏的合奏曲，要讓彈撥樂器群如此慢速的演奏在一起，真的非常考驗指揮的技法與其和樂團互動而來的專注力。

　　打分拍有幾種不同的方法，一是帶有反彈的「反作用力敲擊停止」的揮拍方式，將每拍的路徑重疊，在其後半拍的點後運動才移往下一拍點前運動的目標位置。一是以「先入法」將每拍的前半拍先進入拍點而後在發音點上直接往上抽且帶有停頓的「上撥」動作的組合拍法，再則還有在拍子的「第二落點」以手腕向上擊出的分拍點等。

　　若是與演奏家之間的互動信任情況許可，《月兒高》的第 2-3 小節僅以「上撥」的點前失速加上一個瞬間運動來完成每拍的發音可能是讓樂譜表情最為集中且有效率的揮拍法。

譜例 1-2-12 傳統樂曲《月兒高》（彭修文編配）1-3 小節

漸強與漸弱

　　丞上例，我們回過頭來看《月兒高》的第 1 小節經由「寧靜的落拍」起始後，討論漸強與漸弱在運棒路徑的幾種可能性。

　　一般來說，指揮者很可能認為運棒路徑越長、動作越大能夠暗示出越強的表情力度；而運棒路徑越短、動作越小能暗示出越弱的表情力度，這在很多場合的確是如此運用的，但它絕對不是唯一的方法途徑。

握棒的手指、手腕與手臂肌肉乃至全身甚至臉部的肌肉緊張度對指揮者想與樂隊間溝通的音樂力度表情有著決定性因素，並非由揮拍路徑長短就能表達完整，很多時候路徑的長短與表情的力度是成反比的，也就是指揮學習者常聽見的一句「Less is More」（小的動作帶出大的聲響表情體驗），而豐富些的運棒細節用在樂曲弱奏細微處能表達出細膩的情感。

　　《月兒高》的第 1 小節是一個較為極端的範例，它是一個小節完成的大力度距離的單音漸強漸弱（p-f-p），而其長度真的有如練氣功一般可長可短，端看指揮者如何由其肢體動作控制整個氛圍，只要能集氣就能完善，因此，越少的動作與方向方能更集中其藝術性的內斂表達。

　　就路徑而言，直線的上升與下降是最集中簡要的運棒路線，但它就漸強的時間要求與級距上是身體緊張度最難控制的一條路線。劃出隱約的拍型或許是一個選擇但在此例中看來真的沒有必要，而擔心單直線路徑不夠長到指揮者希望能夠控制的時間長度，就必須使用延伸的棒法來完成，這一棒的確是追求藝術感受的一個經典精華。

　　如此內斂的一個長音在動作上其實要避免「被打開」的肢體呈現，而且運棒的過程不能停止或有枝節，單一路徑不敷使用的話，延伸的棒法技巧就顯得重要許多。

　　所謂「延伸」的棒法指的是一條直線以外的路徑可能，運棒的方向除了「上下左右」之外，還有「前後」的選擇，重點是不讓棒子有任何停頓感，原則上當直線不夠用時，先選擇的是「前後」的延伸，路徑在視覺上仍是相當集中的揮法，若是前後不夠用，再加入「左右」的延伸就應該能滿足時間長度與路徑的需求。

　　其它在一定速度中例子的漸強漸弱，指揮者一定要先看見漸強或漸弱的「目標」距離有多遠，自己的運棒力度與路徑在該段落的層次需求極限在哪裡，一般來說，棒法要能沈得住氣，配合身體肌肉的緊張度才能打出有效果的漸強漸弱。最極端的例子我能想像到的是拉威爾的《波麗路》，它的漸強目標是從第一音到樂曲的最後一音約莫 15 分鐘長度，這速度沒變過的樂曲要從指揮者身上一點一點的感受力度的變化實屬不易，民族管絃樂曲目前還未有這樣的範例，但小節數多的漸強漸弱是常見的，如羅偉倫《海上第一人一海路》第 202-251小節段落處，王乙聿《北管風》第 11-30 小節之段落等。

漸快與漸慢與帶有速度變化的漸強與漸弱

瞭解如何善用速度控制的指揮棒技巧對於段落的銜接，富含詩意或地方風格唱腔的彈性語句，與速度彈性的獨奏樂器與樂隊相呼應或散板樂段，能讓指揮棒與樂隊及協奏曲的獨奏家之間的即時溝通事半功倍，提高排練的效率與演出的穩定性。

漸快與漸慢的技術面看譜面與詮釋的要求，它多發生在樂句或樂段的銜接部分，棒子的運行變化所給的暗示技巧與樂隊的敏銳度相輔相乘才能完善這千變萬化的音樂行進與銜接內容，許多時候牽涉到演奏的傳統與樂曲的風格，在這民族管絃樂還在發展的時期，不見得譜面沒記載的就不做速度的變化調整。

以劉文金《茉莉花》為例，第 43 小節起始的連接樂段帶有一個四小節的漸快，由原本的速度四分音符每分鐘 63 拍漸快至中板每分鐘 112 拍，其中還帶有漸強漸弱的起伏，是一個複合棒法技術的例子。

漸快記號始於第 45 小節，常有指揮詮釋漸快從第 43 小節起始，這不是不可以，只是這速度漸快從數字看來幅度很大，但由於此段的最小音符僅是八分音符，稍一不小心就會很快衝過目標速度，不可不慎。

漸快的運棒技巧原則上是劃拍距離逐漸縮短，在初始的運棒可以「敲擊運動」的拍距逐漸縮短路徑，因為敲擊運動每擊一下包含兩個動作，所以到某個速度就會讓擊拍看起來很匆忙且拍點不明瞭。

為了讓拍點在漸快中顯而易見，敲擊運動不敷此目的時，運棒法可轉進連續的「彈上」，也就是點前不加速而使拍點看來更清楚，若再有加速的必要，則可再捨去彈上的點後減速運動的延伸感，讓棒法在每拍點後停頓即成為連續的「上撥」打法來完成漸快的加速過程。

此例中含有數個表情的起伏，作曲家並未標示出目標力度，所以詮釋的空間是大的，棒法在可用運棒距離的長短加上速度漸快的技術層次來暗示這樂隊速度的推進，一個該注意的提示是前述在此段一不小心就會提早衝過「目標速度」而造成下個樂段的速度問題，心中以更小的拍子算「小音符」（16 分音符）一方面它能使漸快更有條理，句子的銜接亦更順暢。

譜例 1-2-13 劉文金《茉莉花》43-49 小節

漸慢的棒法技術是一個如漸快技術的逆行過程，以趙季平《慶典序曲》的再現段落進入其第二主題變形的廣板樂段（譜例 1-2-13）為例，再現段落的速度可達每分鐘四分音符 152 拍左右的速度，它的漸慢目標速度是一小節達到每分鐘四分音符 70 拍左右的速度，而能使樂曲達到極速的運棒方法是「瞬間運動」，它是每拍都有頓點的短運棒路徑，路徑的拉長而逐漸由有頓點的運棒法至流暢的弧線運動，耳朵緊貼樂隊的 16 分音符即能順暢的完成這僅僅四拍急遽漸慢且漸強的過程。

一個藝術性思考此例速度變化的「目標位置」，也就是進入第 104 小節的目標拍點，這是一個需要被「打開」的燦爛藝術瞬間，如慶典高空絢爛的煙火般充滿期待與驚奇。

在本書第一章基礎論即有提及「打開」在拍點上應是一個向上的動作而非向下的敲擊，因此，第 103 小節第四拍應用一個軟性的「先入」在後半拍即到達第 104 小節的拍點位置，時間一到即向上做出一個減速運動。至於「軟性先入」是怎樣的運棒過程是很值得在各樂曲中不斷揣摩的，它原是一個瞬間運動到達後半拍的停頓點，但軟性的先入是在幾乎到達停頓點時忽然的減速，接著在第一拍正拍做出減速運動，其起始的初速在可能的範圍內越慢，在此例中就能達到更寬廣的感受。

譜例 1-2-14 趙季平《慶典序曲》101-106 小節

當漸快與漸慢在短時間有劇烈變化時，打分拍的技巧則再附加在前述的理論基礎上。

打分拍的技術在前文是為了速度過慢的樂曲段落而討論，當它與漸快漸慢與漸強漸弱結合在同一個句子或小段落當中，除了劃拍路徑之外，如何從打小分拍到原拍法的漸快，再從原拍法因為速度漸慢而回到小分拍是有一定的技術進行過程的。

除了劃拍路徑的分拍方向外，分拍的打法在大原則上分為間接運動性質帶有點後運動反彈的方式與直接運動性質直接在半拍點處不帶反彈的停止兩種，而其使用的時機場合在於速度的分野。以漸快為例，較慢時打的是帶有反彈的路徑，樂曲加速到帶有反彈的分拍動作感覺手勢太忙時轉換為不帶反彈的打分拍方式，速度加快到打分拍覺得繁冗多餘時再接著打回原譜號拍法，漸慢到需要打分拍的順序則是完整相反的過程。

簡要的說一個帶有分拍的漸快漸慢就是「有反彈分拍－無反彈分拍－原拍－無反彈分拍－有反彈分拍」的基本過程概念。

以中央樂團集體創作 / 關迺忠改編《穆桂英掛帥》第 21-23 小節為例，此例在一段京劇打擊「四擊頭」之後亮相的一聲「倉」開始一個三小節的漸快漸慢過程，樂譜上雖未記載第 21 小節的漸快，但在演奏傳統上多是如此處理，這個速度變化的過程即是第 21 小節第 1 拍用帶有反彈的分拍，第 2 拍是不帶反彈的分拍；第 22 小兩拍皆是 2/4 拍的原拍法；第 23 小

節第 1 拍是不帶反彈的分拍，第 2 拍帶有反彈的分拍，而此小節帶有漸弱，帶反彈的分拍可用較鬆弛的握棒以弧線運動來完成劃拍路徑。

譜例 1-2-15 中央樂團集體創作 / 關迺忠改編《穆桂英掛帥》第 20-23 小節

漸弱在許多時候是帶有漸慢的，一般的觀念遇到弱奏的劃拍路徑是距離縮短，但是遇到漸慢時揮拍路徑卻又應該越來越長，造成兩者並行時揮拍方式的矛盾與衝突。

遇到漸慢時，揮拍路徑逐漸變長是控制速度的必要條件，因此，漸慢兼漸弱只能靠持棒的鬆弛程度變化來表達漸弱。前文曾提到 Less is More，表示遇到聲響強大時利用肌肉的緊張度即可用小的揮拍路徑來達成，此處討論的即是一個相反的方式，較大且鬆的持棒與揮拍路徑亦能表達弱奏的情緒。

以趙季平《慶典序曲》43-48 小節為例，演奏傳統上有許多詮釋會將漸慢號提前至第 46 小節第 3 拍左右，若是不提前，第 47 小節的漸弱目標因為漸慢反而因為揮拍路徑的加長導致樂隊在演奏上常有第 47 小節比第 46 小節更大聲的情況，因此提前漸慢將揮拍路徑加長且持棒變鬆弛是一個解決方法，當然，不提前漸慢，而將原速劃拍的第 46 小節握棒緊張度逐漸鬆弛，甚至將第 3-4 拍打成近似合拍的方式亦可達成其漸弱之目的。

譜例 1-2-16 趙季平《慶典序曲》43-48 小節

突強與突弱

　　音樂中瞬間的氣氛轉換常發生在音量的急遽轉變，突強與突弱是時間最短暫的情緒轉換方式，由於發生在萬變的一瞬間，指揮能夠給樂團的暗示在許可的情況下若能給出最少時間的表情預備，就越能集中表情要求之聚集能量。

　　樂曲在進行中有新的段落、線條、力度變化、語句詮釋等，運棒的準備方法如同樂曲開頭的預備拍需要至少的兩個元素─「速度」與「表情」；而預備拍法亦同前文述之一般狀況由兩個動作（一拍）來完成，在情況許可下可由一個動作的預備拍更能聚集聲響變化的注意力。

　　以中央樂團集體創作／關迺忠改編《穆桂英掛帥》第 36-47 小節為例，此段描述著穆桂英接到帝王命其掛帥之印璽而百感交集的情緒，第 41 小節的突重音漸弱及第 42 小節的突強暗指其內心的驚愕與外在矛盾的情感，鋪陳出此段的戲劇張力。

　　此例（第 41-42 小節）在棒法路徑與技巧上有著不少的可能，最有效率且集氣的一個動作預備拍在此處屬慢的樂段中是較容易達成的，第 36 小節起始的樂句可用「較和緩的弧線運動」，每小節打兩拍，至第 40 小節時所有演奏的聲部皆是二分音符，而第 41 小節的 sforzando 的音高區域位在低音區，因此，在第 40 小節劃下第一拍後，其點後運動的目標位置可在相對高的上腹部位置等待，不劃出第二拍，而是像打了一個合拍的概念，為第 41 小節做出充分的暗示準備，而後在第 41 小節的第一拍點前運動突然地向下加速，並讓棒尖持平或朝下表示出低音區的揮拍位置來完成。

　　進入第 41 小節，該小節為一個二分音符且帶有漸弱的表情，如何在第 42 小節的突強亦是由上往下的一個動作的預備拍成了一個難題。第 41 小節第一拍點後運動勢必是有反彈與延伸的，而第 42 小節強奏（此處在風格上應是帶有重音的鏗鏘音響）的預備位置有著一定的高度需求，約莫在胸部位置，因此，第 41 小節第一拍點後運動的向上延伸必須是持棒逐漸鬆弛的狀態方能表達其漸弱，該小節亦是打一個合拍的概念，而第 42 小節第一拍點前運動再突然向下加速打出一個尖銳的敲擊運動，方能細膩表達看似容易卻內涵豐富的一個樂句連接。

　　突弱的運棒技巧主要著重於前方最後一個強奏音符的點後運動之揮拍路徑縮短，路徑越短弱下的程度越多，若是速度許可，不過快時亦可以用「先入法」，由上往下掉的揮拍路徑越短，越能表示即將發音的弱奏程度越弱。

　　「先入法」是屬「直接運動」，僅需簡潔一個動作即能完成突弱的預告，它在突弱的功能上最主要是能保持前一音相對強奏更長的時長，不過在快板處使用反而是像打分拍多了一個動作而顯得累贅。

　　以傳統樂曲《月兒高》（彭修文編配）第 138 小節第 4 拍的突弱為例，此處適合在第 3 拍敲擊入點後，點後運動的反彈直接縮小距離即可表示出第 4 拍的突弱，因為此段速度較快，就不宜使用「先入法」來增多一個拍點，點後反彈揮拍路徑距離直接縮短看起來更乾淨俐落些。

譜例 1-2-18 傳統樂曲《月兒高》（彭修文編配）137-140 小節

突快與突慢

　　樂曲進行中，突然的速度變化常是棘手的問題，在突快的轉接點過早的預備拍會將轉接的前一小節該有的拍數時間縮短，而突慢的轉接點亦有可能在預備拍將前一小節的拍數時長拉長，發生這種狀況時，指揮給出的預備拍其實是漸快與漸慢而非真正的突快與突慢。

　　在多年的教學經驗中，這是一般學生經常發生的問題，進而容易在此種突然的速度轉折點造成速度的混淆與樂隊的混亂，這指揮技術需要花不少的心思與手上的控制能力，並對新速度深深鑲入心中方能解決此難題。

　　突快的運棒過程必須是一個動作完成，預備拍不能是前一小節或轉折點最後一拍的點後運動，而必須是突然加速的那一拍之點前運動，所以它是一個由上往下的加速運動，到達新拍點的時間也必須是轉折點前一小節或轉折拍最後一個音符該有之速度時長的結束點。

以關迺忠《春思》190-191 小節為例，第 190 及之前的段落速度為 Allegro vivace，2/4 拍，每分鐘四分音符等於 104 拍，而第 191 小節的新速度為 Allegro con fuoco，每分鐘四分音符等於 144 拍，兩者中間每分鐘差了 40 拍。

　　這是一個速度不易控制的有名案例，其第 190 小節第二拍剛好僅是一個四分音符，很容易將它該有的時長縮短而漸快進入新速度，通常在如此轉折處，指揮棒法為了引起樂隊更高的注意力，運棒在第 190 小節第 1 拍進入拍點後，點後運動可停滯在新拍點相對上方的位置「等待」，心中默算原速該有的時長，在第 191 小節以較快的加速落棒來完成這突然的速度轉折。

譜例 1-2-19 關迺忠《春思》185-194 小節

　　彭修文先生所編配的《月兒高》最終段「玉宇千層」描述著宇宙的浩瀚無垠，其中第 209 至 210 小節的樂句銜接，樂譜記載 meno mosso，由於是帶有兩個樂器聲部演奏連續的 16 分音符，其突然的稍慢亦是民族管絃樂曲有名的困難片段。

　　突慢發生在第 210 小節，在第一拍發音點之前，所有的速度暗示之預備拍都有可能造成漸慢的結果，也就是說，突慢的發生轉折位置必須直接從第 1 拍拍點開始，由「點」至「點後運動」為一個將揮拍路徑向上且顯而易見的減速運動。

既然必須是直接向上打出第一拍的點及點後運動，而速度的轉折亦必需獲得充足的準備，在第一拍的點前運動若能將運棒的連續動態稍暫停一下能獲得較高的注意力與效率，因此，在第 209 小節的第四拍後半拍打出「先入法」，將棒子提前進入相對低的點位置，轉折點時間一到則將揮棒路徑向上加長則能表示出新的稍慢速度。

　　不過，即使在這個速度，連續的 16 分音符能讓兩個聲部的演奏人員在此速度轉折能夠演奏在一起仍有相當高的難度，指揮者與演奏人員對互相的信任度與共同對速度的默契是相當重要的。

譜例 1-2-20 傳統樂曲《月兒高》（彭修文編配）208-211 小節

新聲部進入的 cue 點準備

　　指揮者無論是在排練或演出中，給予即將進入的重要新聲部一個明確的準備暗示動作是重要的，它能讓聲部的演奏員認知的進入位置有更大的信心，也能清晰為觀眾與聽者勾勒出一個新的樂句線條或重要聲響。

前文數次提及有關速度轉折的提示，須先將連續的運棒動作停止，在充足的暗示準備後，轉折點的新速度才能淺顯易見，新聲部的進入亦是相同的道理，尤其是對樂曲進行中休息許久才出現的聲部來說，清晰的提示非常重要。

「Cue 點」就中文來說就是「暗示進入點」的意思，但在已經習慣排練中夾雜原文術語與中文的練團語言中已經是一個大眾性的習慣用語，指的是給樂隊的新聲部樂器群一個明確提示的說法。

至於多少時間準備一個 cue 點，在不同的樂曲進行中有著不同條件，原則上，在慢速樂段至少留下一個半拍至一拍的停頓準備時間，而較快速的樂段則可留下兩拍甚至以上的停頓準備時間，停的時間越久，獲得的集中注意度就更大。

四、段落的轉折與樂曲的結尾

段落的轉折

段落的轉折指的是樂曲就形式上或速度的變化而產生的段落分別。「轉折」指的是一個較大型樂段的連接處，其氛圍、收拍方式與落拍方式，就音樂譜面與結構思考的要求與指揮運棒法之間的關連性。

音樂的轉折處常是令人屏息的氛圍，人們常說「一波三折」來比喻事件的曲折多變，在音樂中常有的例子是進入樂段的結尾後延伸出下一個樂段的新氣象，轉折可以只是如何收拍起拍的方式問題，也可以是令人遐想的音樂劇情開展的重要背景。

我們以眾所皆知的《瑤族舞曲》作為第一例。《瑤族舞曲》描述的是瑤族人民的歌舞場景，從樂曲的引子到不太快的快板（A 部份），描述著一人領著敲擊長鼓，眾人逐漸加入的圈舞場景，中板的三拍子部份描述著男女的對舞，再現部分則將眾人舞蹈的熱烈氣氛帶向高潮，樂曲的風格清新，旋律優美，因此流傳的非常廣泛，幾乎各種形式的樂隊都有這部作品的改編版本。

在樂曲的第 48 至 49 小節是此曲的第一個轉折處，速度由原本的 Andante（行板）經由

一個漸慢結束了 A 段的第一主題，接者轉進速度為 Allegro non troppo（不急的快板）的第二
主題，中間有一個八分休止符。

　　這裡由於考慮了再現段有同樣兩個主題的銜接，但再現部的第二主題標示的速度與 A 部
份是不同的，其標示為 Allegro con brio（有精神的快板），且第一主題的結尾並未標示漸慢號，
顯現了兩者在結構鋪陳上的作曲心思，因此其連接的方式處理也不該相同。

　　曲式上的 A 部分兩個主題的銜接較為鬆散，第 48 小節的句尾在結束時可用「收―停―
起」的運棒方式，即收拍、停頓、起拍的運棒過程。收拍的進行是棒子在第 48 小節第一拍
點前運動由左肩膀位置向腹部位置進入拍點，而後在漸慢後的適當時間長度由右往左劃一圈
來表示聲音的停頓，劃完此圈棒子應留在下方的拍點位置，由於第 48 小節的八分休止符之
長度應屬漸慢後的時長而非下一小節新速度的起始，因此運棒在收拍後該有一個停頓點，而
後再給出第 49 小節新段落速度的兩個動作（預備運動與點前運動）的預備拍，完成此處段
落銜接的揮拍路徑。

　　相對於 A 部份兩個主題的銜接點，再現部份的相同兩個主題的銜接出現在《瑤族舞曲》
第 172-173 小節，此處的銜接不包含漸慢，而新段落的速度是比 A 部份快上許多的「有精
神的快板」，運棒可用「收起合一」的運棒方式，在劃下第 172 小節第一拍之後，棒子向右
邊劃出一個半圓形的延伸路徑，接著約莫在胸部或肩膀位置畫出一個向左起始的圓圈來收
音，而此收音圓圈同時又是一個向上的預備運動，即是收起合一的運棒路徑過程。

譜例 1-2-21 茅沅 / 劉鐵山《瑤族舞曲》43-51 小節

相較於「收—停—起」與「收起合一」的兩個極端的方式，段落的銜接還有一個較中性的「收—起」的運棒路徑，它原則上有兩種可能，我們以趙季平《慶典序曲》第 63-64 小節的段落銜接處為例，在第 63 小節第 2 拍之後用延伸的運棒方式將第三拍的延長音時值音長算滿後，因為其音高區域屬高音區，在相對於拍點位置的上方，由右至左劃出一個收拍的圓圈，該圓圈的速度即是一個預備運動，而後在第 64 小節的前半拍劃出一個「先入」進拍點，而真正拍點發音處直接是向上的減速運動來完成，這樣等於為第 64 小節的新段落起始打了一個小分拍的預備動作，為此處在詮釋上因段落的層次處理有可能加快而打出一個新速度的預備拍。

　　另一個可能是將第 63 小節收拍的位置放在下方拍點處，而後用第 64 小節的半拍速度作為預備拍直接由下往上再往下達到拍點處來完成，不過這個揮拍路徑比起上例用先入法的方式多了一個動作，感覺較為累贅。

　　當然，此例記譜上在銜接處並沒有休止符，在第 63 小節的第三拍延音充分滿足後，直接一個預備運動與點前運動的一拍預備拍也是沒有問題的銜接方式，端看個人詮釋與樂隊的需求而定。

<h3 style="text-align:center">譜例 1-2-22 趙季平《慶典序曲》62-64 小節</h3>

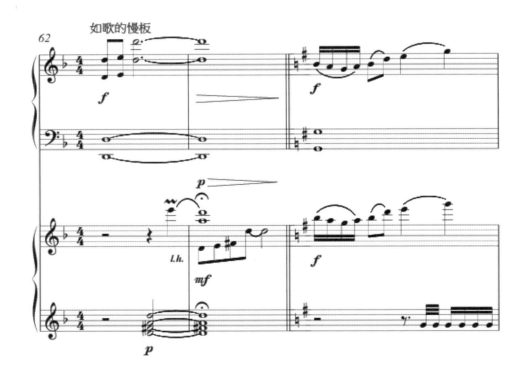

樂曲的結尾

　　樂曲結尾在指揮棒的技法上依據樂譜以及在指揮者對於該譜面的詮釋來判斷最後一音該有的時長、其殘響的多寡以及樂曲最後的氛圍而定，運棒路徑在強收時基本上分為「瞬間停止」、「敲擊停止」與「反作用力敲擊停止」三種，而弱收時端看樂譜所記載的時長以運棒的延伸所進行的減速運動為主。

　　第一個例子以彭修文／蔡惠泉先生創作的經典名曲《豐收鑼鼓》熱鬧的結束段為例，這個曲子以山東民間音樂為基礎，其中許多打擊樂鑼鼓段精彩絕倫。最後一段起始於第 301 小節，樂譜標明「火熱的快速」，速度可達四分音符每分鐘 168 拍左右，最後三個音雖記譜為四分音符，但以此速度下每拍都是加重音的超強奏，實際的演奏傳統都是重音的斷奏，是一個乾淨強收的範例。

　　乾淨的強收指的是不帶餘韻與樂器本身的殘響的強收，指揮棒在此速度下所能用的技法不是瞬間運動就是打大合拍的敲擊運動，而此例最後三個收尾音若是帶有反彈會顯得拍法忙碌，所以以瞬間運動完成「下拍即是收拍」的「瞬間停止」來結束此曲。

　　「瞬間停止」是齋藤秀雄指揮法裡面沒有討論到的一種聲音結束的方式，若使用「敲擊運動」來停止，這動作在此系統的語意屬於「間接運動」，拍點是在加速運動（點前運動）之後發音，而此例以瞬間運動作為最後這兩小節的運棒基礎，發音點即是始動點，而此瞬間運動的劃拍距離亦等同為聲響的實際時長。

譜例 1-2-23 彭修文《豐收鑼鼓》333-336 小節

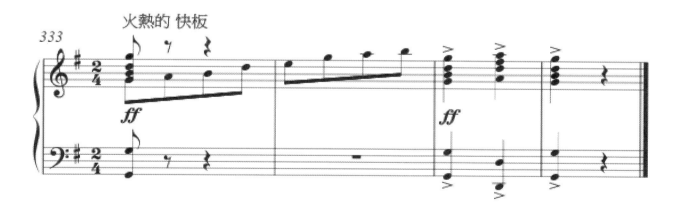

再舉一例「瞬間停止」的變化方式，點狀斷奏於後半拍結束的瞬間停止。以楊乃林／王直／李真貴《湘西風情》第 369-370 小節為例，此兩小節為樂曲的最終兩小節，而結束音落在第 370 小節的第一拍後半拍，而這最後段落的速度可達約四分音符每分鐘 152 拍左右，在這最後兩小節因為快速的 16 分音符也須使用「瞬間運動」來作為揮拍的基礎。

在最後的兩個音是樂隊總奏的兩個八分音符，是強而有力的收尾，而基本的拍法是每四分音符一拍，若是在第 370 小節僅打一拍無法實質的表達出結束音的音長，故此處是用兩個八分音符的小分拍來完成這「瞬間停止」的結束動作。

譜例 1-2-24 楊乃林／王直／李眞貴《湘西風情》369-370 小節

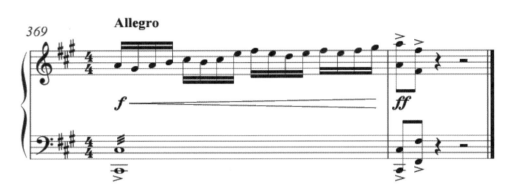

至於「敲擊停止」與「反作用力敲擊停止」常是指揮者在結束音的詮釋選擇，以茅沅／劉鐵山《瑤族舞曲》的結束音為例，由於結束音的前一小節是延長音，它可以是一個斷奏式棒子進點不反彈的敲擊停止，也可以是帶有一點殘響或音符時值稍拉長的反作用力敲擊停止，棒子在進點後的反彈或運棒的反彈減速運動像拉起重物一般的力量，力量越多，音符的力度就越大、時值與殘響就越長，不過這樣的結束方式要給出時值的確切結束點，在運棒的第二落點向上勾出一個明確的結束點，而往這第二落點是同一路徑卻先減速又加速往結束點，運棒的路徑可以想像成由指揮棒勾起的一個綁繩子重物而後繩子突然斷掉的過程。

譜例 1-2-25 茅沅／劉鐵山《瑤族舞曲》230-235 小節

漸弱奏收尾的部份講究的是棒子的延伸，以及是否需要實際上畫出一個收音的動作，或者可以一個減速運動即可完成的「放置停止」。

　　以陳能濟《夢蝶》第 251-252 的最後兩小節為例，這是一個共五拍的三連音，而弦樂的時長共六拍。在抖音琴、小鋼片琴、柳琴三者組合出音色變化的三連音中，依循漸慢的通則逐漸將運棒路徑拉長進而打出小分拍，接著就是剩下弦樂所演奏從前兩小節掛留過來的音符，由於三連音的漸慢讓弦樂的長音在其弓用完之前能有一定的長度，運棒可在第 252 小節第一拍三連音的最後一個分拍打完之後稍微向上或向前延伸，而後用一個最小可能的收音動作來完成樂曲最後對夢境充滿期盼與嚮往的意境。

<p align="center">譜例 1-2-26 陳能濟《夢蝶》249-252 小節</p>

「放置停止」通常發生在帶有延長音的弱奏中結束，所謂「放置停止」指的是揮棒路徑再往下落的過程中，以棒子的減速直到樂團在可能範圍中聲音逐漸縮小至沒有時，還留著一股氣息直至整個安靜的氛圍能滿足樂曲結束的意境才放下指揮棒的一種情境。

　　以趙季平《莊周夢》第 342-343 的結束音為例，此曲與陳能濟《夢蝶》有著相似的意境，只是《莊周夢》的表達更具禪意。

　　譜面上表示第 342 小節第四拍的打擊聲部「磬」是無限延長的音響，直至大提琴獨奏家最後一弓運弓完畢。即使弓已經離弦，都必須等到獨奏家真正放下弓為止方能停止，指揮者亦必須等待此刻由獨奏家主導的氛圍氣息，在獨奏家放鬆了自己的身體方能跟著放下指揮棒，是「放置停止」的完美範例。

譜例 1-2-27 趙季平《莊周夢》340-343 小節

五首民族管絃樂作品之樂曲背景分析與指揮詮釋

第一章
張曉峰作曲《獅城序曲》樂曲詮釋及解析

《獅城序曲》的創作背景

一、作曲家簡介

　　作曲家張曉峰於 1957 年出生在西安。原西安音樂學院作曲系副教授。1992 年獲作曲與作曲技術理論雙專業碩士學位，師從著名作曲家饒余燕教授。在上海音樂學院作曲系進修學習期間，還隨著名作曲家、音樂教育家陳銘志、林華、楊立青等教授學習賦格、對位、配器等理論課程。2002 年 2 月從西安音樂學院作曲系調往廣東省，被聘為佛山市群藝館專業作曲兼藝術培訓部主任，2004 年 6 月任華南理工大學藝術學院作曲副教授兼音樂學系副主任。

　　主要作品包括了有：第一交響樂《劈山救母》（1994 年獲陝西省交響樂作品比賽創作獎），交響序曲《朋友——我能理解你》，《鋼琴序曲》三首（在音樂創作及 SWX 刊物上發表），古箏協奏曲《潮》（1995 年在新加坡錄製 CD），尺八與古箏《彼岸》（1996 年在日本東京上演），古箏協奏曲《山的兒女》（1998 年在新加坡首演），二胡協奏曲《神土》（1998 年在新加坡首演），民族管絃樂《音詩——大漠遐想》合作（1999 年在台灣首演；04 年在新加坡上演），薩克斯四重奏《嶺南狂想之一》為四重奏團而作，揚琴、馬林巴、大提琴三重奏《音迴》（2005 年在北京國際揚琴會議演出），琵琶協奏曲《玉女情》（2005 年在西安音樂學院音樂廳首演，為廣州交響樂團木管五重奏組而作《獵人和小精靈的遊戲》（06 年 3 月在廣州星海音樂廳世界首演），中國音樂學院附中少年彈撥樂團委約作品《少年狂想》（2007 年 7 月 29 日廣州星海音樂廳首演，8 月 4 日在香港該團與香港中樂團聯合演出）

　　獲獎作品包括有共同創作的小合奏《吟月》（1987 年獲全國首屆廣東音樂比賽創作獎），絲絃五重奏《禪》（1988 年獲陝西省器樂重奏一等獎），共同創作民樂小合奏《秦韻》（1991年獲全國民樂作品展播比賽一等獎），揚琴獨奏《亂彈》（1992 年獲中國三北地區少年宮器

指揮的落棒與起棒
理論的、藝術的、效率的

樂比賽二等獎），共同創作尺八與幾樂器的重奏《尋覓》（1993 年獲全國民樂作品比賽特別獎）。

二、樂曲簡介

（一）作品背景

　　「獅城」是新加坡的別名，在西元 7 世紀時，新加坡名為「海城」，是蘇門答臘的古帝國斯里佛室王朝相當重要的貿易中心。但是在西元 13 世紀時，相傳有一位巴鄰旁王子桑尼拉烏它瑪來此地狩獵，意外發現一種奇特的動物，豔紅的身軀只有胸前雪白，漆黑的頭，體型大小與山羊相同，動作非常靈巧輕盈。王子認為這隻美麗的奇獸是獅子，於是將此地命名為「新加普拉」，意思是獅子城；因為獅子的馬來語是「Singa」、都市的馬來語是「pore」，所以就成了「Singapore」，從此沿用至今，這也就是大家都稱新加坡為「獅城」的由來。

　　作曲家採用了新加坡膾炙人口的歌曲《在丹絨加東》（Di Tanjong Katong, Ahmad Patek 作曲）的旋律素材寫成這首《獅城序曲》，歌詞的馬來原文如下：

Di Tanjong Katong, airnya biru
Di situ tempatnya dara jelita
Duduk sekampung, lagikan rindu
Kononlah pula nun jauh di mata

Pulau Pandan jauh ke tengah
Gunung Daik bercabang tiga
Hancur badan di kandung tanah
Budi yang baik di kenang jua

（*Repeat Chorus*）

Kalau ada jarum patah
Jangan simpan di dalam peti

Kalau ada silap sepatah

Jangan disimpan di dalam hati

歌詞的大意是：「在丹絨加東，海水湛藍，即使你離這個區域很遠，也能看到很多美麗淑女。潘丹島遠在大海的中央，大克山一分為三，形體與大地合而為一，美好事物將被牢記。若有斷針，不要留在我們的胸膛，若有錯漏，也讓我們不要放在心上」。

「丹絨加東」是新加坡東海岸的一個地名，現在已經發展為遊憩休閒，大啖海鮮的觀光勝地。詞意敘述著海岸的開闊美景，以及人民樂觀的生活胸襟，音樂的主旋律曲調也充滿了這種陽光的進取精神。

作曲家所述的樂曲簡介如下：

作品以新加坡歌曲「丹絨加東」的素材作為全曲主題變化、展開的重要依據。的一部分的主題是一個變化的主題，它具有節奏明快、鏗鏘有力、朝氣勃發的性格，展現出新加坡人民勤勞勇敢、樂觀向上的精神面貌，及國家繁榮昌盛的美好景象。第二部分運用了原型主題和變化主題相互交織的對位手法，體現出新加坡國的多元社會及多民族和諧相處的人文知素。第三部分運用了多民族音樂的節奏特點，將主題分裂、變化、多層次的渲染鋪墊，逐漸使音樂推向高點，最後在寬廣、快速、強勁有力的旋律節奏中結束全曲。

本部作品於 1998 年由新加坡華樂團委約創作。

（二）樂器編制

管樂器：梆笛、曲笛 2、新笛、高音笙、中音笙、低音笙、高音嗩吶 2、中音嗩吶、次中音嗩吶、低音嗩吶。

彈撥樂器：揚琴、高音阮（柳琴）、琵琶、中阮、三弦、大阮、古箏。

打擊樂器：定音鼓、小軍股、手鼓、馬來鼓、鈴鼓、吊鈸、大軍鼓。

拉弦樂器：高胡、二胡、中胡、大提琴、低音提琴。

三、樂曲結構分析

《獅城序曲》的全曲結構以快—慢—快的速度差異分為三個部分，以新加坡歌曲《丹絨加東》作為全曲素材的重要依據，作曲家巧妙的運用了該主題（參見譜例 2-1-1）的各種變化組合貫穿全曲 。

譜例 2-1-1 新加坡歌曲《丹絨加東》主題旋律

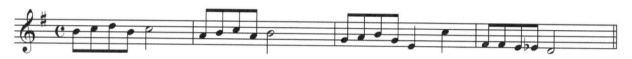

新加坡歌曲《丹絨加東》主題

（一）第一部份（1-121 小節）

第 1-4 小節以快速的 16 分音符上行音群，揭示了樂曲充滿朝氣的氛圍。緊接著第 5 小節開始，以附點 8 分音符加上 16 分音符的節奏型態，擷取了《丹絨加東》的基礎音程，作為全曲的第一主題（參見譜例 2-1-2），此節奏動機亦貫穿了整個的一部份，呼應了作曲家所述之「節奏明快、鏗鏘有力、朝氣勃發的性格，展現出新加坡人民勤勞勇敢、樂觀向上的精神面貌，及國家繁榮昌盛的美好景象」。

譜例 2-1-2《獅城序曲》5-8 小節第一主題與《丹絨加東》主題音型分析

第 44 小節開始的橋段進入了轉調部分，由第一主題 G 大調轉至降 B 大調再轉入 63 小節 g 小調的第二主題，這當中在中低音笙、中大阮、以及三弦聲部首次出現了《丹絨加東》主題的部分原型，以緊湊的 8 分音符呈現（參見譜例 2-1-3）。

譜例 2-1-3《獅城序曲》48-51 小節過門部分的《丹絨加東》主題部分原型分析

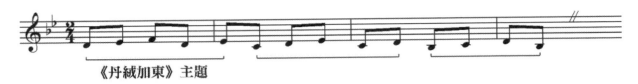

《丹絨加東》主題

第 63 小節進入 g 小調的的二主題，作曲家引入了兩個 16 分音符加一個 8 分音符的新節奏動機，並將第一主題的大小三度音程元素加以擴充與重組而來（參見譜例 2-1-4）。3 拍子的音型組合在 2/4 拍的記譜中展現了節奏上的衝突與拉扯感，最後 3 拍的節奏音型在稍後的小結尾中成為其發展的主要節奏動機。

譜例 2-1-4《獅城序曲》63-71 小節第二主題音型與節奏結構分析

小結尾的節奏動機

m3 m3 m3

第 81 小節進入第一部分的第二個連接段，作曲家仍然使用了第 48-51 小節《丹絨加東》主題部分原型作為發展的元素，調性轉入 C 大調爾後轉入 a 小調，第 88 小節改為 3/4 拍記譜，並將第二主題的節奏動機與《丹絨加東》的音型動機結合（參見譜例 2-1-5）。

譜例 2-1-5《獅城序曲》88-9 小節連接部分音型與節奏動機

第二主題節奏動機

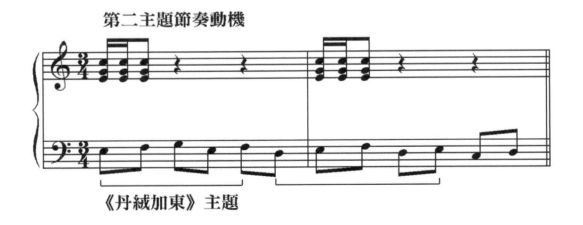

《丹絨加東》主題

第 100 小節進入樂曲的一部份的小結尾，緊縮的《丹絨加東》主題使用了第二主題結尾所產生的新節奏組合而成（參見譜例 2-1-6），3/4 拍記譜，但事實上是 6/8 拍的節奏特性，加上織體配器的漸層效果，，將樂曲推向第一個高潮結束第一部分。

譜例 2-1-6《獅城序曲》100-2 小節小結尾部分音型與節奏動機

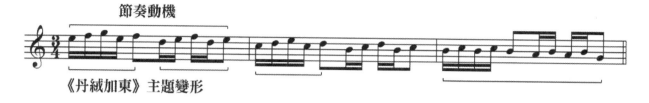

（二）第二部份（121-91 小節）

121-32 小節由三弦獨奏一自由樂段，作為樂曲第一至第二部分的連接，不僅在速度轉換中作為一個緩衝，並利用新的音程結構，兩組含有兩個小二度及一個增二度的四音音階，將音樂轉換至迥然不同的風格（參見譜例 1-7）。作曲家利用三弦演奏法上的特性，模仿印度西塔琴演奏的效果，目的在彰顯曲意中，新加坡作為一個多元民族國家的意象。

譜例 2-1-7《獅城序曲》121-32 小節三弦獨奏段及其音程結構分析

第 133-136 小節，作曲家以手鼓、馬來鼓、鈴鼓的組合音色帶出一股異國情趣，四小節後，由彈撥樂演奏出樂曲第二部分的 a 主題，這個主題亦來自《丹絨加東》，將其基本音型擴充，並加入些許裝飾音以體現作曲家所註明的「優美的阿拉伯風」（參見譜例 2-1-8）。

譜例 2-1-8《獅城序曲》137-44 小節第二部份 a 主題及其原始音型分析

《丹絨加東》原始主題音型

第 151-165 小節，第二部分 a 主題再進行一次變奏成為該段的 b 主題，在《丹絨加東》主題音型的基礎上填入了更多的音符，並巧妙的將三弦獨奏段，兩個小二度及一個增二度的音程結構應用在此，作為樂曲第二部分風格及旋律發展的重要依據（參見譜例 2-1-9）。

譜例 2-1-9《獅城序曲》155-8 小節第二部份 b 主題及其音程結構分析

m2 A2 m2

第 166 小節進入第二部分的 c 主題，這個主題乍聽之下是由琵琶與三弦奏出新的樂思，然而事實上，作曲家是將《丹絨加東》主題以四分音符的擴充方法在中胡及大提琴聲部以對位方式呈現（參見譜例 2-1-10）。

譜例 2-1-10《獅城序曲》165-170 小節第二部份 c 主題及《丹絨加東》主題的對位

（琵琶、三弦）
（中胡、大提琴）
《丹絨加東》主題

第 177 小節開始是樂曲第二部分的 d 主題，以《丹絨加東》主題的原始風貌稍加變奏呈現（參見譜例 2-1-11 ），185-191 小節則是樂曲第二與第三部分的連接段。

譜例 2-1-11《獅城序曲》177-80 小節第二部份 d 主題

（三）第三部分（192-360 小節）

作品的第三部分，作曲家仍維持以樂曲的中心主題《丹絨加東》做出各種的變形，並運用配器法上的豐富變化，使的這個單一主題產生了多重樣貌。將樂曲的第三部分作為新的單位來看，第 196-243 小節是《丹絨加東》曲調的第一變形，第 248-279 小節為第二變形，其中第 256 小節開始隱藏著由彈撥樂聲部所演奏樂曲第一部分第一主題的變形，預告了樂曲的尾奏部分。第 280-295 小節為第三變形，第 296-323 小節則將這三種變形重疊在一起，逐漸將樂曲推向高潮（參見譜例 2-1-12 ）。

譜例 2-1-12《獅城序曲》第三部分《丹絨加東》主題的各種變形

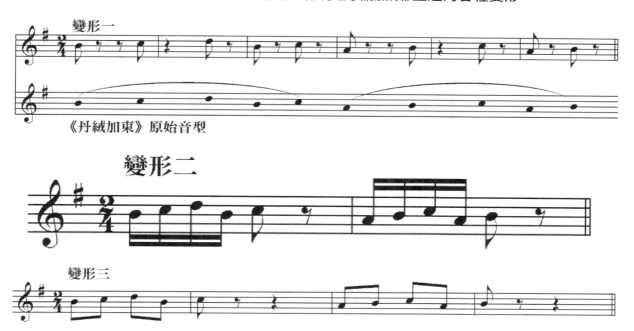

第 324 小節開始是樂曲的結尾部分（coda），作曲家擷取了第一部分第一主題的音程結構（參見譜例 2-1-2）再度擴展（參見譜例 2-1-13），並再度引入第一部份的節奏動機作為與樂曲開頭的呼應，在快速音群中結束全曲，簡潔且富邏輯的作曲技法發揮的相當淋漓盡致。

譜例 2-1-13《獅城序曲》324-30 小節第三部分結尾段音型分析

整部作品的結構詳見表 2-1-1。

表 2-1-1 《獅城序曲》樂曲結構

結構	段落	小節（位置）	調性	速度	長度（小節）
第一部份（A）	引子	1	G 大調	熱情奔放 4 分音符 =160	4
	第一主題	5			39
	過門	44	降 B 大調		19
	第二主題	63	g 小調		18
	過門	81	C 大調		19
	小結尾	100			21
第二部份（B）	連接段	121	a 小調	散版	12
	過門	133		優美的 阿拉伯風 4 分音符 =60	4
	a 主題	137			14
	b 主題	151	d 小調		15
	c 主題	166	a 小調		11
	d 主題	177			8
	連接句	185	C 大調	漸快	7
第三部分（A1）	過門	192	G 大調	快板 4 分音符 =160	4
	《丹絨加東》主題的第一變形	196			48
	過門	244			4
	《丹絨加東》主題的第二變形	248			32
	《丹絨加東》主題的第三變形	280			16
	《丹絨加東》主題變形的綜合	296			28
	尾聲	324			36

指揮的落棒與起棒
理論的、藝術的、效率的

《獅城序曲》的樂隊處理及音樂詮釋

　　這部作品於 1998 年由時任新加坡華樂團音樂總監胡炳旭先生委約，至今已經 16 年，由於樂曲對新加坡當地人來說相當的耳熟能詳，因此在新加坡當地頗為流通，經常受到演出。由於樂曲速度相當的快，因此對於樂團演奏技術的基礎水準頗為考驗。

第一部分（1-121 小節）

　　樂曲開頭標示「熱情、奔放的」，4 分音符等於每分鐘 160 拍，第 1-4 小節要特別注意 16 分音符的速度穩定，才不至於發生與演奏 8 分音符聲部間不整齊的狀況，這種問題在一般的快板常常發生，有可能是演奏 16 分音符的聲部趕拍子，但更多的時候是有休止符的聲部沒有仔細聽 16 分音符的速度所致（參見譜例 2-1-14）。

譜例 2-1-14《獅城序曲》1-4 小節縮譜

（註：虛線代表該特別注意對齊的不同聲部音符）

　　自第 5 小節進入第一主題的部分，主題由梆笛、新笛、高音笙、揚琴、柳琴、琵琶、高胡、二胡等聲部奏出，譜上註明著斷奏（staccato），演奏上要能注意到第 2 拍附點後 16 分音符的整齊，管樂跟弦樂要多注意音符的長度，尤其是高胡與二胡容易演奏得過長。此處不宜順弓，用連頓弓較易控制住音符的長度，同時也較能夠符合重拍使用拉弓的原則，不致發生倒弓的狀況（參見譜例 2-1-15）。

譜例 2-1-15《獅城序曲》5-8 小節高胡、二胡演奏弓法

　　第 48-54 小節的過門樂句由於在中音笙、低音笙、中阮、大阮、三弦聲部出現了可以辨識的《丹絨加東》主題變形，因此這些聲部的音符要特別突顯出來，作曲家亦在樂譜強調每個 8 分音符皆要演奏重音，然而這七個小節是各自平均分為兩句，每句三個半小節，因此，兩句的第一個音（第 48 小節第 1 拍與第 51 小節第 2 拍）理應再強調一些，以達到聽出《丹絨加東》主題的效果（參見譜例 2-1-16）。此外，為了承接第 55 小節樂隊更強的音量，第 53-54 兩個小節可將樂隊的其他聲部處理為漸強。

譜例 2-1-16《獅城序曲》48-54 小節《丹絨加東》主題變形的重音演奏及分句

　　第 64 小節帶起拍所開始由笛聲部所演奏的第一部份第二主題，作曲家以三拍一組為單位置入 2/4 拍的記譜法當中，產生了重音錯位的效果，因此在演奏上應再加重每三拍的第一音以突顯其三拍一組的意圖（參見譜例 2-1-17）。

譜例 2-1-17《獅城序曲》63-71 小節第一部份第二主題笛聲部演奏記譜

第 100 小節進入第一部分的小結尾，6/8 拍的節奏語法置入了 3/4 拍的記譜法中，然而作曲家並不把 6/8 拍的常規重音使用於此，而去強調每小節中的 8 分音符，也就是每三個 8 分音符的最後一個音，長達 17 小節，因此在演奏上要特別小心不能越來越慢，第 109-111 小節，嗩吶與打擊聲部所演奏第 2 拍與第 3 拍的重音，是最難與其它聲部對齊的位置，在排練時要特別注意。

二、第二部分（121-91 小節）

　　第 121 小節開始由三弦奏出樂曲第一部分與第二部分的連接段，根據胡炳旭先生 2007 年與新加坡華樂團演出這部作品的錄音，胡先生將第 121 小節樂團演奏的 8 分音符移至 122 小節，輔助三弦距離長達兩個八度的滑音，亦是很好的一個做法（參見譜例 2-1-18）。

譜例 2-1-18《獅城序曲》121-2 小節原譜與更動對照

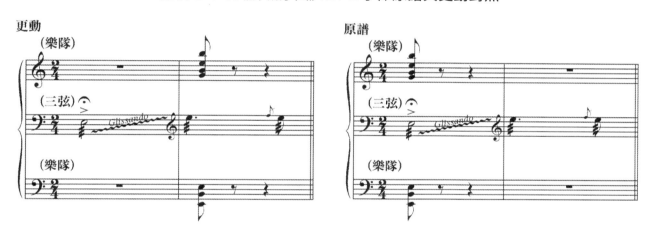

　　第 133-136 小節是進入第二部分 a 主題的連接句，僅由手鼓及鈴鼓奏出，力度記號為中強（messo forte），第 135-136 小節可處理為漸弱以引入彈撥樂所演奏的 a 主題，並達到聲部間音量上的平衡。

　　第 137 小節開始的第二部分 a 主題的長度為 14 個小節，由揚琴、琵琶、及三絃奏出，作曲家並未在力度的變化上有任何指示，其在音型上可將其分為三個樂句（4 小節 +4 小節 +6 小節），但在詮釋上亦可將其視為兩個大的樂句（8 小節 +6 小節），而在力度上做出變化的處理（參見譜例 2-1-19）。

譜例 2-1-19《獅城序曲》137-50 小節第二部分 a 主題力度變化詮釋

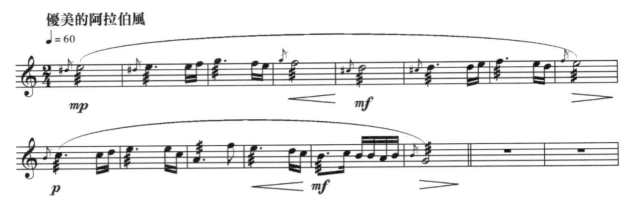

　　第 150-165 小節是第二部分的 b 主題，這當中特別要注意的是第 155 小節開始，新笛與高音笙同度齊奏的旋律，由於高音笙是不可變式平均律樂器（意指高音笙是無法臨時改變音高的平均律樂器），新笛在演奏臨時升降的變化音時，要向高音笙的律制靠攏，以免產生過快的拍音。此段，高胡與二胡所演奏的對句也要特別注意變化音及和弦音準的掌握。

　　第 166-176 小節是第二部分的 c 主題，琵琶 / 三絃、高胡 / 二胡、中胡 / 大提琴三組樂器形成一個對位的織體，就力度上的要求來說，作曲家要突顯琵琶與三絃，以及稍後揚琴與柳琴加入的聲部作為這一段落的主軸，在處理上要將彈撥樂器的特色再發揮的好一些，因此每一個超過 8 分音符以上長度的音符可加入輪奏的指法，並多注意音色上，右手觸絃位置的交替，以達到更豐富的變化效果（參見譜例 2-1-20）。

譜例 2-1-20《獅城序曲》166-70 小節第二部分 c 主題琵琶 / 三絃部演奏法詮釋

　　第 177-184 小節第二部分的 d 主題要多注意聲部間的對位層次，樂器群組間齊奏時要特別關注音色的融合。根據胡炳旭先生 2007 年與新加坡華樂團演出的錄音，他將 176-180 小節第一個音，高胡與二胡的聲部刪去（前一段 167-170 小節亦同），以求達到在管絃樂法上的層次變化，將彈撥樂所演奏的主題突顯出來亦是可以參考的一個很好做法。

　　第 185-191 的連接句要特別注意後四小節漸快的部份，尤其嗩吶聲部的切分拍與其他聲部的 32 分音符要能對齊頗為困難，排練時要多加關注。

三、第三部分（192-360 小節）

第 192 小節開始進入樂曲的第三部分，速度同第一部分 4 分音符等於每分鐘 160 拍，要保持速度的穩定，所有聲部必須緊緊咬住持續演奏 8 分音符的聲部（第 192 小節之中阮、中胡與鈴鼓），第 196-243 小節《丹絨加東》主題的第一變形部分要演奏的短促並鏗鏘有力。

第 247-279 小節《丹絨加東》主題的第二變形，整組弦樂所演奏的連續八分音符要注意用弓的統一性，此處使用頓弓或跳弓以清楚達到斷奏的效果，力度保持在弱奏的狀態，切勿蓋過笛聲部的主題，並要注意在每小節第一音稍加重音，以維持節奏特性與速度的穩定。第 256 小節加入的彈撥樂器，由於其音型動機是尾奏段（coda）的預示，一定要讓它們聽得清楚才好。

第 280 小節進入《丹絨加東》主題的第三變形，此處的織體由前一段的三個組合變為四個組合，彈撥樂的音量在此處要更加注意才不至於被隱沒。此處就音樂的氣氛變化來說，低音樂器承接了前一段（第 255-279 小節）彈撥樂器的音型動機，亦是需要被勾勒出來的一個重要聲部，此外，第 288 小節加入的馬來鼓也應該特別予以關注，這是作曲家在配器法上音色與層次變化的巧妙安排。

第 324 小節進入尾奏的部分，主題僅在高音嗩吶一個聲部奏出，其餘演奏長音與和聲的樂器要能與高音嗩吶在音量上取得平衡，此外，第 355 小節由於是一個漸強的效果，二胡演奏的音域在此處無法發揮太大的音量功效，將其降低一個八度（自第 355 至第 359 小節第一音）會是較好的處理方法。

《獅城序曲》的指揮技法分析

　　此節的技法分析，除了以樂譜記載的速度段落來做為大的分段之外，小的分段原則上以樂句或小的結構段落來區分，遇到較為特殊的小節，如起頭、速度轉折、或是收尾的部分，若有需要則會單一討論。《獅城序曲》這部作品由於速度變化較少，指揮技法的重複性也相對的高，同一種指揮技法，會在第一次出現時做較詳細的說明，而後如有再出現的地方，除有必要，就不浪費篇幅重複說明

一、第一部分（1-121 小節）

（一）第 1-4 小節

　　樂曲的開頭是非常快速的 4 分音符等於每分鐘 160 拍，為了能有效控制樂隊開頭的速度或許可以選擇打兩拍的預備拍，然而第一個預備拍要比第二拍打的更小一些，方能聚集演奏的第一拍力度表情重音突弱（forte piano）的效果。若是僅打一拍預備拍就能控制住樂隊的速度當然是更簡潔有力的作法，這在第一章已有論述，完全看樂隊的狀況為主，但，無論如何，越少的預備拍越能集中音樂的氣場，理論上只要樂譜熟悉，一個預備拍（兩個動作）一定能完成樂曲的開頭。

　　這麼快的速度若是連續使用帶有反彈的「敲擊運動」，不僅點不明確，也會讓手勢看來非常的忙碌，此外也要小心，盡量不要混用「敲擊運動」與「瞬間運動」，因為瞬間運動是離開點的運動，在時間到的瞬間始動，而敲擊運動是進入點的運動，在時間到之前棒子已經開始動作，兩者運動的原理不同，混用很容易造成拍點的速度不穩。

　　第 2-3 小節仍適用「瞬間運動」，但在第 2 拍為了表示出節奏重音，向上的瞬間運動距離可稍大些以達到提示與呼吸的效果。第 4 小節由於漸強的關係，使用帶有反彈的「敲擊運動」，反彈距離的加大可以清楚表示出漸強的力度變化。

　　這裡要強調的是，由於樂曲的速度相當快，音符又非常的多，打拍的距離一定要控制在相對小的範圍之內。譬如小的瞬間運動，棒尖上下僅需一公分左右的距離，如此，在需表示

重音與漸強的位置時僅需稍稍加大棒尖或手臂運動的距離，就能夠輕鬆的一目瞭然，獲得很好的成效。

（二）第 5-43 小節

第 5 小節開始的第一主題旋律相當的短促，除了重音之外，都應以尖銳的「瞬間運動」做為劃拍的基礎，當然要特別注意第 8 及第 12 小節第 2 拍因樂隊總奏所產生的重音，在第 1 拍的點後運動即要做一個上撥的動作作為預示，第 2 拍的重音則以「敲擊運動」表示，第 13-16 小節遇到相同音型也用同樣的方法劃拍。

第 23 小節第 1 拍打一個重的「敲擊運動」，可以不帶反彈，即使有反彈也是非常非常小的，以表示重音突弱的力度變化，此處（第 23-5 小節）要特別注意低音笙、中阮、大阮、大提琴、低音提琴的強奏，既然右手已為重音突弱的力度所用，這些聲部就必須以左手，或指揮在氣息上對於它們的注意力將其勾勒出來。

（三）第 44-63 小節

此處進入第一與第二主題的連接過門，第 44 小節，笙組、嗩吶組以及定音鼓，雖然作曲家在每個音上都加有重音，但是第 2 拍加入的雙鈸及大軍鼓則使音樂的重音落在第 2 拍，因此第 1 拍的點後運動應做一個「上撥」，第 2 拍做「敲擊運動」，棒子的方向也可藉手臂指向雙鈸及大軍鼓的所在位置來強調這兩個樂器所產生的效果，當然，若以左手作為輔助也是很好的辦法。

第 48-54 小節，此處的棒法與第 23 小節是相同的，只是長度較長，共有 7 小節，中音笙、低音笙、中阮、大阮、三絃是必須被強調出來的聲部，它的句子是將 7 小節一分為二，每句三個半小節，因此分句的位置在第 51 小節的第 2 拍。雖然作曲家在這些聲部上的所有音符都劃上了重音，但為了清楚聽到結構上的分句，就必須再強調 51 小節第 2 拍，棒子在第 1 拍的點後運動可用手臂再抬起來一點，第 2 拍劃較重的「敲擊運動」就能清楚表示指揮在這分句上所分析出來的想法了。

（四）第 64-80 小節

從 64 小節帶起拍進入第二主題部分，主旋律由笛組奏出，由於音型是每三拍一組，因

此也必須讓笛子在每組音型的第 1 拍加上重音，這些位置是在第 63 小節第 2 拍、第 65 小節第 1 拍、第 66 小節第 2 拍、第 68 小節的第 1 拍，以右手的前一拍點後運動做「上撥」加上重音位置的「敲擊運動」，或用左手輔助表示，就能將這些音型組劃分出來了。

第 70 小節加入的低音笙、定音鼓、以及低音提琴，前方休息超過 6 個小節，外加 3 拍一組音型與 2/4 拍記譜的衝突性，此處應該給一個清楚的手勢引入他們的演奏，也正好能總結一個大的樂句，也能讓觀看者者迅速明瞭句子的結構，稍後第 78 小節嗩吶聲部的進入亦是相同的道理。

（五）第 81-99 小節

第 81-87 小節的棒法與第 48-54 小節完全相同，第 88 小節開始記譜轉為 3/4 拍，此處音樂就結構上來說，重點在連續的 8 分音符重音，然而作曲家為了強調 3/4 拍，強 - 弱 - 弱 的節奏特性的效果，在配器上使用了揚琴、琵琶、柳琴、高胡、二胡在每小節的第 1-2 拍演奏 2 分音符強音漸弱的效果，為了強調這樣的特性，在每小節前一拍的點後運動要將棒子舉的稍高一些，第 1 拍做明確的「敲擊運動」，而後將棒子往第 2 拍的方向稍作延伸，就能得到很好的效益了。

第 96-99 小節為一個 4 小節的反覆，所以演奏的時間共是 8 個小節，為了音樂的變化，這個反覆可以處理第二次由弱奏開始，因此第一次演奏第 99 小節時，第 3 拍的點後運動一定要劃的極小來表示反覆回 96 小節時的突弱效果。很多指揮家在這種速度快速的突弱中，以改變棒子的高低位置、身體的蜷縮、或者是完全不揮棒來表示，亦是可以參考的一些做法。

（六）第 100-20 小節

此處進入了第一部份的小結尾段，雖然是 3/4 拍記譜，但是節奏的組合是呈現 6/8 拍的特性，因此每個小節選擇打兩下亦是可以的做法，只是如此會改變記譜上 3/4 拍的重音位置。一小節劃三下或劃兩下所得出的效果不同，在排練時若有機會可將兩種方法都試一試，對此處的彈撥樂來說，每小節劃兩下較易獲得速度的穩定，但對於第 109-111 小節加入的嗩吶組與打擊組的節奏來說，每小節劃三下比較容易跟其它聲部對齊，兩種選擇各有其益。

第 116 小節是在一大串的快速音符之後所出現的結尾句，手勢要能將重點的笙組與嗩吶組呈現出來，可以考慮使用左手停在一個位置來表現這些相對較長的音符來為這個樂段作一

總結，像是一個「打開」的音樂效果。

第 120 小節，根據胡炳旭先生在 2007 年與新加坡華樂團演出的處理，樂隊演奏到此小節的最後一音即停止，若是選擇這個方式，則必須在此小節的第二拍後半拍再劃一個分拍來將樂隊停止。

二、第二部分（121-91 小節）

（一）第 121-50 小節

第 121-132 小節是三絃的獨奏段，速度自由，由於它自成一句，段落亦相當的明顯，為樂團劃小節線數拍子的棒法在此可以省略，在排練時與樂團溝通清楚，再下棒時即是速度 4 分音符等於每分鐘 60 拍的第 133 小節即可。

第 133 小節以明確的兩拍「敲擊運動」帶出手鼓與鈴鼓的四小節間奏，第 136 小節稍作漸弱。若是為了在手勢上能多一些變化的考慮，這四小節僅用左手指揮，將拍點控制在指尖上，並以上下的位置表明力度的變化，右手則在 136 小節第 2 拍點後運動在開始動作帶出 137 小節彈撥樂的第二部分 a 主題，將樂句與聲部間層次布局給予明確的指引，亦是很有效果的指揮法。

第 137 小節進入揚琴、琵琶、三絃所演奏的第二部分 a 主題，彈撥樂器的發音是極顆粒性的，為了顧及齊奏的整齊度，要特別注意裝飾音所彈奏的時間位置與長度，是演奏在拍點上還是拍點前，長度是 16 分音符或是 32 分音符必須能夠統一。彈撥樂器在演奏輪音的指法時常常會發生一個問題，即是輪奏指法的下一個音，兩者之間是否需要任何的縫隙亦是指揮需要去小心的地方，否則會造成語法的不統一。此外，輪速亦是造成速度、音長是否穩定的重要因素，不適切的輪速會造成指序的紊亂，進而影響音符的長度，這些在排練的時候都是需要特別注意。為了能提供演奏者明確又穩定的時間指示，指揮首先要在腦中清晰的聽見打擊樂器所提供最小音符的速度資訊，然後在每小節的第 2 拍給予一個清楚的「彈上」，就能輕鬆的穩住彈撥樂器的齊奏旋律了。

（二）第 151-65 小節

第 151 小節進入了第二部分的 b 主題，弦樂與中、大阮的加入豐富了音樂的織體與音色，相較於 a 主題的部分，整個指揮的動作可以相對的動態一些，對於低音樂器的分解和絃，在指揮手勢的方向上可以給予這些聲部一些關注，增添樂感上的豐富趣味性。此外，第 154 及第 158 小節，在手勢上也要能適切的引出高胡及二胡所演奏的對句，由於弦樂器的音長特性，在棒法上以使用「弧線運動」為宜。

第 155-165 小節，笛與笙的齊奏聲部亦是要特別關注的地方，裝飾音、32 音符、以及三連音的演奏要注意音符該有的時值並且對齊，方能完成作曲家想要以組合音色所能呈現的效果。手勢上，在較長音符（超過附點 8 分音符）的位置都要使用明確的「彈上」技法，並在速度上緊緊跟住打擊樂器所提供的穩定節奏，就能在這一段較為複雜的織體當中，將所有不同元素的聲部緊密結合在一起。

（三）第 166-76 小節

此處進入了第二部分的 c 主題，第 166 小節以「敲擊運動」帶出琵琶與三絃所演奏的旋律，隨即在第 167 小節，指揮的注意力應轉向演奏《丹絨加東》主題擴充音型的中胡與大提琴聲部，綿長的旋律以溫和的「弧線運動」將它們引領出來。

這裡的第三個線條，也就是高胡、二胡的對句，由於進入點都是在第 2 拍的第 2 個 16 分音符開始，弧線運動中，在第 2 拍的位置都應該帶有「彈上運動」來穩住他們的進入點。

第 174 小節，揚琴、柳琴、琵琶、三絃要特別注意最後兩個 32 分音符，此處亦是前方提及的輪奏長度問題，由於這裡還包含一個切分音，指揮要提醒演奏員保持穩定的心板，才能與新笛及笙的加入緊密的　在一起。

（四）第 177-87 小節

樂曲第二部分的 d 主題，所呈現的是《丹絨加東》旋律的完整風貌，是整首樂曲中將此旋律表現的最明確段落，彈撥樂器以全輪奏出此旋律，因此棒法上用「弧線運動」最為適合。中胡、大提琴聲部與主題的對句可用左手將此對位的聲部刻劃出來，同 170 小節，前文所提及關於該部分高胡、二胡聲部的指揮法，要在基礎的「弧線運動」中，在第 2 拍帶有「彈上」來表示。

184-187 小節，16 分音符向上的音型與力度、配器上層次的堆疊，首先要注意棒子運動的幅度對漸強的影響，「弧線運動」在加速減速的過程也應該越來越明確。為了表達這種堆疊的漸強效果，在弧線運動漸漸加大的過程中，指揮者的雙手與身體可以形成一個「抱圓」的狀態，將這種感覺源源不絕的漸強音型，能夠在稍後的肢體動作上產生一種「打開」的效果。

（五）第 188-91 小節

進入樂曲第三部分前的速度轉折處，第 188-191 小節，四個小節的漸快不必開始得太早，第一個問題是前兩個小節，每一拍都是由一個附點 8 分音符加上兩個 32 分音符所組成，在此處漸快，32 分音符要在各聲部間對齊會變得相對困難，再者，第 191 小節與進入第三部分的第 192 小節，兩個小節是快兩倍的關係，快板的速度是四分音符等於每分鐘 160 拍，也就是說前方的漸快僅需從四分音符等於每分鐘 60 拍前進到 80 拍的速度，並不是很大幅度的漸快，太早開始或許有速度失控之虞。

此處在棒法上，為了穩住前兩小節 32 分音符的整齊，在每一拍「敲擊運動」的點後運動都應在棒子運行軌跡的上方稍作停滯，能給演奏員一種類似打了分拍的效果，然事實上又並沒有真的打了分拍而對句子的流暢造成影響。

後兩個小節由於有較多密集的小音符可以依靠，對於漸快的整齊度較為有利，棒子可由每拍打一下，逐漸變為兩下的分拍，剛好可以承接到 192 小節速度快兩倍時，每拍打一下的揮棒法。

棒子在漸快時要能帶領樂團整齊的往前走，靠的是拍點間，棒子的運行在加速上的變化，第 190 小節的嗩吶聲部的節奏音型，即必須要靠這種清楚的揮棒技巧，才能與樂隊的其他聲部在漸快時整齊的對在一起，是該特別留意的一個部分。

三、第三部分（192-360 小節）

（一）第 192-247 小節

　　進入樂曲的第三部分，速度為四分音符等於每分鐘 160 拍，每小節打兩拍，以清楚的「瞬間運動」為基礎，棒子的上下運動要能乾淨明確，此時靠的是手腕尺骨能否能平行的基本功，而且要能避免抖動。

　　第 196 小節開始進入《丹絨加東》曲調的第一變形，每三小節為一個分句，作曲家在配器法上由簡入繁，在這快速的音群中達到一層層的力度堆疊效果。這裡的音樂充滿著朝氣與活力，每一句的後三個音都是加重音，因此在指揮上，要能對這些重音表示出一些趣味性，而對於逐漸加入的樂器，也應該使用交替右手左手，或者是眼神表情給予關注。

　　這個部分要特別注意的是，在第 244 小節極強力度（fortisisimo）的過門句之前，棒子的運動都一定要保持在很小的框架內，即使音樂力度有所變化，也應該是在揮棒力度的改變上來完成，若是棒子的距離越揮越大，可能會造成音樂的速度越來越慢。

　　第 244-247 小節是過門，也是對前一段《丹絨加東》曲調第一變形的總結，肢體的動作可與前一段有明顯的區別，也為第 248 小節開始的弱奏帶來對比。

（二）第 248-323 小節

　　此處開始進入《丹絨加東》曲調的第二變形，揮棒的基礎仍應保持在輕盈的「瞬間運動」，第 248-255 小節的音樂重點在笛子的聲部上，每兩小節一句，可用左手將它們一次次的帶出來，第 256 小節開始，注意力要轉向揚琴、柳琴、琵琶所演奏的新織體。

　　與前一段第一變形相同，作曲家也是運用了配器上的堆疊，漸漸的豐富了整個樂隊的力度與音響，對於每個新加入的聲部組都應給予些許手勢上的指示。

　　第 296 小節開始，所有樂器都加入演奏，指揮可將注意力放在同第一變形段句子結構的後三個音上面，作曲家在此加入了雙鈸與大軍鼓來支撐其所設計的重音變化，給予他們高度的關注最能夠將層次的重點在這裡表現出來。

第 322 小節記譜轉為 3/4 拍，是進入樂曲尾奏的轉折點，由於尾奏的 2/4 拍是以較長的音符來組成樂句，因此可考慮每小節僅劃一拍，如此，第 323 小節的後兩拍應把它結合為一下的揮棒，以作為這個轉折的過程。

（三）第 324-60 小節

進入樂曲的尾奏段，相較於整個第三部份快速又短促的音符，這裡的音樂是豁然開朗的，擴充的第一部份第一主題動機於此清楚的再現，每小節僅揮一拍很適合表達這樣輝煌的場景。

就句法上來說，每兩小節劃出一個兩拍方向的「弧線運動」最為合適，指揮者的肢體亦要能夠挺立，散發出一種明亮的氣質。主題落在笙組與嗩吶組的和聲演奏上，尤其是高音嗩吶的主旋律要能被明顯的聽見，要給予最多的關注。第 330 小節，高胡、二胡、中胡的 16 分音符也要讓它們跳的出來，樂隊的其他聲部稍弱一些再漸強能得到較好的效果，當然，給 16 分音符聲部動作上的指引也是必要的。

西洋鈸在這種似廣版的音樂效果中占有重要的地位，它的音色、力度、與開鈸的速度，乃至於開鈸後所延伸的長度可以說主宰著整個音樂的亮點，動作上要能與西洋鈸敲奏的效果結合多做考慮。

第 342 小節音樂回到快速的音型，因此第 340、341 兩個小節又是一個轉折點，重音突弱（sforzando piano）的力度效果以重的敲擊運動帶著極少反彈的點後運動來完成，由於第 342 小節又回到每小節劃兩拍，341 小節的第 2 拍即需劃出一個小的原拍來做為準備。

第 342、344 兩個小節在指揮上多去強調樂隊總奏的節奏重音，相對的，第 343、345 兩個小節劃小的瞬間運動即可將注意力集中在重音的部分。

第 346-352 小節，作曲家安排了頗具變化性的重音位置，此時在棒法上要能明確的表示這些重音，正拍的重音做「敲擊運動」，後半拍的重音做「上撥」，遇到空拍則不做加速運動，秉持這樣的原則，就能在節奏重音的指示上顯的精采。

第 353-356 小節的打法跟樂曲開頭的第 1-4 小節相同，最後四小節以有力的敲擊運動結束全曲。

王辰威作曲《姐妹島》樂曲詮釋及解析

《姐妹島》的創作背景

一、作曲家簡介

　　王辰威（1988年生），維也納音樂大學碩士，新加坡詞曲版權協會、新加坡作曲家協會、德國音響工程師協會，及國際音響工程協會會員。

　　辰威畢業于萊佛士書院高才班，在校期間七次獲學業獎。2009年獲新加坡政府獎學金，赴維也納修讀為期五年的碩士學位，主修作曲，副修音響工程。2011年獲頒「新加坡傑出青年獎」。

　　自2005年起，新加坡華樂團每年都公演其作品。在2006年新加坡華樂團國際作曲大賽中，當時17歲的辰威獲「新加坡作曲家獎」。 2009及2012年，其交響樂作品在新加坡總統出席的慈善音樂會上演；2010年獲頒新加坡愛樂管樂團的西洋管樂創作獎。辰威也應教育部委約創作了3首樂曲，包括2011年青年節（SYF）比賽指定曲《揚帆》。 2013年辰威為新加坡青年華樂團10週年創作的《我們飛》在新加坡和台灣首演。

　　辰威多次上新加坡中英文電視及報章，2009年第八頻道《星期二特寫 – 不平凡的人》專題報導辰威作曲、指揮、演奏12種樂器並書寫12種文字。

二、樂曲簡介

（一）樂曲解說

　　《姐妹島》是新加坡華樂團於 2006 年舉辦的國際作曲大賽的獲獎作品，當時作曲家王辰威年僅十七，是當時所有參賽人當中年紀最輕者，這首樂曲讓他獲得了「最佳本地作曲家獎」獎項，比賽時的演出是初稿，此書討論的樂譜版本是 2007 年修改的第二稿。

　　「姐妹島」位於新加坡東南方的外海，由兩座島嶼組成，大島稱做「蘇巴勞島」（Pulau Subar Laut），占地約三萬九千平方公尺，較小的島嶼稱做「蘇巴達拉島」（Pulau Subar Darat），占地約一萬七千平方公尺。

　　這兩座島嶼的形成流傳著一個故事：相傳有一位貧窮寡婦有兩個美麗的女兒，她們的名子是宓娜（Minah）與琳娜（Linah），姐妹間情感極好，在媽媽過世之後，她們投靠了遠房的叔叔。

　　某一天，妹妹琳娜在海邊戲水時遇到了一群海盜，她驚慌地逃回家但海盜窮追不捨，沒想到到了她叔叔家，海盜揮舞著匕首要脅將琳娜嫁給他。當晚，兩姐妹抱頭痛哭，破曉時，海盜帶著十六名同夥來將琳娜帶走，姐妹倆緊拉著彼此，但敵不過海盜的強奪，琳娜被帶上船載走了。

　　就在此時，天色忽然轉暗，暴風雨侵襲，姐姐宓娜不顧自身的安危游泳著追逐海盜船而逐漸滅頂，妹妹看到這樣的景象，將自己從海盜手中掙脫跳入海裡，暴風雨中，姐妹倆雙雙沉沒。

　　暴風雨逐漸散去，但姐妹倆早已失去了蹤影，驚訝的是第二天早上，海邊的村民發現在姐妹沉沒的地方出現了兩座小島，從此這兩座靜謐的小島就被稱作「姐妹島」。據說，每一年在姐妹沉入海中的那一日，當地就一定會颱風下雨。

　　作曲家根據著這個故事，以導引動機的手法，寫出了《姐妹島》這部作品。

（二）樂器編制

管樂器：梆笛、曲笛、高音笙、中音笙、次中音笙、低音笙、高音嗩吶、中音嗩吶、次中音嗩吶、低音嗩吶、中音管、低音管、倍低音管、大海螺。

彈撥樂器：古箏、揚琴、柳琴、琵琶、中阮、三弦。

打擊樂器：定音鼓、大軍鼓、小軍鼓、鈴鼓、馬來鼓、吊鈸、大鑼、低音鑼（Gong Ageng）、雲鑼、馬林巴、低音馬林巴、大小鋼片琴、風聲器。

拉弦樂器：高胡、二胡 I、二胡 II、中胡、大提琴、低音提琴。

三、樂曲結構分析

《姐妹島》可分為三個大段落，分別是呈示部（第 1-78 小節），發展部（第 79-172 小節），以及再現部（第 173- 結束），以奏鳴曲式的基礎寫成，但由於作曲家以故事發展為前提，在發展部又呈示了一個新的主題，可說是在奏鳴曲式外的一個附加段落，在形式運用上較為靈活。

呈示部含有一個導奏、兩個主題、橋段、小結尾段等，發展部呈示了第三主題，並融合此主題與呈示部的素材加以變化及轉調，再現部從一個連接段開始，將呈示部的兩個主題再加以潤飾，最後以聲響龐大的尾奏結束樂曲。

（一）呈示部

整個呈示部作曲家下了一個大標題「漁島」，揭示了《姐妹島》故事的場景。第 1-13 小節為樂曲的導奏，古箏在第 3 小節奏出了第一個引導動機，「海」（參見譜例 2-2-1），這個動機的結構音型稍後在樂曲中廣泛的被運用。

譜例 2-2-1《姐妹島》第 3 小節古箏演奏的「海」動機及其結構音分析

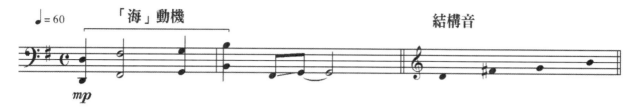

第 4 小節，低音笙在「海」動機的基礎上，奏出了變化的音型（參見譜例 2-2-2）。

譜例 2-2-2《姐妹島》第 4-5 小節低音笙「海」動機的變化及其結構音分析

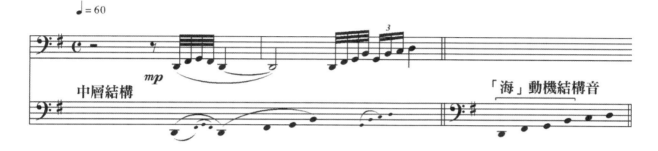

第 7 小節帶起拍，曲笛獨奏以「海」動機音型結構的逆行為基礎的一段旋律（參見譜例 2-2-3）。

譜例 2-2-3《姐妹島》第 7-9 小節曲笛旋律與「海」動機之逆行結構音分析

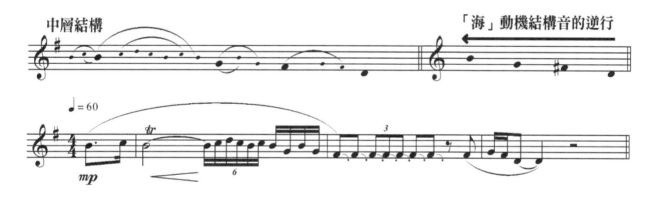

第 14 小節開始進入呈示部第一主題的部分，中音笙、次中音笙、中音管、低音管、中阮、大阮奏出了從第 15 小節開始，從「海」動機發展出來的第一主題，作曲家亦將其稱為「海」主題，這個主題的音型結構來自於導奏部分，「海」動機的原型與逆行所組成，似波浪般的音型也呼應了標題的場景（參見譜例 2-2-4）。

譜例 2-2-4《姐妹島》第 15-22 小節第一主題及其音型結構分析

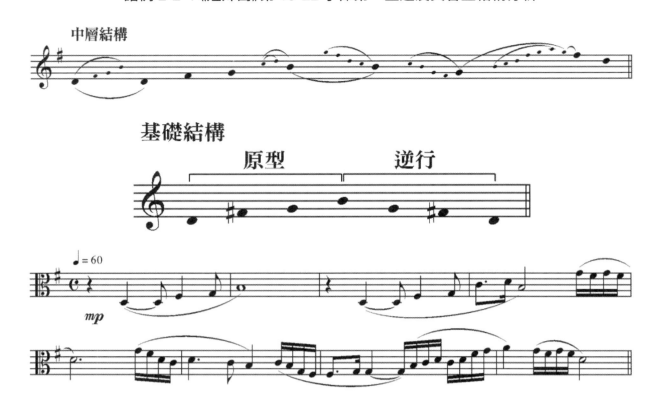

第 23 小節，由高胡、二胡、中胡聲部再次呈示了第一主題，然後進入了轉調的連接段（第 29-36 小節），由 G 大調轉入下屬的 C 大調。

第 38 小節，曲笛奏出了優美的第二主題，作曲家將此主題稱做「姐妹」主題，共 8 個小節，第 46-47 小節的過門，作曲家擷取了第二主題第二句的音型作為發展，也作為稍後小結尾段落的素材（參見譜例 2-2-5）。

譜例 2-2-5《姐妹島》第 38-47 小節第二主題與過門之素材分析

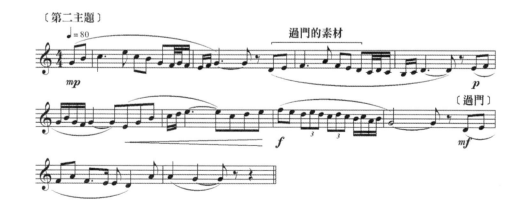

第 60 小節進入呈示部的小結尾段，由彈撥樂奏出由第二主題過門素材所發展出來的一段旋律（參見譜例 2-2-6）。第 74-8 小節再現了第二主題的部分旋律，結束整個呈示部的段落。

譜例 2-2-6《姐妹島》第 63-6 小節呈示部小結尾旋律與第二主題過門之素材分析

（二）發展部

第 79-172 小節是樂曲的發展部，會這麼分類主要是因為全曲調性的相互關係而定義的。整個發展部分為兩個大的段落，一是第 79 小節的「搶婚」，一是第 117 小節開始的「怒滔」。搶婚段在第 94 小節有一小標題〔哀求〕，而「怒滔」則有〔姐姐追船〕、〔姐妹葬身大海〕、〔巨浪捲過，海盜船沉沒〕等小段落，明示作曲家以各種動機來表示故事情節發展的用意。

發展部中的「搶婚」段，前文提及，即使將它歸類在結構中的發展部，然而若就傳統的奏鳴曲式來看，由於它呈示了一個全新的主題，所以亦可看作是一個附加的段落。

第 81 小節呈示了樂曲的第三主題，作曲家稱為「海盜」主題，由低音嗩吶與大提琴聲部奏出，為了突顯這個主題的凶暴性格，音階的設計由小二度與增二度（小三度）組成（參見譜例 2-2-7），這個音階組織亦運用在第 86-87 小節以及第 92-93 小節的過度音群中，統一了整段的樂思與音樂形象。

譜例 2-2-7《姐妹島》第 81-3 小節「海盜」主題與其音階組織分析

第 94 小節進入〔哀求〕段，由中胡獨奏奏出姐妹與「海盜」主題的對話，音樂旋律由一種堅決的表情逐漸轉向淒婉的哀求，這個旋律發展自呈示部中第二主題段過門樂句的素材（參見譜例 2-2-8 與 2-2-5）。

譜例 2-2-8《姐妹島》第 95-105 小節中胡獨奏〔哀求〕旋律及其結構音型分析

　　106-14 小節是一個過渡樂段，作曲家再將呈示部的第二主題加以發展，延伸了前段〔哀求〕旋律的情緒，調性由 c 小調轉入 d 小調，經過 114-6 小節的過門，進入發展部的第二個大段落「怒滔」。

　　「怒滔」的第一小段〔姐姐追船〕，由快速的連續 16 分音符呈現「怒滔」的場景，全段由樂曲前方所呈示過的三個主題變化而來，分別是第 119-127 小節，低音笙、大阮、大提琴、低音提琴所奏出的第一主題，「海」主題的變形（參見譜例 2-9）；132-140 小節，梆笛、笙組、嗩吶組所演奏的第三主題，「海盜」主題的變形（參見譜例 2-2-10）；以及第 141-144 小節，由彈撥樂所演奏的第二主題，「姐妹」主題的變形（參見譜例 2-2-11）。

譜例 2-2-9《姐妹島》第 119-127 小節「海」主題的變形

譜例 2-2-10《姐妹島》第 132-140 小節「海盜」主題的變形

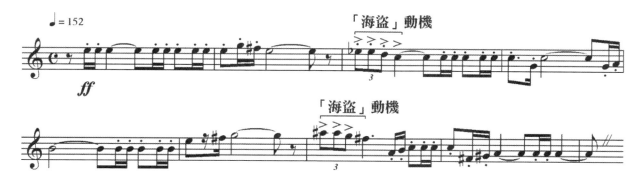

譜例 2-2-11《姐妹島》第 141-144 小節「姐妹」主題的變形

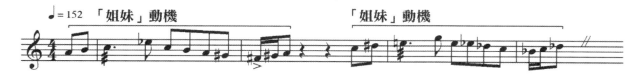

　　第 154 小節進入〔姐妹喪生大海〕的小段落，由柳琴獨奏奏出一段由「姐妹」動機發展出來，往高往低的音型，代表著姐妹在海中掙扎的情景（參見譜例 2-2-12），弦樂組的持續下行音亦代表著姐妹在海中下沉的意象。

譜例 2-2-12《姐妹島》第 155-160 小節柳琴獨奏〔姐妹葬身大海〕音型與走向分析

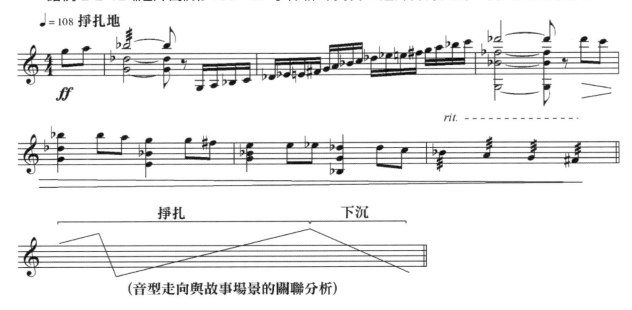

（音型走向與故事場景的關聯分析）

第 161-172 小節，作曲家再以 16 分音符上下滾動的音型，加上樂器逐漸增多的配器，模擬了一道巨浪捲過，而海盜船沉沒的場景，定音鼓的漸慢漸弱，甚至可以感受到有一種船沉沒後仍冒出些許水泡的效果，這些都可謂是作曲家在用音樂描述故事所創造的精細巧思。

（三）再現部

173 小節進入樂曲的再現部，標題是「海魂」，173-186 小節是連接段，古箏及高音笙演奏出「海」動機的變形（參見譜例 2-2-13），預示著第一主題的再現，此段，作曲家在氣氛的營造上也頗有設計，例如以海螺的聲響代表者海上其他船隻的遠去；從前段延伸到第 175小節，大提琴與低音提琴的音堆顫音代表了逐漸平息的暴風雨；第 175 小節，高胡二胡在高音區泛音由弱漸強的顫音，代表著平靜海面上漸露的曙光等等。

譜例 2-2-13《姐妹島》第 176-179 小節古箏與高音笙所演奏「海」動機的變形

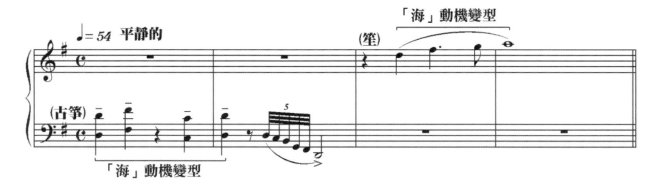

189-96 小節由中音管獨奏完整的呈示了第一主題的再現，第 197-202 小節則由高音笙、中音笙、二胡、中胡奏出第二主題的再現，兩個主題皆停留在主調，也就是 G 大調上，鞏固了奏鳴曲式的基礎結構。

經過第 203-206 小節的過門，進入 207 小節的尾奏段，此處作曲家將第一主題，「海」主題，與第二主題，「姐妹」主題重疊再一起（參見譜例 2-2-14），營造出一個龐大的音響效果結束全曲。

譜例 2-2-14《姐妹島》第 207-214 小節尾奏段第一及第二主題的重疊

整部《姐妹島》作品的樂曲結構，以下表來表示（參見表 2-2-1）。

表 2-2-1 《姐妹島》樂曲結構

結構	段落		小節（位置）	調性	速度	長度（小節）
第一部份（呈示部）	海島	引子	1	G 大調	寬廣的 4 分音符 =60	13
		第一主題（海主題）	14			15
		過門	29	轉調		9
		第二主題（姐妹主題）	38	C 大調	優美的 4 分音符 =80	18
		過門	56			4
		小結尾	60			19
第二部份（發展部）	搶婚	第三主題（海盜主題）	79	調性不穩	緊張的 4 分音符 =66	15
		發展段落一〔哀求〕（第二主題變形）	94	c 小調	4 分音符 =76	19
		過門	113	轉調		4
	怒滔	發展段落二〔姐姐追船〕（第一主題變形）	117	d 小調	4 分音符 =152	15
		發展段落三（第三主題變形）	132	e 小調		9
第三部分（再現部）	海魂	發展段落四（第二主題變形）	141	調性不穩		8
		連接句	149			4
		發展段落五〔姐妹喪生大海〕（第二主題變形）	153		突慢 4 分音符 =108	8
		過門〔巨浪捲過，海盜船沉沒〕	161		漸快再漸慢	12
		連接段	173	G 大調	緩板 4 分音符 =54	14
		第一主題	187			10
		第二主題	197			6
		過門	203			4
		尾奏	207			11

指揮的落棒與起棒
理論的、藝術的、效率的

《姐妹島》的樂隊處理及音樂詮釋

　　《姐妹島》是作曲家王辰威參與 2006 年新加坡華樂團第一屆國際作曲大賽的創作，他在當時（年僅 17）即對各項樂器的演奏法頗有研究，並實際能夠演奏多項樂器，在他的記譜法中，無論是管樂器的句法、打擊樂器所使用軟硬棒的種類、絃樂器的弓指法等等都記載得頗為詳細，某些特定的段落甚至會將樂器演奏的指序標明清楚，因此，本文的討論以樂隊排練實際產生的問題為基礎，音樂的詮釋上，儘量以作曲家記譜的原意為原則，由於實際演出的樂隊編制與譜面記載的需求效果仍有些許出入，若是有改動的部分，作者亦與作曲家有過充分的溝通。

一、第一段落：「漁島」

（一）大海（第 1-37 小節）

　　樂曲開頭註明「寬廣的」，四分音符等於每分鐘 60 的速度，由於第 1-5 小節除了低音聲部的長音之外，第 3 小節古箏獨奏與第 4 小節低音笙獨奏並未有重疊的部分，此五個小節在結構上又為樂曲的導奏，而中國傳統音樂許多的樂曲形式中，序奏多為自由的散板，因此這裡的處理，可讓獨奏者自由發揮，以慢速及 4/4 拍為其框架即可。

　　第 6 小節開始，由中阮與大提琴奏出持續穩定的八分音符，這裡特別要注意的是，由於兩個樂器為同度的齊奏，中阮在音律上屬「可變式定律樂器」[3]，大提琴是「非定律樂器」[4]，在音準上遇到導音時，非定律樂器的演奏會有「調性傾向」的音高概念，若不特別留意，兩項樂器在此處的升 F 音即會有些微的音分差。

　　第 14 小節起進入第一主題，「海」主題的部分，引子段落與「海」主題中間有著一小

3　「可變式定律樂器」意指樂器的基本音律是固定的，有需要時可以改變琴絃的張力來改變該音的律高，中阮、琵琶、柳琴皆屬於此類樂器，基礎音律為十二平均律，但只能臨時調高不能臨時調低。

4　「非定律樂器」意指可臨時調整律高的樂器，國樂團的整組弓弦樂皆屬此類。

節的連接空間（第 14 小節），本人在數次欣賞或演譯此曲時，感覺若是要能詮釋出海洋的寧靜與寬廣，連接的空間若是能增多一個小節更為適合，較不顯急躁，因此將第 14 小節反覆演奏一次，此做法與作曲家討論之後在演奏時作了改動。

「海」主題的長度共為八個小節（第 15-22 小節），記譜的圓滑線分句達到七句，雖然照譜演奏會有一種海浪若隱若現的波動效果，但八個小節分為七句亦顯得句法過於細碎，若是能分為大的四句，並根據音型作出句法上音量的變化較能彰顯句子的完整性（參見譜例 2-2-15）。此外，這部分由馬林巴、低音馬林巴、古箏、揚琴演奏的伴奏織體，亦是表達著一種海浪的意象，可每小節稍作漸強漸弱以烘托此段落的氣氛。

譜例 2-2-15《姐妹島》第 15-22 小節「海」主題的句法記譜與演奏詮釋

第 23 小節由高胡、二胡、中胡再次呈示了「海」主題，作曲家在二胡 I 的聲部編寫了該主題的和聲音來豐富主題的飽滿度，這對於有較大弦樂編制的樂團來說原本是沒有太大的問題的，這部作品在首演時，新加坡華樂團的胡琴編制有 6 支高胡、12 支二胡、6 支中胡，而作者在指揮高雄市國樂團「魚尾獅尋奇」音樂會的當時，此曲的胡琴編制為 3 支高胡、9 支二胡、4 支中胡，比例上並不能很好的表現作曲家所設計的效果，主旋律音變得較為模糊，因此徵得作曲家同意之後，將 22 小節至 25 小節第三拍，二胡 I 聲部改演奏同二胡 II 聲部的主旋律音，解決了此處主旋律與伴奏織體間音量不平衡的問題。

第 24 小節第二拍至第 25 小節第一拍，中音笙、古箏、柳琴與琵琶等聲部所演奏的 32 分音符，除了要注意它們的速度的穩定之外，也要注意它們在音量上漸強漸弱的層次，由於記譜上，中音笙與古箏的 32 分音符是每拍八個記滿的，無論是速度或是音量的調整都較好控制，然而柳琴與琵琶則是以前後半拍相互銜接而成，不僅速度與音量的漸強漸弱上要注意銜接，音色是否能銜接也是一個很大的問題，要求這兩個樂器以「側鋒」[5]的彈挑演奏法，能將兩個樂器鋒芒畢露的個性拉的靠攏一些，而使其包容在整體的音響之中。

第 29 小節起進入第一與第二主題的連接句，由於轉調的關係，有較多的臨時升降號，在排練時要特別注意胡琴組對於每個變化音之間的音程關係掌握，此外在第 35 小節的第 3-4 拍，也要小心二胡與中胡三對二的節拍關係。

（二）姐妹（第 38-78 小節）

第 38 小節帶起拍，曲笛的獨奏帶出了優美的「姐妹」主題，音樂帶出了一種天恩無邪、婀娜多姿、羞澀靦腆的多種風情，八小節的長度，中間要多加注意作曲家清楚標明的豐富表情記號，在馬林巴、低音馬林巴、大提琴所演奏的節奏型態中，也要能夠適度的加入重音（參見譜例 2-2-16），讓音樂表情更為鮮明。

譜例 2-2-16《姐妹島》第 38-9 小節「姐妹」主題的伴奏節奏型態演奏詮釋

第 48 小節帶起拍，由揚琴、柳琴、琵琶再次呈示了「姐妹」主題，然而，作曲家在第 48 小節以及第 50 小節的第四拍，柳琴與琵琶的聲部上標註了左手「打音」（註 6）的指法，雖然這個技法彰顯了彈撥樂器演奏法上的特色，但也同時衍生了幾個問題。第一個問題是，揚琴與柳琴是同度齊奏的，而揚琴並沒有「打音」這個演奏技法，造成了音色上的不統一，

5　「側鋒」指的是以指甲或撥片的側緣面觸絃，能使演奏的音色發音較為柔軟。

因此揚琴要能配合柳琴與琵琶所演奏的音量結果；第二個問題是，柳琴與琵琶在打音之後的最後一個 16 分音符該如何演奏，若是演奏實音則會產生音量輕重的問題，削弱了打音的作用，因此，若是將最後一個 16 分音符演奏為「帶音」[6] 會有較好的效果，「打音」與「帶音」連續演奏，即稱為「打帶音」，用這樣的方法即可將第 48 小節以及第 50 小節的第四拍後半拍視為一個帶有裝飾效果的 F 音，而不容易產生音量凹凸不平的問題（參見譜例 2-2-17）。

譜例 2-2-17《姐妹島》第 47-51 小節「姐妹」主題的彈撥樂演奏技法詮釋

第 60 小節帶起拍至第 74 小節，呈示部的小結尾部分亦是一段以彈撥樂器為主的段落，若遇到演奏記譜為「打音」的部分，處理的方式與 48 小節相同。這一段所產生的新問題是，彈撥樂器的發音充滿了顆粒性，群奏時若是碰到較為複雜的拍子變化很難演奏的整齊，第 68 小節的第 3-4 拍，柳琴與琵琶所奏的三連音接五連音，以及第 72 小節的第 3-4 拍，柳琴與中阮所奏之帶有裝飾打音的三連音都會遇上這樣的問題，幾經實驗，最快速的解決方法，是在這兩個位置將聲部首席的音量提出來，而聲部的其他成員則在該處弱奏，減低了顆粒性的碰撞，而有較和諧整齊的整體效果。

二、第二段落：「搶婚」

（一）緊張地（第 79-93 小節）

第 79 小節起進入《姐妹島》故事中的「搶婚」段落，音樂氣氛轉向不安的情緒，81 小

6　「打音」意指右手不觸絃，而左手指在所需的音高位置上用力向下一按所得的發音結果，在彈撥樂的音色分類中屬於相對於實音的「虛音」。

節由低音嗩吶與大提琴聲部演奏出樂曲的第三主題「海盜」，作曲家或許為了音量上的變化設計，大提琴聲部並未演奏低音嗩吶所演奏的所有音符時值，在 81 及 83 小節選擇了以低音提琴接續主題中漸強的長音，這對編制較大的樂團來說是很富戲劇性的一種效果思考，但在高雄市國樂團「魚尾獅尋奇」音樂會的編制中，僅有 5 支大提琴與 3 支低音提琴，靠三支低音提琴漸強的長音效果欠佳，因此建議大提琴聲部在第 81-83 小節，將所有休息的時值同低音嗩吶聲部填滿，來解決漸強音量不足的問題。

整個「緊張地」段落，由於每小節最大時值為全音符，最小實質為 32 分音符，速度為並不快的 4 分音符等於每分鐘 66 拍，若不仔細注意，所演奏音符的實際時值很容易不穩定，是需要特別留意的地方。

（二）哀求（94-116 小節）

第 95 小節以中胡獨奏奏出了姐妹向海盜哀求的故事場景，作曲家為顯示「海盜」動機的堅定與凶暴，以除了嗩吶組及打擊組之外的整個樂隊來與中胡獨奏對抗，要特別注意音量平衡上的問題，若有必要，需將中胡獨奏擴音來解決。

第 105 小節開始要注意彈撥樂所演奏的三連音，與弓絃樂所演奏的 16 分音符與 8 分音符之間的關係，每拍的第一個音都要能夠對的上，才不會顯得雜亂。

三、 第三段落：「怒滔」

（一）姐姐追船（117-52 小節）

此處音樂轉至快板，四分音符等於每分鐘 152 拍的速度，作曲家為了描寫出姐姐游泳追著海盜船的緊張氣氛，以揚琴及二胡的所演奏的連續 16 分音符作為場景的襯底，而連續的的 16 分音符是分為兩部在進行，每兩拍換一組人，這樣的安排，在演奏的聲響及視覺上亦造成了一種互相追趕的效果，別出心裁。此處在演奏上要特別注意連續 16 分音符的穩定接續，聲部間的銜接，要小心趕拍子而產生的縫隙，此外，作曲家在此段的力度變化有很仔細的標示，演奏時要能徹底執行方能達到其精心設計的聲響效果。

119 小節，由低音笙、大阮、大提琴、低音提琴等低音聲部樂器所演奏的「海」主題變形是此處的主角，代表著海象的險惡，演奏上必須非常的果斷有力，尤其是大提琴與低音提琴的弓在觸絃時，最好能發出一種以弓擊絃的噪音效果來烘托這一個緊張的場景，在弓法上也可再思考不同於記譜的方式（參見譜例 2-2-18）。

譜例 2-2-18《姐妹島》第 119-131 小節「海」主題變形大提琴 / 低音提琴演奏弓法詮釋

第 132 小節進入海盜主題變形的段落，海盜主題由管樂聲部奏出，音樂氣氛顯得更為緊張，原本持續的 16 分音符為兩拍一組的交替，在此處縮短為一拍一組，銜接更為緊湊，也更需要注意其穩定性；此時加入的風聲器與小軍鼓在音量上要極富戲劇張力，以達到狂風驟雨、大浪襲來的場景效果。

第 141 小節帶起拍進入姐妹主題的變形，由彈撥樂奏出，由於音樂情緒仍是保持緊張的，所以要小心整個彈撥樂的音量與樂隊之間的平衡，而彈撥樂為了避免因為彈挑的演奏方式造成音量上的不平均，在第 141、143、145 小節的帶起拍位置的兩個八分音符，可以選擇連續兩個彈而不挑的方式，保持住演奏法上所能造成的一種緊張度。

第 149 小節是狂風驟雨場景的最高潮處，作曲家的設計，除了笙組與嗩吶組之外，整個樂隊以極強的力度（fortisisimo）演奏著一個長達四小節的減七和絃長音，打擊樂器組亦不例外，因此是否能聽到笙組與嗩吶組所演奏之交替的三連音，在實際執行上是一個很大的問題，尤其是次中笙、低音笙、次中嗩吶、低音嗩吶所齊奏的聲部也因為音區較低，音色較暗，很難在這樣的配器中浮現出來，一個變通的辦法是，樂隊演奏的減七和絃在演奏一個重音之後立即減弱為中強（mezzo forte）的音量，保持住一定的緊張感，而打擊樂器則改演奏重音突弱（forte piano）的效果，於第 152 小節再漸強起來，應可解決音量不平衡的問題。

此外，若是要能再解決次中笙、低音笙、次中嗩吶、低音嗩吶所齊奏的聲部音色不夠飽滿的問題，可是著將大提琴聲部改為演奏低音笙樂譜的上聲部來補強，能獲得更好的效果。

（二）姐妹喪生大海與巨浪捲過海盜船沉沒（153-72 小節）

第 153 小節，音樂場景急轉直下，從狂暴的大風大浪忽然轉至跳入水中掙扎的兩姐妹，弦樂器持續漸弱的下行音型代表著姐妹逐漸沉入水中的情境，若從攝影的角度來看，這似乎是從水中拍攝的一幅畫面所呈現的感覺。由於弦樂器是由高音區逐漸往低音區漸弱，接續到中胡與大提琴的地方要注意音量的銜接問題，方能一氣呵成。

第 161 小節開始漸快漸強的持續 16 分音符也要特別注意音量及速度的銜接問題，逐漸加入的聲部應該要從第 161 小節的空拍就開始計算聆聽漸快的幅度，如此整個五小節的漸快漸強才能呈現出一股排山倒海的氣勢。

四、 第四段落：「海魂」

第 173 小節進入樂曲的最終段「海魂」描述著暴風雨平息之後，曙光漸露，從平靜的海面上，在姐妹落海的地方出現了兩座島嶼的場景，作曲家運用了大提琴與低音提琴從前方延續的不諧和音堆顫音代表了逐漸平息的暴風雨；175 小節，高胡二胡在高音區泛音由弱漸強的完全五度顫音則帶來了一幅平和的景象，兩者的銜接若能處理的恰到好處，即能很好的掌握故事的氣氛。

第 173-178 小節所使用到的獨奏樂器，包括海螺、古箏、高音笙，要在音量、音色上能夠做出明確的對比，製造出一種景深遠近的效果。

第 187 小節開始的第一主題再現部分，「海」主題僅由中音管獨奏奏出，在配器上與呈示部相較也顯得清淡許多，延續著連接段帶來的寧靜氣氛，伴奏樂器的演奏要能發出較軟的音色，創造出一種朦朧的場景效果。

第 197 小節開始為再現第二主題，「姐妹」主題的部分，與「海」主題在配器與音量上相對豐富許多，表情術語註明「歌頌的」，但要小心演奏上過於激動，音量放大但是音色要

蓬鬆，方能與第 207 小節開始的樂曲尾奏（coda）的龐大聲響做出對比。

第 206 小節連接第 207 小節的位置，為了能夠營造進入龐大終曲的效果，可以處理為一個將音樂空間拉寬的漸慢，在段落上能有明確的分野。

尾奏的長度共有 11 小節，作曲家將「海」主題與「姐妹」主題重疊，結合出一個對位的效果，因此兩個線條都要能夠明確的被聽見。高音笙與高胡、二胡所演奏的連續 32 分音符是此段落的速度基礎，要能夠維持穩定，並與兩個線條緊密的結合再一起。

第 215 小節的漸慢亦伴隨者高胡、二胡、中胡持續的 32 分音符演奏，若是照譜演奏極不易整齊，因此，將其改為「指顫音」方法演奏（參見譜例 2-2-19），才不至於把管樂器所演奏的漸慢空間鎖死。

譜例 2-2-19《姐妹島》第 215 小節胡琴組記譜與演奏詮釋

《姐妹島》的指揮技法分析

一、呈示部

（一）第 1-5 小節

樂曲開頭標示「寬廣地」，第 1 小節僅有低音鑼、大提琴、低音提琴演奏，大提琴與低音提琴在第一音上標明了帶有重音的極弱奏（pianisisimo），這個重音的處理決定了樂曲開頭的氛圍，若是使用「直接式重音」[7]，會使樂曲的開頭氣氛較為積極，並不合適，而使用「遲到重音」[8]能得到一種「鼓起」式的音量變化，較能掌握樂曲開頭應有的氣氛，此外，低音鑼的的發聲本身就有一種延遲出音的物理現象，因此，大提琴、低音提琴使用「遲到重音」能得到一個較好的整體效果。

在指揮棒法上，要得到這種「鼓起」式的「遲到重音」，首先在預備拍時，棒子的舉起應與手臂呈水平的狀態，在棒子的第二落點[9]稍作停留，然後以較為緩慢的速度加速進點，而後離點的速度要比進點的速度加快一些，就能得到這種「鼓起」式的「遲到重音」效果了。

前 5 個小節的速度處理上，雖然樂譜記載了 4 分音符等於 60，但由於樂隊僅有長音再加上兩個獨奏樂器的表現，因此，在基本速度的框架下，給予古箏與低音笙獨奏一定的自由度是較好的做法，從第 2 小節起，右手做「數小節」[10]的棒法，而左手在古箏以及低音笙獨奏的開始位置將他們帶出即可。

7　「直接式重音」是指弓觸絃時，直接發出較大的聲響而後弱奏，重音之前不做任何緩衝。
8　「遲到重音」指弓觸絃時，弓毛與絃先輕觸，再使用弓壓的重量改變音量而後弱奏所得的一種重音效果。
9　指揮棒運行動作的最上方稱作第二落點，最下方稱作第一落點。
10　「數小節」的指揮棒法意指棒子上下直線動作，每次即代表一小節的時間已過，棒子的動作並不需含有速度的表示。

（二）第 6-13 小節

此處的指揮棒應劃出穩定的四拍圖型，保持在樂譜所記載的四分音符等於每分鐘 60 拍的速度，以稍帶一點加速減速的平均運動為基礎。

第 6 小節以及第 11 小節的大鑼聲響對於整個樂曲氛圍控制的影響是很重要的，指揮應該對這個聲響的發音以及演奏後所得出的延續效果在棒法上有所表示，這與第 1 小節小節的作法相似，預備拍時在棒子的第二落點稍作停滯，下拍之後，棒子與手臂要能表示出一種對聲響持續的感覺，棒尖可以表示出第 2 拍的時間動態，但整個手臂看起來是第 1 拍的延續。

此段第 7 小節帶起拍的曲笛獨奏以及第 10 小節帶起拍的低音笙獨奏，都要在指揮動作上將他們引入，這裡要注意的是曲笛獨奏部分，樂譜記載了「稍自由」，因此在第 7-8 小節的位置會與指揮棒產生時間差，要提醒獨奏者在第 9 小節的第一音要能重新與樂隊合在一起。

第 13 小節樂譜記有漸慢，針對中阮及大提琴聲部的 8 分音符，在棒法上第 3 及第 4 拍要打分拍以獲得漸慢的整齊，分拍既然是為了漸慢，因此也必須是漸進式的，第 3 拍的分拍不含點後運動，而第 4 拍的分拍則含有點後運動。此外，第 13 小節接第 14 小節，在和聲的關係上是調性的五級接一級，由緊張轉為放鬆，因此最後半拍的處理亦可選擇類似稍延長的效果去突顯和聲關係以及段落銜接上的思維，在棒子的第二落點可稍作停滯。

（三）第 14-37 小節

此處為呈示部的第一主題部分，伴奏音型較引子部分更有動態，因此棒法上使用加速減速較為緩和的弧線運動為基礎。

「海」主題的第一次呈示為第 15-22 小節，主題的句法要能演奏的圓滑富層次，為了詮釋作曲家對於「海」的寬廣與寧靜的描寫，指揮的動作不可過大，全身的肢體應該保持一種「靜態式」的氣質氛圍，對於音色上的要求應該要能創造一種「包容」的聲響，因此在動作上也要以「包覆」跟「圓融」作為指揮的中心思想，盡量避免產生任何的菱角。

第 23-28 小節由胡琴聲部再次不完整的呈示了「海」主題，就旋律的部分來說，這裡的指揮法跟前段是相同的，但由於中音笙、古箏、柳琴、琵琶於第 24 小節第 2 拍所開始演奏

的 32 分音符，在速度上必須給予他們明確的指示以求得這些音符的整齊，可從第 24 小節第 1 拍後半拍打出一個明確的分拍，接下來的四拍，在棒的第二落點稍微以手指將棒尖往上一提，即可獲得穩定速度的很好效果，此外，針對第 27 與第 28 小節柳琴與琵琶聲部，亦應該在第一拍後半拍打一分拍來提示。

第 29 小節進入第一主題與第二主題的連接句，音樂較「海」主題的部分更為活躍一些，在棒法上，可將弧線運動的加速減速做的更多一些，第 34 小節要注意低音鑼的進入，第 35 小節的漸慢處理與第 13 小節相同，第 36 小節要給予樂對明確的收音長度。

（四）第 38-78 小節

第 38 小節帶起拍開始進入呈示部的第二主題，「姐妹」主題的部分，這裡的速度為 4 分音符等於每分鐘 80 拍，相較於「海」主題的部分往上提了每分鐘 20 拍，音樂的型態也從「海」主題的圓滑線條轉至較為活潑的節奏樣貌，在棒法上，應該以輕鬆的敲擊運動為基礎。

第 38-45 小節，作曲家在力度變化的安排上有頗多要求，棒法在這些力度的變化上要能夠給予樂隊明確的提示，方能將「姐妹」主題演譯的活潑生動，第 46 小節帶起拍至第 47 小節的過門句是圓滑奏，棒法要轉為較和緩的弧線運動。

第 48-55 小節由彈撥樂再次呈示了「姐妹」主題，指揮棒法與第 38-45 小節原則上是相同的，但由於配器上所產生的音響變化更為豐富，因此肢體與音樂之間的連結應該要往上再提高一個層次，此外要注意梆笛所演奏的對句，在手勢上要能將這個聲部突顯出來，胡琴組的長音和絃，也要特別注音音量上的對比變化，為彈撥樂所演奏的「姐妹」主題做很好的襯底。

第 56 小節帶起拍至第 59 小節的過門句同第 46-47 小節的過門句一樣，以圓滑較和緩的弧線運動為主，但這個過門具有較多的休止符，動態與前句不盡相同，在休止符後面的音符，棒法上，可用彈上運動將它們引出，與前過門句做出對比。

第 60 小節帶起拍進入呈示部的小結尾，此段以彈撥樂器與打擊樂為主，整個音樂的表現更顯顆粒狀，需要用明確的敲擊運動來輔助它們，也就是說在敲擊運動棒法的上下兩端，快速與慢速的對比更為極端，這段要注意給予每個交替進入的聲部明確提示，並注意演奏上速度的整齊與穩定，必要時，可以在棒子的第二落點打出一個小的分拍。

二、發展部

（一）第 79-93 小節

此處音樂進入了緊張的「搶婚」樂段，相較於「海」主題的寬廣寧靜，「姐妹」主題的優美活潑，這裡展現的是一種粗暴的音樂性格，也因為作曲家在此段設計了許多戲劇性的聲響效果，指揮的棒法、肢體，甚至是神情所營造的氣場都要能隨著戲劇的發展快速的轉變。

段落標明 4 分音符等於每分鐘 66 拍的速度，但為了營造句子連接的不同緊張度，在長音的部分，時間的放寬或緊縮是可以由指揮視氣氛來控制的。

第 79 小節第一拍的前後半拍各有一個重音，為了凸顯它們各自的重要性，這兩個音即不需按照速度每分鐘 66 拍的方式來處理，棒法上，為這兩個音各打一個帶有反彈重敲擊運動分拍即能得到非常有力的重音聲響，第 2 拍是延續自第 1 拍後半拍的長音，不須再劃一個動作，第 3 拍後半拍進入的定音鼓，以左手提示其進入的時間即可，不須規範一定的速度，但肢體上要注意表示長音的漸弱，第 80 小節是延續自第 79 小節的長音，以「數小節」方式來控制所需的時間長，對於重音漸弱之後的詭譎氣氛較能有一個鋪陳的效果。

第 80 小節所開始的「海盜」主題，由於有不同的聲部多人共同演奏，指揮要能給予明確的時間表示，這裡的明確並不代表句子間的時間上不能有任何彈性，而是指下拍前的預備拍能夠有明確的速度提示，以半拍的時間作為預備拍應該是較好的方法。

第 81-82 小節，作曲家以 8 分音符、3 連音、16 分音符、32 分音符的銜接製造了一個漸快的效果，第 81 小節第 1 拍可打一個小的分拍統一演奏聲部的速度，2-4 拍的 3 連音每拍劃一個大的弧線運動，不打分拍，以免影響 3 連音的進行，第 82 小節的第 1-2 拍可在棒子的第二落點再劃一個小的分拍來穩定速度，才不會使得漸快音型的速度連接失控。

第 84 小節的棒子劃法與第 79 小節相同，但在第 1 拍後半拍的反彈要小一些，以表示重音突弱的效果，第 85 小節要能夠給予大提琴與低音提琴聲部明確的速度與力度提示，前兩拍以劃分割拍為宜，並注意強奏與弱奏在棒法預示上的差別，第 3-4 拍要能表示明顯的漸強。

第 86-87 小節，連續進行的 32 分音符，以加速減速較為劇烈的弧線運動，每拍打一下，

並注意漸弱漸強的幅度來表示，第 86 小節第 3 拍強奏的大鑼聲響，在動作上也要特別給予關注。

第 88 小節，樂隊再次呈示了「海盜」主題，此部分的指揮棒法與第 81 小節第一次呈示的「海盜」主題大致相同，多注意作曲家在力度表情上快速變化的安排與速度穩定性的掌握。

（二）第 94-116 小節

第 94 小節起進入「海盜」與「姐妹」對話的場景，作曲家在音響的安排上，以整個樂隊來演奏「海盜」動機與重音來表達海盜的粗暴與蠻橫，而以中胡獨奏來表達「姐妹」與「海盜」之間無法抗衡的劣勢，但又不失其堅定不屈服的精神樣貌。

由於此段是整個樂隊與中胡獨奏的對抗，樂隊部分需給予明確的速度指示，此段作曲家註明的速度為四分音符等於每分鐘 72 拍，而中胡獨奏的部分則可以給予演奏者一定的自由發揮空間，在第 97、100、102 小節，樂隊和絃的換音與中胡的獨奏產生對應關係時，指揮與獨奏者之間要保持良好的默契，在每個和絃轉換前，棒子的預備都要能與獨奏者的律動合在一起，預備拍的舉起時間，至少要在一拍以上的長度。

第 105 小節進入較為穩定的速度運行，棒法以弧線運動作為基礎，第 105、107、109 小節的第三拍位置都是旋律句子的劃分點，以彈上運動將二胡及中胡所演奏的下一個句子引出，而第 106、108 小節在第 4 拍的位置皆有一個 16 分休止符，棒子在運行到第 4 拍圖型的上方時可稍作停頓，一方面表示出休止符所造成的氣口，一方面也對最後一個 16 分音符的演奏時間有穩定的提示作用。

第 110 小節至第 113 小節第 2 拍的漸快是以棒子在下拍時的加速運動幅度的漸進來帶著樂隊往前走的，漸快的時間一定要緊咬住中阮與大阮所演奏的持續三連音作為基礎，第 113 小節的 3-4 四拍可處理為較大幅度的漸慢，幾乎是一種先突慢再漸慢的效果，因此這兩拍要打出帶有反彈的分拍，也要特別注意中阮、大阮聲部此時演奏的 16 分音符與其他聲部所演奏的 8 分音符之間的共同漸慢關係。

第 114 小節第一拍將樂隊收音之後，高胡獨奏的部分由演奏者自行發揮，但要注意的是，第 116 小節樂隊即接續進入 4 分音符等於每分鐘 152 拍的速度，因此高胡獨奏的兩小節時間是非常短暫的，為了讓樂隊與高胡獨奏能夠連接的順暢，應讓高胡獨奏在第 115 小節第 3 拍

的位置就能達到 4 分音符等於每分鐘 152 拍的速度。

（三）第 117-52 小節

此段進入姐姐追船的故事場景，速度為 4 分音符等於每分鐘 152 拍，以乾淨有力的瞬間運動為指揮棒法的基礎。

第 117 小節至第 119 小節第 1 拍前半拍，笙組所演奏的強突弱奏（forte piano）接續著長達八拍的漸強，在此處的音效上是很重要的一個部分，對他們要多所強調，在右手打著瞬間運動的同時，以左手表示出這個長音的漸強。

第 119 小節第 3 拍，由低音笙、大阮、大提琴、低音提琴以極強奏（fortisisimo）所奏出的「海」主題變形，作曲家標明了該處表情為「陰沉地」，這樣的表情主要由這些樂器的本身音區自然的營造出來，像是海洋發出的憤怒低吼，而指揮棒的基礎框架也應該在一個較低的位置，以在胸部位置以下為原則。

第 121 小節藉由樂隊漸強所營造出的呼嘯聲響亦是相當重要的，在棒法上可將第 3、4 拍打成一個向上的大合拍來輔助引導這個戲劇性的漸強，第 130 小節亦可用同樣的方式來處理。

第 127-129 小節，主題部分的重音強調在第 2 拍，並有彈撥樂器及中胡作為重音的輔助，在每小節第一拍的點後運動以「上撥」的技法來為強調第二拍的重音來做準備，此外，這三個小節的重音總體力度是不一樣的，上撥幅度的變化也要將這個因素考慮進去。

第 132-139 小節進入了「海盜」主題的變形，是整個發展部中，樂隊編制最大的部分，指揮的動作要能展現出一種緊張的氛圍與氣質，仍以有力的「瞬間運動」作為棒法的基礎，由於嗩吶與梆笛為此句的主題，手臂的基礎位置要較前段「海」主題變形的位置來的高一些，以「肩部位置」附近的高度為原則。

第 140-148 小節為「姐妹」主題的變形樂句，句型都是從弱起的第 4 拍開始，因此每句起始前的第 3 拍都應該用「上撥」技法來引出彈撥樂所演奏的主題，此外，以左手來關注管樂器及打擊樂器的演奏所形成的風聲效果。第 146 小節第 4 拍是突弱的效果，但由於此處的基本棒法已是不帶反彈的瞬間運動，若僅靠棒子本身來預示突弱效果有限，可在肢體上以較

低的位置來表達這個戲劇性的聲響變化。

（四）第 153-72 小節

153 小節進入「姐妹喪生大海」的場景，雖然在配器上與前段「姐姐追船」有著很大的對比，僅有絃樂的顫弓與柳琴的獨奏，但音樂的情緒仍然是緊張的，以帶有較明顯加速減速的弧線運動為棒法的基礎。

第 161 小節至第 165 小節第 1 拍，漸強及漸快的連續 16 分音符音型，構建了巨浪滾動將海盜船打沉的場景，這裡逐漸加入的樂器要能對齊逐漸加速的 16 分音符並不容易，在漸快的起始以半拍的時間做為預備拍，第 161 小節的第一拍可打一個小的分割拍，第 2 拍起每拍打一下，漸快至 165 小節第 3-4 拍時可將這兩拍打成一個合拍，不僅可以幫助加速，也能夠為 166 小節的極強音（fortisisisimo）做準備。

第 166-172 小節，雖然記譜共有七個小節，但是在音響上是一個長音漸弱的概念，作曲家雖在第 167 小節處註明了「速度減半」，4 分音符等於每分鐘 80 拍的速度，但指揮上，無論是每拍劃或者是每小節劃一下表示小節線的做法，都會影響到事實僅是一個長音漸弱的效果，因此建議指揮者以由上方逐漸往下的手臂位置來表示這個漸弱的長音，並與中阮、大阮聲部約定大約的手臂位置來解決第 169 小節的收音時間，定音鼓的漸慢則由演奏者自由發揮。

三、再現部

（一）第 173-86 小節

此處進入樂曲的第四大段落「海魂」，除了海螺、古箏、高音笙的獨奏之外，絃樂器的顫音襯底也指示一個長音而已，因此建議將這 14 個小節以自由的散板來處理。

第 173 小節以左手帶進海螺的音效，其所演奏的兩個音之間的距離與力度由演奏者自行控制，能創造出其模仿漸遠的船鳴效果即可。第 174 小節，高胡及二胡所演奏的極弱奏（pianisisisimo）顫音漸強，製造了一種黑夜離去，初露曙光的破曉氣氛，為了表達這樣的意

境，可以左手指尖的細微動作變化將這個顫音漸漸引出，第 175 小節，則將大提琴與低音提琴從前段延續的顫音逐漸收去，再接下來的幾個獨奏樂器，皆以手勢或眼神的方向提醒他們進入，讓他們自由發揮即可。

（二）第 187-96 小節

此處為第一主題，「海」主題再現的部分，主旋律由中音管獨奏奏出，伴奏的配器也相當的清淡，描述著海面上似乎有著一層清晨薄霧的效果，指揮棒法以較和緩的弧線運動為基礎。

與呈示部第一主題的部分相同，此處亦有著低音聲部的對句以及低音鑼所營造的聲響效果，在指揮動作上稍稍將它們勾勒出來，不須有太大的動作，以保持住整個音樂的寧靜氣氛。

（三）第 197-206 小節

再現第二主題，「姐妹」主題的部分，整個配器上豐厚了許多，以較劇烈的弧線運動的棒法為主。

第 197 小節要注意梆笛所演奏的對句，以左手將其帶引出來，第 200 小節將弧線運動的圖型逐漸劃小，以表示音樂線條的漸弱，第 201 小節為了保持極弱奏（pianissimo），棒子的運動要縮至最小，幾乎僅以手指讓棒尖運行的幅度即可。

第 203 小節的漸強接續至第 204 小節的突弱，是為了樂曲尾奏較為龐大聲響的裝飾，必須要有明確的力度變化效果，在前三拍弧線運動逐漸加大的漸強之後，第 4 拍後半拍的位置以「先入法」的技術來預示，棒尖由上至下的距離越短越有效果，第 205 接至第 206 小節可用同樣的棒法來處理。

第 206 小節若是為了顯示段落間的「拉寬」效果，可在第 3-4 拍的位置稍作漸慢，第 4拍劃成兩個帶有反彈的弧線運動分割拍。

（四）第 207-18 小節

　　此處進入樂曲的尾奏（coda）段落，整個樂段演奏著「海」主題與「姐妹」主題的重疊效果，由於聲響的龐大性，將指揮的注意力單獨放在某個聲部上是沒有必要的，因此在指揮的氣質上，應該營造出整體「歌頌地」壯觀氣勢，棒法上，以帶有明確加減速的弧線運動為基礎。

　　第 215 小節，樂隊的強突弱（forte piano）效果，以直線性的重敲擊下棒，點後以極少的反彈來表示，第 2-4 拍管樂組所演奏的漸慢，則以帶有清楚加減速，棒子運動距離逐漸拉寬的弧線運動將曲終前的氣勢帶出來。

　　第 216 小節，雖然整個樂隊是由弱奏（piano）開始漸強的，然而低音鑼的下拍卻是極強奏（fortisisimo），兩者之間，指揮的指示必須選擇一種方法（弱奏或強奏），從聲響上來看，大鑼所演奏的聲量對於整體聲效來說是非常突出的，因此指揮動作配合著低音鑼的強奏聲響是比較符合整體效果的，而樂隊所有其他樂器的弱奏，由於與指揮動作之間音量上產生衝突性，必須在排練時與演奏員有很好的溝通，此外，在下拍之後，棒子要能產生很好的速度感，才能將揚琴、柳琴、胡琴組所演奏的連續 32 分音符對齊在一起。

　　樂曲的最後一音，以「反作用力敲擊停止」來決定樂隊聲音結束的長度，敲擊後，反彈的距離越延伸，收音的時間就越長，也能獲得不錯的殘響效果，在這種以慢速並漸強的樂曲聲響中，是常用的結束收音方法。

第三章
劉錫津作曲《魚尾獅傳奇》高胡協奏曲樂曲詮釋及解析

《魚尾獅傳奇》高胡協奏曲的創作背景

一、作曲家簡介

　　作曲家劉錫津於 1948 年出生於哈爾濱市，籍貫為山東長島，第三任中國民族管絃樂協會會長，作品眾多，對於現今民族管絃樂的發展頗有影響。

　　劉錫津於 1962 年（14 歲）於哈爾濱歌劇院開始了他的音樂學習生涯，第二年（1963 年）即進入黑龍江省歌劇舞劇院擔任樂團的演奏員，29 歲時（1977 年）進入當時在文化大革命結束之後，剛剛復校的中央音樂學院作曲系學習作曲與指揮，師事黃飛立教授，現今許多國際著名的作曲家，包括陳怡、周龍、譚盾、盛宗亮、葉小剛等，都是當時文革之後從中央音樂產生的第一批優秀學生。

　　職業生涯擔任過許多重要職務，劉錫津曾是黑龍江省歌舞劇院院長、黑龍江省文化廳副廳長、黑龍江省音樂家協會主席、中央歌劇院院長等職務，頭銜並包含了國家一級作曲家、全國政協委員、國家級優秀專家，另享有國務院特殊津貼。

　　劉錫津的作品包含了聲樂、器樂、歌劇、舞劇、音樂劇、影視配樂等，風格上著重於民族精神，上海作曲家奚其明先生用「行者、歌者、智者」來形容劉錫津的作品風格，他說；「走遍大江南北擷取音樂素材為『行者』，旋律優美舒暢為『歌者』，用好的音樂結構支撐旋律是『智者』」[11]，而作曲家王建民先生亦用「感情濃烈而不張揚、手法凝鍊而富於效果、結構嚴謹而不失變化、色彩豐富而富於層次」來形容劉錫津的作品。

11 http://yule.sohu.com/20140409/n397947293.shtml。

指揮的落棒與起棒
理論的、藝術的、效率的

接任中國民族管絃樂協會會長職務後，劉錫津對於民管絃樂的發展有著寬宏的視野，他期許在中國的民族管絃樂團能建立更好的規模與管理制度，對於新一代作曲家在作品的風格上能從「市場規律」及「藝術規律」兩大方想來思考，而對於中國樂器的改革要能再躍進等等觀念。此外，對於人才向下扎根的工作也是不遺餘力，2014 年即將民族管絃樂協會的主軸定為「青年年」，廣為徵集 40 歲以下青年作曲家的作品，另外也舉辦了「為青少年寫作」的作品徵集活動。

主要作品包括了：哈爾濱工業大學校歌《哈工大之歌》，聲樂作品《我愛你，塞北的雪》、《北大荒人的歌》、《我從黃河岸邊過》、《東北是個好地方》、《北大荒－北大倉》，第六屆全運會運動員之歌《閃耀吧－體育之星》、1996 年哈爾濱亞洲冬季運動會主題歌《亞細亞走向輝煌》；器樂作品：合奏《絲路駝鈴》、月琴組曲《北方民族生活素描》、雙二胡協奏曲《烏蘇里吟》、《為四種民族樂器而作－滿族組曲》、柳琴組曲《滿族風情》、高胡協奏曲《魚尾獅傳奇》、大型民樂合奏《紫金寶衣之秋－眾善普會》、箜篌組曲《袍修羅蘭》（八首）、大型組曲《漩漶頌》（合奏）、交響序曲《一九七六》、交響詩《烏蘇里》、月琴協奏曲《鐵人之歌》、交響合唱《金鼓》，舞劇《渤海公主》獲文化部「優秀演出獎」、「作曲獎」等。

此外、音樂劇《鷹》獲文化部文華大獎，並獲文華作曲獎，還為數百部電影、電視劇作曲，其中電影《花園街五號》、《女人的力量》、《飄逝的花頭巾》、《城市假面舞會》、《紅房間 - 黑房間 - 白房間》、《天下第一劍》、《離婚喜劇》等，獲文化部「華表獎」（政府獎）及各地獎勵；電視劇《不該將兄吊起來》、《硝煙散后》、《黑土》、《俄羅斯姑娘在哈爾濱》、《車間主任》、《雪鄉》、《西部太陽》等，獲「飛天獎」「金鷹獎」，「五一工程獎」，「金虎獎」等獎項 [12]。

二、樂曲簡介

（一）樂曲解說

《魚尾獅傳奇》是少數專為高胡所寫作的協奏曲之一，高胡雖然在現今民族絃樂團的編

12　http://www.doudouask.com/article-17314-1.html。

制中占有重要的角色，但由於其音區、音色音色上的限制，很少有作曲家願意為它創作大型的協奏曲，已知的曲目包含有李助忻《粵魂》、《琴詩》、《水鄉即景》、《香江行》，趙曉生《一》（高胡二胡與民樂隊雙重協奏曲），陳培勳《廣東音樂主題》，盧亮輝《港都情懷》，喬飛《珠江之戀》，譚盾《火祭》等等。

「魚尾獅」是一種虛構的動物，它的設計靈感來自一段傳說。根據《馬來紀年》的記載，公元 11 世紀時一位來自三佛齊，名叫聖尼羅烏達瑪的王子在前往麻六甲的途中來到了的新加坡，他一登陸就看到一隻神奇的野獸，隨從告訴他那是一隻獅子，他於是為新加坡取名「新加坡拉」（Singapura，在梵文中意即「獅子城」），而魚尾則是因為新加坡是一個海島，她的一切都跟海密切相關。魚代表著該國的過去，從前新加坡只是一個漁村，是一個海之鎮。獅子則有雙重含義，它代表新加坡原本的名字，意味著「獅子城」，同時也象徵著新加坡現今在全球的經濟地位 [13]。

座落在新加坡河口的魚尾獅雕像是 1964 年由凡 · 克里夫（Van Kleef）水族館的館長，費雪 · 伯納（Fraser Brunner）所設計，它後來被新加坡旅遊局作為標誌，往後的幾十年間，「魚尾獅」一詞也漸漸與「新加坡」這個地名劃上等號。

樂曲的內容分為三個樂章，分別為「哀民求佑」、「怒海風暴」、「情繫南洋」，講述著新加坡艱苦的建國史。

新加坡在古時的馬來語名為「Negeri Selat」，意為海峽之國，西元 3 世紀，中國將新加坡稱作「蒲羅中」，意即馬來語中「半島末端的島嶼」，於 1819 年正式建立了貿易站而發展成為一個商港，中間經歷了英屬殖民地時期（1819-1942 年）、日治時期（1942-1945 年）、自治與合併時期（1945-1965 年），最後於 1965 年獨立建國，這期間，日治時期是新加坡最為黑暗的時期，而逐漸邁向獨立建國之前，與馬來亞聯邦之間因種族衝突所產生的緊張關係，亦是一段可歌可泣的歷史。

作曲家以這首「魚尾獅傳奇」描述了新加坡人艱苦建國的心路歷程，以及它們立足南洋，對於國家未來發展的高度展望，而事實上，新加坡也是現今全球最強的經濟實體之一，因此，「魚尾獅傳奇」亦可直接理解為「新加坡傳奇」。

13 http://zh.wikipedia.org/wiki/%E9%B1%BC%E5%B0%BE%E7%8B%AE。

此作品由新加坡華樂團委　創作，1999 年 11 月 28 日於新加坡維多莉亞音樂廳首演。

（二）樂器編制

獨奏高胡

管樂器：笛、高音笙、中音笙、低音笙、高音嗩吶、中音嗩吶、次中音嗩吶、低音嗩吶。

彈撥樂器：揚琴、柳琴、琵琶、中阮、箏篌。

打擊樂器：定音鼓、大軍鼓、小軍鼓、鈴鼓、、吊鈸、大小鋼片琴。

拉弦樂器：高胡、二胡 I、二胡 II、中胡、大提琴、低音提琴。

三、樂曲結構分析

《魚尾獅傳奇》高胡協奏曲全曲約為 26 分鐘，共有三個樂章，第一樂章「哀民求佑」，第二樂章「怒海風暴」，第三樂章「情繫南洋」，其中「哀民求佑」、「情繫南洋」為複三部曲式，「怒海風暴」為複迴旋曲式。

（一）第一樂章「哀民求佑」

第 1-18 小節為樂曲的序奏部分，序奏本身包含一個主題（參見譜例 2-3-1），長度為 8小節，第一次由笛聲部奏出，第 9-16 小節由絃樂聲部再次奏出，第 17-18 小節則是進入第一樂章 A 主題前的過門。

譜例 2-3-1《魚尾獅傳奇》第一樂章「哀民求佑」1-8 小節序奏主題

第 19-59 小節是第一樂章的「A」主題部分，A 主題（參見譜例 2-3-2）的長度為 16 個小節，第一次呈示為第 19-34 小節，由高胡獨奏奏出，第 35-42 小節為過門句，第 43-59 小節則以較為豐富的配器再次呈示了 A 主題。。

譜例 2-3-2《魚尾獅傳奇》第一樂章「哀民求佑」19-34 小節 A 主題

第 60-92 小節是第一樂章的「B」主題部分，B 主題（參見譜例 2-3-3）的長度為 12 個小節，共分為兩次來呈示，第一次由大小鋼片琴、柳琴、琵琶等聲部奏出，第二次由中胡、大提琴聲部奏出，兩次的呈示在第 71 小節是重疊的，該小節既是第一次呈示的最後一音，也是第二次呈示的第一音，因此兩次呈示的總長為 23 個小節。第 83-92 小節則是由「B」主題再回到「A」主題的連接段落。

譜例 2-3-3《魚尾獅傳奇》第一樂章「哀民求佑」60-71 小節 B 主題

第 93-109 小節再次完整的呈示了一次 A 主題，第 110 小節則進入第一樂章的尾聲，並在最後六小節將序奏主題再現。整個第一樂章「哀民求佑」的樂曲形式詳見表 2-3-1。

表 2-3-1 《魚尾獅傳奇》第一樂章「哀民求佑」樂曲結構

結構名稱	小節	調性	段落名稱	長度（小節）
序奏	1		序奏主題	8
	9		序奏主題的反覆	8
	17		過門	2
A 主題部份	19		A 主題第一次呈示	16
	35		過門	7
	43		A 主題第二次呈示	17
B 主題部份	60	g 小調	B 主題第一次呈示	11
	71		B 主題第二次呈示	12
	83		連接段	10
A1 主題部份	93		A 主題的再現	17
尾聲	110		A 主題的延伸旋律	7
	117		序奏主題的再現	6

（二）第二樂章「怒海風暴」

第 1-22 小節是第二樂章的序奏部分，包含了兩個音型動機，作為整個樂章的發展之用，分別為第 1 小節的小三度及第二度音程，以及第 15-16 小節高胡獨奏所演奏的旋律動機（參見譜例 2-4-5），由兩個大二度音程所組成。

第 1-7 小節為序奏的第一主題，除了第 1 小節的音型作為稍後 A 主題的動機之外，作曲家使用了全音階作為音樂色彩的變化，創造了一種風雨欲來，天地變色的場景效果（參見譜例 2-3-4），此全音階也最為稍後樂曲 C 段落的發展動機。第 8-14 小節為序奏第一主題的反覆，整句較第一次呈示提高了一個大二度，這樣的模進手法也在整個樂章的 A 主題獲得充分的應用。

譜例 2-3-4《魚尾獅傳奇》第二樂章「怒海風暴」1-4 小節音型動機分析

譜例 2-3-5《魚尾獅傳奇》第二樂章「怒海風暴」15-6 小節 B 主題音型動機及其分析

　　第 23-58 小節為第二樂章的 A 段落部分，第 25-38 小節為發展自序奏部分第一音型動機的 A 主題（參見譜例 2-3-6）第一次呈示，長度為 14 小節，　第 39-50 小節是 A 主題的第一變奏，亦為第一次呈示的大二度模進，第 51-58 小節為 A 主題的第二變奏，亦可視為 A 主題段落連接到 B 主題段落的過門。

譜例 2-3-6《魚尾獅傳奇》第二樂章「怒海風暴」25-38 小節 A 主題及其音程結構分析

第 59-90 小節為第二樂章的 B 段落，第 59-70 小節為發展自第 15 小節高胡旋律動機的 B 主題（參見譜例 2-3-7），第 71-90 小節則為由 B 段落接至 A1 段落的連接段。

譜例 2-3-7《魚尾獅傳奇》第二樂章「怒海風暴」59-70 小節 B 主題及其音程動機分析

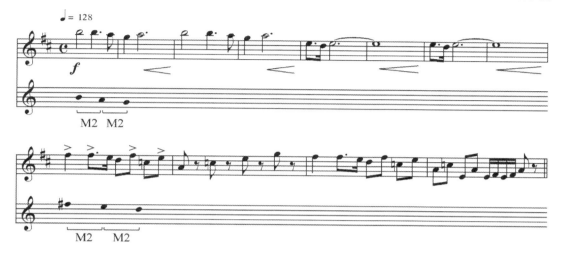

第 91-124 小節為第二樂章的 A1 段落，第 90-104 小節再次完整的呈現 14 小節長度的 A 主題，第 105-20 小節是 A 主題的第三變奏，121-4 小節為連接至 C 段落的過門。

第 125 小節進入第二樂章的 C 部分，音型動機發展自第 2-3 小節，序奏第一主題的全音階音程（參見譜例 3-8），每 4 小節為一組，，分為三組，每組往下行一個大二度模進，亦與 B 主題的兩個大二度音程產生關連。143-7 小節為連接至 A2 段的過門。

譜例 2-3-8《魚尾獅傳奇》第二樂章「怒海風暴」125-6 小節 C 段落音程動機分析

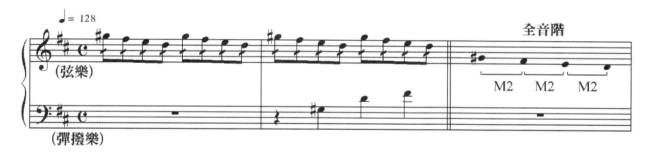

第 147-160 小節為 A2 部分，長度為 13 小節，以 A 主題第四變奏的型態出現，第 161-172 小節為 B 主題的完整再現，173-210 小節，則是進入第二樂章尾聲前的一個較為龐大的連接段落。

尾聲（第 211-24 小節）運用了第一樂章的序奏主題為基礎發展而來（參見譜例 2-3-9），轉為 D 大調，為整個樂章不穩定調性所營造的不安感作總結，在「怒海風暴」之後，管鐘的奏響似乎描述了「待到雨散看天清，守得雲開見月明」，一種充滿希望的祥和情懷。

譜例 2-3-9《魚尾獅傳奇》第二樂章「怒海風暴」215-22 小節尾聲旋律

　　第二樂章「怒海風暴」的樂曲結構詳見表 2-3-2。

表 2-3-2 《魚尾獅傳奇》第二樂章「怒海風暴」樂曲結構

結構名稱	小節	調性	段落名稱	長度（小節）
序奏	1	不穩定	序奏第一主題	7
	8		序奏主題的反覆與模進	7
	15		序奏第二主題	8
A 段落	23	b 小調	過門	2
	25		A 主題	14
	39		A 主題第一變奏	12
	51		A 主題第二變奏	8
B 段落	59	不穩定	B 主題	12
	71		連接段	20
A1 段落	91	b 小調	A 主題的再現	14
	105		A 主題第三變奏	16
	121		過門	4
C 段落	125	不穩定	C 主題	18
	143		過門	4
A2 段落	147	b 小調	A 主題第四變奏	14
B1 段落	161	不穩定	B 主題的再現	12
	173		連接段	38
尾聲	211	D 大調	第一樂章序奏主題的變奏	13

（三）第三樂章「情繫南洋」

第 1-4 小節為第三樂章的導奏，第 5 小節起，由高胡獨奏奏出進入長達 24 個小節的 A 主題（參見譜例 2-3-10），其中第 13-20 小節為第一句的反覆，第 29-36 小節由樂隊再次呈示了 A 主題的前 8 小節，也作為進入 B 主題段落的連結。

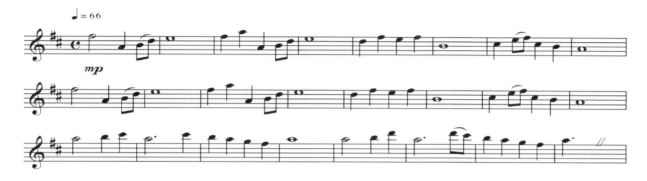

譜例 2-3-10《魚尾獅傳奇》第三樂章「情繫南洋」5-28 小節 A 主題

第 37 小節進入第三樂章的 B 主題段落，第 37-44 小節為 B 主題的原形（參見譜例 2-3-11），由大提琴獨奏奏出，第 45-52 小節則由高胡獨奏奏出了 B 主題的變奏（參見譜例 2-3-12），長度各為 8 小節。

譜例 2-3-11《魚尾獅傳奇》第三樂章「情繫南洋」37-44 小節 B 主題原形

譜例 2-3-12《魚尾獅傳奇》第三樂章「情繫南洋」45-52 小節 B 主題變奏

第 53-68 小節是由 B 主題段落與獨奏華彩段落的連接段，由於「情繫南洋」是一個非常抒情的樂章，因此即使是連接段都非常富有旋律的歌唱性。

第 69 小節為高胡獨奏的華彩段，第 70-85 小節為 A 主題的再現，第 86-96 小節則是 A 主題再現的反覆呈示，但第二句濃縮為 3 個小節，也作為進入樂曲尾聲前的連結。

第 97 小節進入樂曲的尾聲，作曲家以連續的上升音型，勾畫出一種向上提升的音樂心境，最後以 D 大調的五級和絃節結束全曲，也製造出一種極富延伸性的期待情感，對樂曲歌頌新加坡獨立之後的發展精神作了最好的註解。

　　第二樂章「怒海風暴」的樂曲結構詳見表 2-3-3。

表 2-3-3 《魚尾獅傳奇》第三樂章「情繫南洋」樂曲結構

結構名稱	小節	調性	段落名稱	長度（小節）
導奏	1	D 大調	導奏	4
A 主題部份	5		A 主題	24
	29		A 主題第一句的反覆呈示	8
B 主題部份	37	A 大調	B 主題	8
	45		B 主題的變奏	8
	53	D 大調	連接段	16
華彩	69		華彩	1
A1 主題部份	70		A 主題的再現	16
	86		A 主題再現的反覆呈示	11
尾聲	97		尾聲	9

《魚尾獅傳奇》高胡協奏曲的樂隊處理及音樂詮釋

一、第一樂章「哀民求佑」

　　《魚尾獅傳奇》是一部「寫情」的作品，它不像《獅城序曲》使用單一的主題作為形式的發展，也不像《姐妹島》有明確的故事情節與主導動機，而是從音樂標題中揣摩作曲家想要表達的意境與情感。《魚尾獅傳奇》既然可以理解成「新加坡傳奇」，對於這首樂曲的詮釋就要從了解新加坡建國史的角度出發。

　　「哀民求佑」可以理解為新加坡建國前，由於局勢的動盪，人民不安，渴望安居樂業生活的心情，樂曲第 1-16 小節所呈示的兩次序奏主題，即有著一種躊躇不安的情緒，作曲家在每個發音的位置標示了「保持音」（tenuto）的記號，意旨在發音時能夠將每個音稍微加重一些，這感覺像是陷入泥沼的雙腳，舉步維艱、篳路藍縷，因此在演奏上要能特別注意這樣的表達。

　　第一次的序奏主題是由笛組奏出的，要相當注重和絃的音準，此外也要注意三個聲部之間的平衡，此處根據新加坡華樂團的錄音，它們加上了笙組與笛組齊奏，這樣的好處是增加了音量以及音準的依靠性，但由於笙組是平均律樂器，同時也限制了和聲在每個和弦上的音律色彩變化（在此處，特別是導音），因此並不建議加入笙組的做法。

　　第 9-18 小節由弦樂組再次演奏了序奏主題，在弓的使用上也要特別注意保持音（tenuto）的加重效果，為了求得一種凝滯厚重的音色，二胡應以演奏內絃為主，17-8 小節是主題最後一個五級和絃的延伸，可稍作一個漸強漸弱來導入接下來的 A 主題（參見譜例 2-3-13）。

譜例 2-3-13《魚尾獅傳奇》第一樂章「哀民求佑」9-18 小節序奏主題弓法及演奏詮釋

　　第 19-34 小節是第一樂章 A 主題的第一次呈示，主旋律全由高胡獨奏奏出，樂隊以和聲的進行作為襯底，弦樂除了要注意音準之外，也要注意音量的控制，盡量保持在上半弓演奏，第 28 小節開始，每兩個小節與高胡獨奏有一對句，處理上可稍作漸強，至中強的力度再回到弱奏即可。

　　第 35-42 小節是 A 主題再次呈示前的連接段，音樂有向前的趨勢，雖然作曲家並未在樂譜上註明漸快，只做了漸強的指示，但做漸快的處理能讓音樂的層次感更為明確的導入再次呈示的 A 主題強奏，值得一提的是，作曲家在第 42 小節以 4/4 拍記譜，但根據新加坡華樂團出版的錄音，將第 42 小節第 3 拍的休止符刪去，該小節仍為 3/4 拍，銜接上更為緊湊（參見譜例 2-3-14）。

譜例 2-3-14《魚尾獅傳奇》第一樂章「哀民求佑」41-3 小節原譜與詮釋之更動

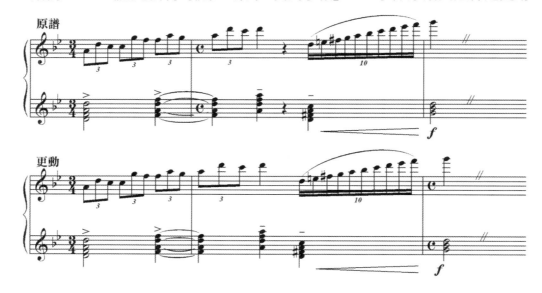

第 43-59 小節再次呈示了第一樂章的 A 主題，整個配器上相較於第 19-34 小節的第一次呈示來的厚重許多，力度的標示亦為強奏，但要注意的是整個主題仍然僅在高胡獨奏一個聲部上，因此整個樂隊的強奏力度要注意與高胡獨奏之間的平衡關係，另外也建議 A 主題的第二句（第 47-50 小節）將樂隊的音量減至弱奏，僅稍微突出柳琴、琵琶在第 48 及第 50 小節的對句，為第 50 小節再次的整體強奏做一裝飾性的力度變化。

第 60-82 小節進入第一樂章的 B 主題，由樂隊呈示兩次的旋律主題，高胡獨奏的 16 分音符分解和絃為伴奏的角色，這個長度 12 小節的主題，從音型的走向來看應該處理為一句，不需分為兩句，並根據音高的走向稍作漸強漸弱，第 71-82 小節由中胡及大提琴所做的第二次 B 主題呈示亦可用相同的方法處理。

第 83-92 小節是由 B 主題至 A 主題再現的連接段，與第 35-42 小節相同，可做一個稍漸快的處理，為了更加緊奏段落間的連接，也讓高胡獨奏能有些許炫技的成分，第 89-92 小節將速度提快至前小節的兩倍，第 92 小節再做一個較大的漸慢，葉聰先生所指揮的新加坡華樂團出版錄音也是這樣的做法。

由於《魚尾獅傳奇》的總譜僅有作曲家的手稿，音符難免有些許錯漏，第一樂章「哀民求佑」該更正的音符請參見表 2-3-4。

表 2-3-4 《魚尾獅傳奇》第一樂章「哀民求佑」樂譜勘誤

小節	樂器	拍數	原譜記載音	更正音
32	中阮	4	降 E	還原 E
32	揚琴	2	降 E	還原 E
42、50、100	高胡、二胡、中胡	4	還原 F	升 F
96	高胡、二胡、中胡	第 1、2 拍後半拍	D	還原 E

二、第二樂章「怒海風暴」

《魚尾獅傳奇》做為一首高胡協奏曲，在音量上自然要考慮到高胡主奏與樂隊之間的平衡關係，由於「怒海風暴」在樂隊編制上寫得較為龐大，高胡獨奏加上麥克風是必然的選擇。

協奏曲的一個重要意義，也就是在主奏與樂隊之間的競奏，兩方面都能夠得到很好的發揮，因此，在閱讀總譜時，理解樂曲的哪一部份高胡為主奏聲部，哪一部份為樂隊主奏聲部，對於音響平衡的處理有絕對的必要性。

「怒海風暴」在速度上分為三個段落，序奏及尾奏為慢板，複迴旋曲式的樂章主體為快板。

第 1-22 小節為本樂章的序奏，段落的氣氛頗有烏雲遮頂、風雨欲來的情勢，大提琴與低音提琴所演奏的前 4 小節主題有著一種陰晴轉變的色彩變化，而第 4 小節與第 11 小節，定音鼓與大軍鼓的演奏則像是隱約在烏雲中發光的閃電，雷聲隆隆，而第 5-6 小節以及第 12-14 小節的中胡與二胡所演奏的顫音，形容著海面上吹起的一陣冷風。根據著這樣的想像，第 3 及第 10 小節可在音量上稍作漸強，並在第 4 拍稍作停留，讓定音鼓與大軍鼓的演奏晚些開始，以營造出先見閃電才見雷聲的遲到效果，第 5-6 小節以及第 12-14 小節的中胡與二胡所演奏的顫音則可以較快的速度開始，跟隨著音量的漸弱做一點漸慢，模擬風聲吹過的情境（參見譜例 2-3-15）。

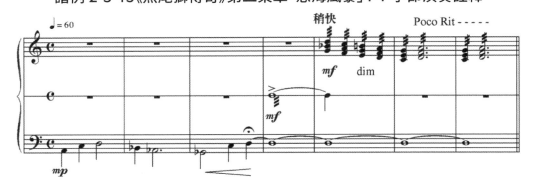

譜例 2-3-15《魚尾獅傳奇》第二樂章「怒海風暴」1-7 小節演奏詮釋

23 小節進入第二樂章「怒海風暴」的快板，音樂的氣氛形容著暴風雨的吹襲與波滔洶湧的海浪，要掌握住音樂的氣氛，就要特別注意所有力度上的對比，作曲家在力度的標示上已經相當清楚，樂隊在伴奏音型部分要能演奏的積極與短促。

整個快板段落唯一有改動的部分，是在第 53、56、153、156 小節，彈撥樂器所演奏的連續 4 拍 16 分音符漸強，因為與高胡獨奏是完全相同的，一方面在音響平衡上效果不是很好，一方面也會限制住高胡獨奏在音律上的自由度，或者是造成音準很難磨合的問題，將彈撥聲部整小節刪除是較好的解決方法，新加坡華樂團的錄音版本也是如此處理。此外，191 小節第 1 拍後半拍，揚琴、柳琴、琵琶、高胡、二胡、中胡所記譜的升 F 音，應改為還原 F。

211 小節進入樂曲的尾聲，作曲家在此並未標示出與前段快板有任何的速度變化，若是按照快板的速度演奏未免太過急躁，這段音樂的氣氛是一種雨過天青的祥和美感，因此可將進入尾聲前的第 205-10 小節作一個漸慢的緩衝，第 211 小節速度大約在四分音符等於每分鐘66 拍的位置，會是較好的處理方法。

第二樂章的樂譜勘誤詳見表 2-3-5。

表 2-3-5 《魚尾獅傳奇》第二樂章「怒海風暴」樂譜勘誤

小節	樂器	拍數	原譜記載音	更正音
114	二胡	4	還原 G	升 G
123	中胡	3	還原 E 升 F	還原 F、A
133-4	高音笙、中音笙	1-4	升 C	還原 C
135-6	高胡	2	升 C	還原 C
135-6、139-40	大提琴、低音提琴	1-4	升 C	還原 C
147	中音笙	1-4	還原 E	降 E
191	柳琴、琵琶、揚琴、高胡、二胡、中胡	第 1 拍後半拍	升 F	還原 F
199-200	中音笙	1-4	升 C、E、G （和弦）	A、D、升 F、A

三、第三樂章「情繫南洋」

第 1-4 小節是第三樂章「情繫南洋」的導奏，樂曲的氣氛承接了第二樂章尾聲部分的祥和情感，因此在演奏上要能以平靜、溫暖的音色為主，這 4 個小節的弦樂弓法應該避免再第4 拍換弓造成音量上的突兀，以每小節一弓為宜。

進入第 5-28 小節第三樂章 A 主題的部分，樂隊是高胡獨奏的襯底音響，僅稍微突出大小鋼片琴、笙組，第 22 小節開始的絃樂組與高胡獨奏間的對句關係，第 29-36 小節樂隊與高胡共同呈示 A 主題的第一句，音響的處理上可做「放鬆式」的豐滿，不需要太過緊實的音色。

第 37-44 小節，第三樂章的 B 主題由大提琴獨奏作第一次呈示，高胡獨奏為對句，樂隊其它聲部的音量一定要保持小聲以求得音響的平衡，管樂與高胡、二胡的持續八分音符雖然記載著斷奏（staccato），但要注意慢板樂章即使記載了斷奏，音符的實際長度也不能過短，音與音之間能夠分開即可。

第 45-52 小節由高胡奏出了第三樂章 B 主題的變奏，對句分別由胡琴組與彈撥組擔任，其中第 49-52 小節彈撥組的對句，在每個 16 分音符的位置可加上一個「帶輪」來豐富旋律的變化（參見譜例 2-3-16）。

譜例 2-3-16《魚尾獅傳奇》第三樂章「情繫南洋」49-52 小節彈撥樂對句演奏詮釋

第 70 小節再現第三樂章的 A 主題，為了在結構上能再做出一些層次上的對比，可以考慮第 70-77 小節將速度稍放慢一點，第 78-85 小節再逐漸回到原速，即能將第 86-93 小節，樂隊與高胡獨奏共同呈示的 A 主題再現推向一個高潮，因此在樂章得開始處，即要將這個因素考慮進去，不能過慢。

《魚尾獅傳奇》高胡協奏曲的指揮技法分析

協奏曲的指揮，不同於合奏曲的是，指揮與主奏之間的默契問題，指揮要能非常清楚獨奏者的呼吸，其所希望演奏的速度，以及其速度轉換的方式等等，才能讓樂團與獨奏之間配合得天衣無縫。在指揮棒法的部份，由於掌控音樂的除了指揮之外，尚有獨奏者自身的處理，因此指揮協奏曲較難部分的是對於下拍時間的掌握，除了基本的棒法原理之外，也需要長時間的經驗累積來掌握如何與獨奏者之間配合的訣竅。

一、第一樂章「哀民求佑」

（一）第 1-19 小節

第一樂章樂曲開頭帶有一種躊躇地、凝滯地、苦悶地表情，笛組所演奏的序奏主題無論在和聲的安排與演奏得語法上都是這樣的表達，指揮在棒子舉起來之前就應該在心理培養出這樣的情緒，並將這個氛圍氣息影響給演奏員以及在音樂廳的所有聽眾，不用急著劃下預備拍，而應該製造一種「此時無聲勝有聲」的情緒抒發。

由於音樂的色彩是灰色、暗沉的，作曲家在樂器的選擇上就體現了對這種音色的想法，指揮動作上要如何營造出這種音色效果，可以選擇不使用指揮棒來執行，為了在音樂進行中不要有將指揮棒從指揮譜架拿起或放下的動作而影響到音樂情緒的連貫，將指揮棒反握在右手可以解決這個問題。

第 1-8 小節僅有笛組所演奏的主題與大小鋼片琴的對句，配器與演奏的人數相對單薄，可選擇只用左手來揮拍，為了表達「舉步維艱」的音樂情緒，在每個發音拍之前的預備動作，都應該在動作運行的第二落點（上方）稍作停滯，以求得這樣的效果。

第 9-16 小節由二胡、中胡、大提琴聲部再次呈示了序奏主題，由於絃樂組的座位是扇形的，位置區塊也比較靠近指揮，這一段可用雙手作出一個「抱圓」的姿勢，並相對於第 1-8 小節左手的較高位置，在胸部以下的較低位置作「抱圓」的動作，劃拍的進行方法與 1-8 小節相同。此外，前文提及音樂的詮釋在 13 小節可以提至一個較高的層次，表達出一種「掙扎」

的心情，動作的肌肉緊張度也應該配合這樣的情緒略作調整，17-8 小節所處理的漸強漸弱也是這樣的一種氛圍。

（二）第 19-42 小節

此段是高胡獨奏所演奏的第一樂章 A 主題，樂隊演奏著和弦的襯底與對句的音型，指揮棒法以較和緩的弧線運動為基礎。

第 19-25 小節，為了保持整組弦樂演奏和絃襯底的弱奏音量，指揮的整體姿態要能保持在一種寧靜的狀態，除了小範圍的平均運動之外，不宜有任何多餘的動作，雙腳也不能有任何的移動。第 26 小節，彈撥樂演奏的對句，為 A 主題第二句與第三句起了連接的作用，也作為配器層次上的一個橋樑，用左手將他們帶出並稍作漸強的手勢。

第 28 小節，高音笙、二胡、中胡亦加入了彈撥樂所演奏與高胡獨奏的對句，這裡的整體音量與 A 主題的第一、二句相較之下提高了一個層次，指揮動作在引出這些對句時也要做得更為明顯，加速減速的變化可接近較劇烈弧線運動的劃法。

第 35-42 小節，音樂得詮釋處理為稍漸快，漸快的主動權在高胡獨奏每個第一拍兩個 8 分音符間的距離，指揮要能確保每小節第二拍，樂隊所演奏的三連音的第一個音符能夠跟高胡獨奏緊密的結合在一起，指揮技法上，在每小節第一拍的點後運動做「彈上運動」，以彈上運動裡的「減速運動」作為漸快的提示，減速的時間越晚，樂隊能感受到的加速訊息則越快。

第 42 小節，文章第二節已敘述改為 3/4 拍，這個小節是第一樂章 A 主題第二次呈示前的緩衝，應該有一個稍漸慢的拉寬效果，揮拍上一定要能等住高胡獨奏第 1 拍的三連音，眼睛盯住高胡的運弓來下第 2 拍，第 2 拍又同時是第 3 拍漸強的預示，因此在進點之後做一個明確的彈上運動，第 2-3 拍的連接速度即是 43 小節 A 主題第二次呈示的速度。

（三）第 43-59 小節

此段為第一樂章 A 主題的第二次呈示，樂隊的配器較為豐滿，音樂力度以強奏為主，指揮棒法以較劇烈的弧線運動為基礎。

音樂的整體情緒相較於 A 主題第一次呈示當然是激動許多，然而事實上，主旋律僅有高胡獨奏一個人在演奏，指揮動作的處理要能保持一定的緊張感，但劃拍範圍仍要小心不能過大，避免將樂隊聲響凌駕在高胡獨奏之上。

笛組以及高音笙在此段，除了 47-50 小節休息之外，其他時間都演奏同樣的伴奏音型，先是二分音符加上一個三連音的八分音符長度，再連接五個三連音的八分音符的節奏型態，在每個第 3 拍的正拍位置可使用「彈上」運動來確保他們三連音進入時的整齊度。

整段音樂的情緒是激動但也仍然是凝重的，帶著一種掙扎地性情，第 48 及第 50 小節，柳琴、琵琶、揚琴所演奏與高胡獨奏對句的向上音型即表示出了這樣的情緒，在指揮上也要特別將它們強調，用左手將這個線條勾勒出來。

第 59 小節作為段落的最後一小節，情緒從激動到從容的一個轉折，第 2 拍開始的三拍長音有一種將情緒釋放的效果，因此在第一拍的點後運動將動作稍作停滯在棒子的第二落點，第 2 拍將棒子與手臂成一個平行角度向下作一個軟的敲擊，而後第 3-4 拍做出漸弱的圖示。

（四）第 60-92 小節

此段為第一樂章 B 主題的部分，主旋律由樂隊聲部來呈示，高胡獨奏則是演奏連續 16 分音符的分解和絃。B 主題的音樂情緒像是在輕描淡寫地述說一種傷感與期待，指揮棒法以較為積極的平均運動為基礎。

第 60-71 小節的第一次 B 主題是由柳琴、琵琶、大小鋼片琴奏出，這些樂器是屬於點狀樂器，而且作曲家也的確以點狀的織體來寫作這個段落，因此棒法在平均運動的基礎上要能善用手腕在需要的拍子上劃出清楚的點，強調出這些樂器所發出的點狀音響。

第 71-82 小節是 B 主題的第二次呈示，由中胡及大提琴演奏，主旋律由原本第一次呈示的點狀轉為線性，棒子要能行走得流暢一些，依據音樂線條的走向來改變圖示範圍的大小，此外也要多注意笛組與高音笙所演奏的附點 8 分音符加上一個 16 分音符的節奏型態，需要時在第 1 拍的點後運動稍作停滯，來確保他們發音點的整齊。

第 83-92 小節是第一樂章 B 主題與 A 主題再現之間的連接，處理上若稍做漸快，該注意

的重點與第 35-40 小節是相同的，第 89 小節轉 4/4 拍處，音樂得速度實際執行是快一倍，棒子要改為以「瞬間運動」為基礎，第 92 小節的漸慢位置再逐漸改打「弧線運動」，並要密切注意高胡獨奏在漸慢時的運弓速度，才能將漸慢與 A 主題再現的連接一氣呵成。

（五）第 93-122 小節

進入第一樂章 A 主題的再現部分，由樂團與主奏共同呈示 A 主題，是第一樂章的最高潮段落，以較劇烈的弧線運動為棒法基礎，該注意的重點同第 43-59 小節。

110 小節起進入第一樂章得尾奏部分，音樂回歸至寧靜哀戚的氣氛，棒法以較和緩的弧線運動為基礎，第 117 小節再現了序奏主題，不同於樂曲開頭，作曲家並未在序奏主題的音型上加註保持音（tenuto）的記號，因此在棒法上不需像樂曲開頭處有較多的停頓，以較和緩的弧線運動完成即可。

二、第二樂章「怒海風暴」

（一）第 1-22 小節

第二樂章的序奏部分，分為兩個序奏主題，第 1-14 小節為序奏第一主題的兩次呈示，如前文詮釋部分所提，音樂在色彩氣氛上的想像分為三個部分，大提琴與低音提琴所演奏的前 4 小節主題有著一種陰晴轉變的色彩變化，指揮的棒法在較和緩的的弧線運動中要能呈現一種拉扯的重力運行，好似將手臂放入一缸水中，移動中帶有一定力量的阻力，來表達出一種音色上的陰沉效果。

第 4 小節與第 11 小節，定音鼓與大軍鼓的演奏則像是隱約在烏雲中發光的閃電，雷聲隆隆，在給予這個聲響發音的指示前，手臂與棒子成平行狀態，在預備拍位置稍作停滯，下拍時的加速要做的多一些，棒尖不需有多餘的運動，讓鼓的發音得到「音比光慢」的遠方閃電印象。第 5-6 小節以及第 12-14 小節的中胡與二胡所演奏的顫音，形容著海面上吹起的一陣冷風，速度上要稍快一些，以帶有漸弱的「弧線運動」為基礎。

第 15-22 小節是序奏的第二主題，寧靜中帶著一種不安的氛圍，以較和緩的弧線運動為

基礎，但在指揮者的氣質上，要能呈現出一種忐忑的情緒。

（二）第 23-58 小節

此處為第二樂章的 A 段落，快板，速度標示為四分音符等於每分鐘 128 拍，棒法以乾淨的瞬間運動為基礎。

第 25-29 小節要注意樂隊在第 3 拍後半拍的重音，以左手在第 3 拍正拍位置做出一個明確的敲擊，將這重音強調出來，右手動作要盡量保持小而清楚的劃拍範圍，第 30 小節的漸強要能注意到定音鼓在聲響上的支撐，在手勢上給予明確的指示。

第 31-38 小節為四次相同的音型，在重音的位置以「敲擊運動」將樂隊的聲響引出，樂隊所演奏的音符要能短促有力，並要注意小軍鼓所帶出的漸強漸弱效果。

（三）第 59-90 小節

第二樂章的 B 段落，第 59-66 小節由於音樂的句法線條較為寬廣，可將每小節四拍轉換為每小節劃兩大拍，並注意每兩小節一次的漸強，在第 60 及第 62 小節根據主題的句法，可使用「先入法」來幫忙輔助 2-4 拍的漸強。

第 67 小節再回到每小節打四拍，在第 66 小節即要從大兩拍轉換回四拍的預備，在 3-4 拍就要開始打記譜的原拍，至第 70 小節前，樂隊的重音有時在正拍有時在後半拍，正拍的重音以「敲擊運動」為主，後半拍的重音則以有力的「瞬間運動」或者是「上撥」來表示。

第 71-90 小節為連接 B 段落與 A1 段落的部分，前 8 個小節每小節帶有一次的漸強，並在每個第 2 拍有重音突弱的指示，因此，每個第 1 拍做「彈上」或是稍作停滯的「上撥」來為第 2 拍重音作準備，第 2 拍的重音以「敲擊運動」進入點，點後運動則幾乎不做任何反彈來表示突弱的效果，第 3 拍作一個「弧線運動」的漸強指示，第 4 拍再以「敲擊運動」來表示樂譜記載的重音。

83-90 小節的力度是從弱奏（piano）至極弱奏（pianisisimo），以劃拍範圍極小的「瞬間運動」來表示，漸弱則可以劃拍位置的高低來做變化，另外要注意第 84 與第 86 小節打擊樂在第 2 與第 4 拍後半拍的節奏，以左手稍作提示，而第 87 及第 89 小節，笙組演奏的線條並

非斷奏，在這兩小節，可將極小的「瞬間運動」轉換為「較和緩的弧線運動」。

（四）第 91-124 小節

此段為第二樂章的 A1 段落，除了第 121-4 小節的過門與 A 段落不同外，其餘的部分指揮重點街與 A 段落相同，請參考前文第 23-58 小節的指揮法敘述。

第 121-124 小節，要注意低音笙、低音嗩吶、豎琴、大提琴、低音提琴所演奏的每小節一次全音符的重音，指揮手勢上要能夠注意到下拍之後音符長度的延續，右手可繼續以「瞬間運動」保持速度的穩定，左手則在每個第 1 拍的重音之後作延伸的動作來保持全音符長度及強度的延續。

（五）第 125-46 小節

此段進入第二樂章的 C 段落，音型動機相較於 A 段落為較長時值的音符，可以選擇每小節劃一個大的兩拍，以較易表示出重音的「敲擊運動」為基礎。

第 125 小節表情記號記載了突強後弱奏（sforzando-piano），第 1 拍給予明確的敲擊後，點後運動的反彈以及第 2 拍的敲擊都要保持極小的劃拍範圍，第 126 小節，中阮、揚琴、豎琴所演奏第 2-4 拍的重音，以左手給予他們明確的指示，第 127 小節，低音笙、大提琴、低音提琴所演奏的突強後弱奏再漸強，在第 1 拍較重的敲擊之後，點後極小的反彈，再立即用左手帶出漸強的音量，向上延伸至第 128 小節處，指示出大軍鼓所演奏的強奏漸弱，完成 C 主題的一組動作，而後第 129-136 小節再做兩組相同動作，不過要注意第 136 小節大軍鼓為漸強，手勢稍作變化。

第 137 與第 138 小節各有一個重音漸強，在大兩拍的打法中，第 1 拍作重音的敲擊，點後運動作極小的反彈，第 2 拍則將棒子向上延伸帶出漸強；第 139 小節為突弱，仍要注意大提琴與低音提琴所演奏的第 1 拍後半拍，此處並沒有重音，因此在前一小節的漸強之後，棒子在高處僅需做一個手腕的棒尖敲擊就能有很好的效果。

第 143 小節回到每小節四拍的劃法，以關注第 1 拍與第 3 拍的樂隊重音為主，並注意譜上所記載的漸弱漸強來改變劃拍區域的位置與大小。

（六）第 148-88 小節

同前文請參照 23-90 小節，第二樂章 A 段落與 B 段落的指揮重點敘述。

（七）第 189-210 小節

第 189-96 小節是一個 8 小節長度的漸強，棒法以「瞬間運動」為基礎，前 4 個小節要特別注意胡琴組與彈撥樂器，因為有較多的變化音，要小心齊奏時的音準關係，此外，漸強的起始點也不需過早，要能夠等待至最後三個小節再將音量往上提，為第 197 小節，整個樂章的音量最強處作準備。

第 197 小節，樂隊的大部分聲部演奏的是長音，可以選擇每小節劃大兩拍的打法，在指揮的氣質上要能撐住長音的強度，棒子的速度要能清楚地跟演奏 8 分音符的聲部在一起，第 199-209 小節，作曲家在配器法上的安排作了漸弱，要能將每個銜接進入的聲部做很好的音量連接，並在第 205 小節開始稍作漸慢，第 209 小節打回每小節四拍的劃法。

第 209-210 小節為整個快板的總結，音樂從不安的緊張氣氛趨於平靜，以「平均運動」的棒法來表達這種放鬆的情緒。

（八）第 211-24 小節

第二樂章的尾聲段落，音樂情緒是平和並充滿希望的，以「較和緩的弧線運動」為棒法的基礎，管鐘在此處是全曲唯一出現的段落，對於管鐘的聲響再指揮動作上要能特別予以關注。

尾聲段落的音符時值都是較長的，在棒法上要注意發音拍與延續音之間的差別，延續音要注意保持的效果，揮拍要以延伸動作為主，盡量不動手臂，將句法詮釋得完整，最後一音的漸弱也要注意絃樂組所能使用的弓長，在適當的時間輕收結束。

三、第三樂章「情繫南洋」

（一）第 1-36 小節

　　第三樂章的音樂情緒與前兩個樂章截然不同，第一樂章是躊躇、凝滯、苦悶的，第二樂章是忐忑不安的，而第三樂章則充滿了平和與希望。

　　第 1 小節速度標示為四分音符等於每分鐘 66 拍，要能保持音樂性的流暢，不宜過慢，指揮棒法以流暢的「較和緩的弧線運動」為揮拍基礎，下拍時要注意低音提琴撥奏的整齊，並清楚聽見豎琴的連續 8 分音符作為保持穩定速度的樂隊基礎。

　　第 5 小節起由高胡獨奏奏出了第三樂章的 A 主題，樂隊音量應該比第 1-4 小節再稍微退縮一些，指揮動作上要注意每一個與高胡獨奏所演奏的對句聲部。

　　第 21 小節起，音量標示上到中強（mezzo forte），與前一段的音量相較提高不少，但要注意作曲家在配器上本身就提高了一個層次，對音量的總體控管還是要注意與高胡獨奏之間的平衡。

　　由於此處，作曲家在和聲的編寫分配上，似乎沒有很考慮國樂團的音律限制，因此在實際操作上很容易發生不和諧的音響，我想在此論述國樂團在這樣的狀況下，指揮家應該具備的觀念。

　　國樂團就『調律』問題，基本可分為三組不同的樂器，一是可臨時隨意調整音高的樂器，如胡琴、笛子、嗩吶、三弦、定音鼓等；二是僅能臨時調高、不能調低的樂器，如柳琴、阮咸、琵琶、古箏等；三是無法臨時調整音高的樂器，如笙、揚琴、鍵盤打擊樂器等。這裡的「臨時」意指樂隊在一般的情況下，指該樂器在性能上，演奏員是否能對其感受到應有的音高對樂器做出立即的反應。

　　我們所熟知的律制包含十二平均律、純律、五度相生律等，然而，樂隊的音準概念是相對的，它並不是用數字化的律學所能一以概全的。演奏者在音樂進行中可能使用著各種不同的律，也有些音高的準確度是無法用任何律制來解釋，因此，音樂進行中的音準應是具有「音樂性」的而非數據化的，但是，我們必須注意到，這些具有「音樂性」的「律高」概念，在

國樂團的定律樂器上無法實現（因為它只有一種音高），但又對非定律樂器來說是非常自然的矛盾問題。

我們在此暫不花長篇討論「律學」的細節，但在樂曲進行中，我們常所碰到的幾個問題為：

一、有調性旋律的音傾向問題，如導音進入主音，由於傾向問題，其半音的寬度較平均律來的窄些，有調性旋律中的臨時升降記號，也有同樣的傾向，這時如果定律及非定律樂器齊奏一個旋律，音準問題立即浮現。

二、和聲音響中的大三度問題，演奏和絃時，人耳的音準概念傾向純律，因純律的基礎來自自然泛音，而自然泛音的大三度比平均律的大三度窄了許多（相差 14 音分，完全五度兩者僅差 2 音分），因此，定律與非定律樂器若同時演奏大三和絃的三音亦極容易出現問題。

這些音準問題，可經由指揮家要求將非定律樂器向定律樂器的音準靠攏來獲得紓解，或者在座位上可以安排這兩種樂器在容易互相聽見的範圍之內，由演奏家們自行靠攏，但這僅是退而求其次的方法，最根本的解決辦法，是作曲家們在配器上應避免這些問題的產生。

非第 21-8 小節的和聲配器寫作及重疊了定律樂器的笙組，可變式定律樂器的彈撥組，與定律樂器的絃樂組，為了得到和聲律高上的純淨、富共鳴的音響，建議將笙組與彈撥組所有的和絃三音刪除，僅由弦樂組來演奏。

（二）第 36-68 小節

進入第三樂章 B 主題的部分，第 36-44 小節樂隊的伴奏音型為連續的 8 分音符段奏，指揮棒法以點後運動稍作停滯的小範圍「較和緩的弧線運動」為揮拍的基礎，第 45 小節回到較長線條的伴奏音型，再以流暢的「弧線運動」作為揮拍基礎，指揮的左手要能適當的引出所有與高胡獨奏對句的副旋律聲部，第 53-68 小節該注意的重點與前段相同。

（三）第 70-105 小節

第 70-96 小節是 A 主題的再現部分，其指揮棒法所應注意的重點與第 5-35 小節是相同的，僅是第 70 小節起，若是速度處理要比前段稍慢的話，在起拍時就要注意指揮棒對樂隊

能有明顯慢下來的提示，速度的掌握在豎琴聲部，下拍時要能與豎琴得演奏員有很好的眼神溝通。

　　第 97 小節進入全樂曲的尾聲，與高胡獨奏之間，第 97-100 小節的速度掌控應在指揮者身上，第 101 小節則應配合高胡獨奏的呼吸下第 2 拍，最後 4 小節的漸強，力度的安排是由極弱（pianisisimo）至極強（fortisisimo），強弱的級距差了七級，因此指揮的漸強動作要能考慮到能運用的空間與時間的配合，利用向上與向兩側得空間將漸強的動作做得更有效率而不至於過大，最後一音可選擇長的延伸來結束全曲，讓結束的音響富有延展性。

關迺忠作曲《花木蘭》嗩吶協奏曲樂曲詮釋及解析

《花木蘭》嗩吶協奏曲的創作背景

一、作曲家簡介

　　作曲家關迺忠是兩岸四地最著名得作曲兼指揮家之一，1939 年出生於北京，父親關紫翔亦是當時出名的小提琴演奏家，良好的教育環境為關迺忠奠定扎實的音樂基礎。

　　1956 年進入中央音樂學院作曲系，1961 年畢業後進入東方歌舞團，擔任指揮與駐團作曲家，1979 年移居香港，1986 年出任香港中樂團第二任音樂總監，1990 年移居台灣高雄，出任高雄市國樂團指揮，1994 年移居加拿大，繼續其創作生涯，2006 年受聘至北京中國音樂學院，任華夏民族樂團指揮。

　　關迺忠的創作風格有著濃郁的土地情感，他對台灣的風土民情感受特別深刻，1985 年受實驗國樂團（現為台灣國樂團）所委約創作的《豐年祭》，當時即使他並未真正到過台灣的部落，而是憑他對「豐年祭」的想像而完成的一首全新創作，這首作品的傳播卻是無遠弗屆的，一度被認為是台灣作品的代表，其實，他早期的一部鉅作《拉薩行》的創作過程也是如此，雖然他當時從未親身去過西藏，但是他筆下流露出的音樂讓人對西藏的風景有著無限想像。他以台灣為題材所創作的作品還包括了有《台灣風情》、《台灣四季》、《山地印象》、《祈雨》、《墾丁三章》、《豐年祭第二號》、《高雄之戀》等等。

　　同時作為一個傑出的指揮家，關迺忠的指揮風格可以看出他對周遭事物的細微感觸以及對人生的熱愛，他總是能夠啟發樂團演奏家們對於演奏的熱情，親自聆聽他的音樂會總能從他的氣質感受到深刻且流暢的音樂詮釋，他也是一個絕對的性情中人，無論在排練或演出總是以啤酒來激發他全身每條神經對音樂的熱愛，他也不愛擺架子，始終與演奏家和學生們保

持著亦師亦友的良好互動關係，可說是獨豎一幟的「關式風格」。

　　關迺忠的主要作品包括交響樂四部、各種樂器之協奏曲二十首、大型樂隊作品十五首、舞劇三部、交響大合唱三部、中小型樂隊作品、古典及民間樂曲之改編曲、舞蹈音樂及電影音樂及歌曲等超過百首，早期作品多寫實和富民族風格，如《拉薩行》、《雲南風情》、《管弦絲竹知多少》等，而後則探索樂曲形式和樂隊色彩的變化，如《白石道人詞意組曲》、《山地印象》等，接著又轉向追求純音樂的表現，如大提琴協奏曲《路》、《第一二胡協奏曲》《第二交響樂》等。他指揮、作曲與編曲的唱片超過四十張。

　　近年的主要作品有小提琴協奏曲《北國情懷》、《第三交響樂》、《第四交響樂》、《大提琴小協奏曲》、交響樂畫《孔雀》、《第五鋼琴協奏曲》、雙打擊樂協奏曲《龍年新世紀》、管子協奏曲《逍遙遊》、為古琴及琴歌和樂隊的交響詩《琴詠春秋》、第二二胡協奏曲《追夢京華》、芭蕾舞劇《不死傳奇》、琵琶協奏曲《飛天》、《第三二胡協奏曲》、《第四二胡協奏曲》等。交響組曲《拉薩行》先後兩度獲得香港作曲和作詞家協會頒發的年度最廣泛演出古典樂曲獎，他的《月圓花燈夜》也獲得香港作曲和作詞家協會頒發的年度最廣泛演出古典樂曲獎。他的交響音畫《孔雀》獲選為《二十世紀華人音樂經典》。[14]

二、樂曲簡介

（一）樂曲解說

　　花木蘭的故事家喻戶曉，其文源自中國南北朝期間的敘事詩《木蘭辭》，作者不詳，其後歷經幾代文人潤飾，宋朝郭茂蒨所編的《樂府詩集》即有收錄，題為《木蘭詩》，《樂府詩集》收錄了許多反應風土民情的民歌，分有南歌（南朝民歌）與北歌（北朝民歌）兩大部份，《木蘭詩》與南朝民歌中的《孔雀東南飛》合稱長篇敘事詩雙壁。[15]

　　《木蘭辭》是華人世界中學校必讀的中文教材，除了文學之外，這個故事題材也以不同的方式搬上舞台，京劇、豫劇、彈詞等傳統戲曲都可見到，美國迪士尼（Disney）亦將這個

14　資料來源：https://www.youtube.com/watch?v=S5NyMSVka7k。
15　資料來源：http://baike.baidu.com/view/31737.htm。

中國故事製作成動畫片，使得花木蘭的故事在全球流傳，其辭文如下：

唧唧復唧唧，木蘭當戶織，不聞機杼聲，惟聞女歎息。
問女何所思？問女何所憶？女亦無所思，女亦無所憶。
昨夜見軍帖，可汗大點兵；軍書十二卷，卷卷有爺名。
阿爺無大兒，木蘭無長兄，願為市鞍馬，從此替爺征。
東市買駿馬，西市買鞍韉，南市買轡頭，北市買長鞭。
旦辭爺孃去，暮宿黃河邊，不聞爺孃喚女聲，但聞黃河流水聲濺濺。
旦辭黃河去，暮宿黑山頭，不聞爺孃喚女聲，但聞燕山胡騎聲啾啾。

萬里赴戎機，關山度若飛，
朔氣傳金柝，寒光照鐵衣。
將軍百戰死，壯士十年歸。
歸來見天子，天子坐明堂，策勳十二轉，賞賜百千強。
可汗問所欲，木蘭不用尚書郎，願借明駝千里足，送兒還故鄉。

爺孃聞女來，出郭相扶將；阿姊聞妹來，當戶理紅妝；
小弟聞姊來，磨刀霍霍向豬羊。
開我東閣門，坐我西閣床；脫我戰時袍，著我舊時裳；
當窗理雲鬢，對鏡帖花黃。出門看火伴，火伴皆驚惶：
同行十二年，不知木蘭是女郎。

雄兔腳撲朔，雌兔眼迷離，兩兔傍地走，安能辨我是雄雌？[16]

關迺忠的這部《花木蘭》嗩吶協奏曲是根據豫劇版本的「花木蘭」唱段編創而成，共分為「木蘭織布在草堂」、「敵情陣陣急人心」、「誰說女兒不如男」、「殺敵立功在邊關」、「歡慶勝利返家園」、「今日重穿女兒裝」等共六個段落，作曲家在作曲技法上將原唱段作了許多發展，整曲也顯露出濃厚的豫劇音樂風格。

豫劇也叫做「河南梆子」、「河南高調」、「河南謳」，是河南最大的戲曲劇種，不同流派的唱腔包含了有「祥符調」、「豫東調」、「豫西調」、「沙河調」、「高調」等等，

16 資料來源：http://xahlee.org/Periodic_dosage_dir/sanga_pemci/mulan_ballad.html

其中又以「豫東調」及「豫西調」最為突出，一個以徵調式為主，一個以宮調式為主，一個是「上五音」，一個是「下五音」，「豫東調」以高亢華麗稱著，而「豫西調」則擅長樸素哀怨，這與當地的語言有著密切的關係。[17]

關迺忠引用了豫劇「花木蘭」的幾個著名唱段，包含了有《這幾日老爹爹疾病好轉》、《爹娘且慢阻兒行》、《劉大哥講話理太偏》、《拜別爹娘離家園》、《花木蘭羞答答施禮拜上》，以及文武場的伴奏過門加以運用及發展，寫成了這部在嗩吶曲中難得一見的大型協奏曲，曲長約 24 分鐘，以同名「花木蘭」創作的國樂團作品尚有顧冠仁先生於 1980 年創作的《花木蘭》琵琶協奏曲，亦是國樂作品中的經典。

《花木蘭》嗩吶協奏曲是由高雄市國樂團於 1991 年委約創作，1992 年 5 月 11 日由該樂團嗩吶首席郭進財擔任嗩吶獨奏於台北中山堂首演。

（二）樂器編制

獨奏嗩吶

管樂器：笛、高音笙、中音笙、低音笙、中音嗩吶、低音管。

彈撥樂器：揚琴、柳琴、琵琶、中阮、古箏。

打擊樂器：定音鼓、小堂鼓、板鼓、排鼓、鈴鼓、梆子、拍板、木魚、小鈸、小鑼、京鑼、低音大鑼、雲鑼、大鈸、吊鈸、鋼片琴。

拉弦樂器：高胡、二胡、中胡、大提琴、低音提琴。

17　資料來源：http://big5.xinhuanet.com/gate/big5/www.ha.xinhuanet.com/yincang/2009-06/12/content_16789643.htm。

三、樂曲結構分析

　　《花木蘭》嗩吶協奏曲依照故事情節發展共分為六個段落，分別為「木蘭織布在草堂」、「敵情陣陣急人心」、「誰說女兒不如男」、「殺敵立功在邊關」、「歡慶勝利返家園」、「今日重穿女兒裝」，這六個段落名稱並不是按照豫劇《花木蘭》的唱段而定，而是作曲家根據故事情節的戲文而下的段落標題。

　　雖然作曲家在樂曲中大量引用了原豫劇《花木蘭》的唱段旋律，但為了樂曲發展的考量，唱段旋律出現的順序並非原豫劇《花木蘭》的順序。樂曲中，各唱段的出現順序分別為《這幾日老爹爹疾病好轉》、《爹娘且慢阻兒行》、《劉大哥講話理太偏》、《拜別爹娘離家園》、《花木蘭羞答答施禮拜上》，而在原戲中，《拜別爹娘離家園》唱段所出現的位置在《劉大哥講話理太偏》唱段的前面。

　　整部作品無論是唱段主題的引用與速度轉換都相當複雜多變，隱約看得出「呈示、發展、再現」的奏鳴曲式架構，不過樂曲是根據文學作品的故事發展而寫，依據情節的發展而使得形式較為自由，從西方曲式的角度來看，可以將這部作品理解為「協奏交響詩」，但中間不同的唱段主題多達五首，如能從戲曲音樂中的「曲牌聯套」（散慢中快），或是唐宋大曲曲式的「散序、歌、破」（起承轉合）來理解，其中「歌」是唐宋大曲的音樂主體，裡面包含有多少不同的曲調都可以，對於本曲曲式分析的邏輯思維更為合適。

（一）第一段「木蘭織布在草堂」

　　1-11 小節是樂曲的序奏，作曲家標明了 Maestoso Rubato（莊嚴的散板），F 徵調式，風格偏向高亢華麗的「豫東調」，為樂曲形式中的「散序」部分。

　　12-7 小節是進入第一唱段《這幾日老爹爹疾病好轉》的過門段落，樂隊所演奏的旋律即是來自豫劇原戲中的前奏部分，這段音樂在樂曲近尾聲的處（494 小節）應用成再現的素材，並由「散序」部分高亢的「豫東調」逐漸轉至溫柔委婉的「豫西調」，F 宮調式（參見譜例 2-4-1）。

譜例 2-4-1《花木蘭》嗩吶協奏曲第 12-7 小節過門旋律

　　18 小節進入第一唱段《這幾日老爹爹疾病好轉》，唱段的主題由獨奏嗩吶奏出，旋律的內容除了伴奏的托腔部分稍有不同，唱段的主旋律可說與豫劇《花木蘭》的原唱是幾乎完全一樣的，歌詞為：「這幾日老爹爹疾病好轉，舉家人才都把心事放寬，且偷閒來機房穿梭織布，但願得二爹娘長壽百年」。嗩吶所演奏的第一唱段主題與歌詞關係可見於譜例 2-4-2。

譜例 2-4-2《花木蘭》嗩吶協奏曲第 18-65 小節第一唱段主題與原歌詞

(括弧部分為樂隊的間奏)

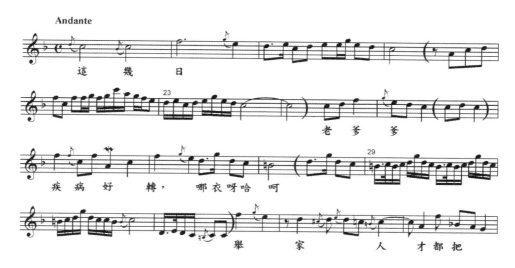

第 65-72 小節是第一段「木蘭織布在草堂」的收尾部分，作曲家運用了 13 小節的音型加以擴充作為收尾的音型動機（參見譜例 2-4-3），結束在穩定的 F 宮調式。

譜例 2-4-3《花木蘭》嗩吶協奏曲第 65 小節收尾段落音型動機分析

（二）第二段「敵情陣陣急人心」

第二段「敵情陣陣急人心」在速度上有較多的轉折，分別為慢板（第 73 小節）→快板（第 76 小節）→漸慢（第 130 小節）→行板（第 132 小節）→快板（第 143 小節）→漸慢（第 155 小節）→行板（第 157 小節）→快板（第 162 小節）。

前 3 個小節（第 73-75 小節）是段落的引子，運用了第一段尾聲音型的素材作為開頭，A 徵調式，76 小節進入作曲家所編寫的一段四聲部調性賦格，快板，相繼堆疊地複調織體描述出了作曲家對「敵情陣陣急人心」的故事情節想像。

第 106 小節，嗩吶奏出了由第一唱段《這幾日老爹爹疾病好轉》所發展出來的擴充變奏旋律（參見譜例 2-4-4），聲調高昂，A 徵調式。

譜例 2-4-4《花木蘭》嗩吶協奏曲第 106-114 小節第一唱段變奏音型動機分析

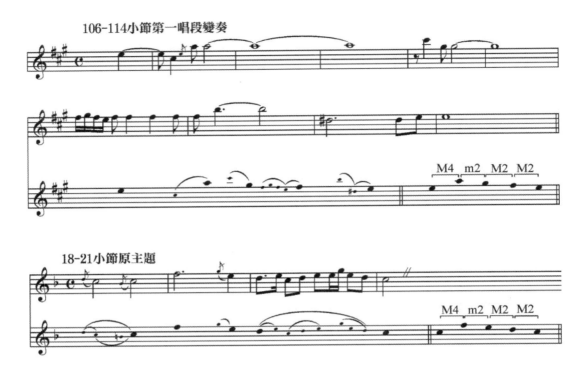

　　第 131 小節進入了獨奏嗩吶所演奏的第二唱段《爹娘且慢阻兒行》，原豫劇的唱詞為：
「爹娘且慢阻兒行，女兒言來聽分明，吳宮美人曾演陣，秦鳳女子善知兵，馮氏西羌威遠震；
荀娘年幼守危城，這巾幗英雄就留美名，兒願替，兒願替爹爹去從征」。第二唱段主題與歌
詞關係可見於譜例 2-5-5（參見譜例 2-4-5）。

譜例 2-4-5《花木蘭》嗩吶協奏曲第 132-61 小節第一唱段主題與原歌詞

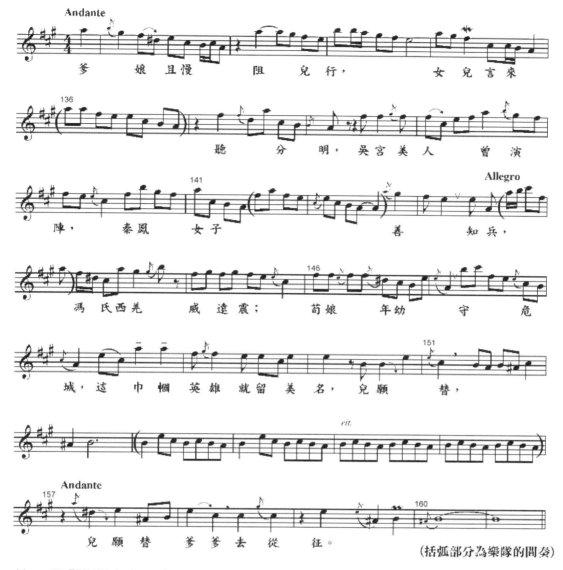

（括弧部分為樂隊的間奏）

（三）第三段「誰說女兒不如男」

　　第 169-174 小節為進入第三唱段的前奏，快板，D 徵調式，175 小節，獨奏嗩吶奏出了豫劇《花木蘭》裡最著名的唱段《劉大哥講話裡太偏》，D 宮調式。原劇的唱詞為：「劉大哥講話理太偏，誰說女子享清閒？男子打仗到邊關，女子紡織在家園，白天去種地，夜晚來紡棉，不分晝夜辛勤把活幹，將士們才能有這吃和穿，你要不相信哪，請往這身上看，咱們的鞋和襪，還有衣和衫，千針萬線可都是她們連哪，有許多女英雄，也把功勞建，為國殺敵是代代出英賢，這女子們哪一點不如兒男」。作曲家引用了原唱段的前 13 句，亦將這唱段的主題動機作為稍後樂曲發展的主要素材，第三唱段主題與歌詞關係可見於譜例 2-4-6（參見譜例 2-4-6）。

譜例 2-4-6《花木蘭》嗩吶協奏曲第 175-206 小節第三唱段主題與原歌詞

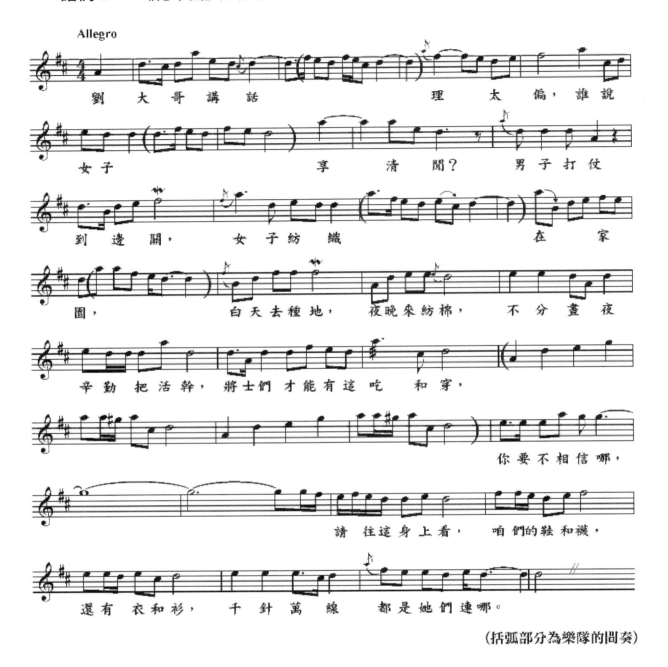

（括弧部分為樂隊的間奏）

第 207-20 小節是第三唱段《劉大哥講話裡太偏》的收尾段落，第 221-236 小節作曲家編寫了一個附加的行板段落，作為第三段「誰說女兒不如男」與第四段「殺敵立功在邊關」，兩個快板間銜接上的緩衝部分。

（四）第四段「殺敵立功在邊關」

第 237-252 小節，編寫了全曲中的第二個四聲部賦格段落，再次以複調的織體描寫了戰場的情景，賦格的主題來自於第三唱段《劉大哥講話理太偏》第一句的音型變奏發展而來，稱做第三唱段第一變奏，此外，第 259-270 小節的發展段落亦是來自這個主題動機（參見譜例 2-4-7），稱作第三唱段第二變奏。

譜例 2-4-7《花木蘭》嗩吶協奏曲第四段「殺敵立功在邊關」音型動機對照分析

第 271-317 小節是一個龐大的連接段落，以展現獨奏嗩吶的炫技為重點，第 318 小節進入樂曲的第四唱段《拜別爹娘離家園》，原豫劇的戲文如下：「拜別爹娘離家園，爹娘的言語我記心間，揮長鞭催戰馬追風掣電，為殺敵改男裝趕赴陣前，要學那大丈夫英雄好漢，但願得此一去不露紅顏，提繮催馬往前趕，馬戀水草不肯向前」。

作曲家對此唱段的引用僅使用了第 2-4 句「爹娘的言語我記心間，揮長鞭催戰馬追風掣電，為殺敵改男裝趕赴陣前」，獨奏嗩吶主題與歌詞關係可見於譜例 2-4-8（參見譜例 2-4-8）。

譜例 2-4-8《花木蘭》嗩吶協奏曲 318-27 小節第四唱段主題與原歌詞

慢起　　　　　　　　　　　　快板

爹　　娘 的 言語　　　　　　我 記 心 間，揮長

鞭　　　　　　催戰 馬 追風 掣 電，

（括弧部分為樂隊的間奏）

　　　第 327-355 小節再度進入連接段落，第 356-367 小節由獨奏嗩吶奏出了第三唱段第三變奏，音型動機由第三唱段《劉大哥講話裡太偏》的第一句擴充而來，第 368 小節再進入一個連接段落，以展現嗩吶「吞氣」的技巧為重點。

（五）第五段「歡慶勝利返家園」

　　　作曲家再度使用了第三唱段《劉大哥講話理太偏》的第一句音型動機擴充作為此段「歡慶勝利返家園」的開頭，第 407-441 小節完整再現了第三唱段《劉大哥講話裡太偏》的第 181-215 小節，兩者長度皆為 34 個小節，第 442-427 小節則延伸了前方的伴奏音型做為第五段快板的收尾。

　　　第 448-455 小節，是第五段「歡慶勝利返家園」與第六段「今日重穿女兒裝」的連結部分，音樂的氣氛急轉直下，以安靜的慢板呈現，並作為調式轉換的功能，由 D 宮調式轉至 F 宮調式。

（六）第六段「今日重穿女兒裝」

　　　第六段「今日重穿女兒裝」，作曲家引用了原豫劇唱段《花木蘭羞答答施禮拜上》的前段旋律，再搭配另一唱段《用巧計哄元帥出帳去了》的部分旋律組合而成，其中《花木蘭羞答答施禮拜上》用到的唱詞部分為「花木蘭羞答答施禮拜上，尊一聲賀元帥細聽端詳，陣前的花木棣就是末將，我原名叫花木蘭是個女郎」等前四句，《用巧計哄元帥出帳去了》的唱詞則引用了「爹問問女，女問問娘，舉家人歡歡樂樂會草堂。開我的東閣門，坐我的西閣床，脫我戰時袍，着我舊時裳，當窗理雲鬢，對鏡貼花黃，勤紡勤織我孝敬二爹娘，花將軍又變成了花家的女郎」的部分唱詞旋律段落，獨奏嗩吶主題與歌詞關係可見於譜例 2-4-9（參見譜例 2-4-9）。

譜例 2-4-9《花木蘭》嗩吶協奏曲 456-93 小節第五唱段主題與原歌詞

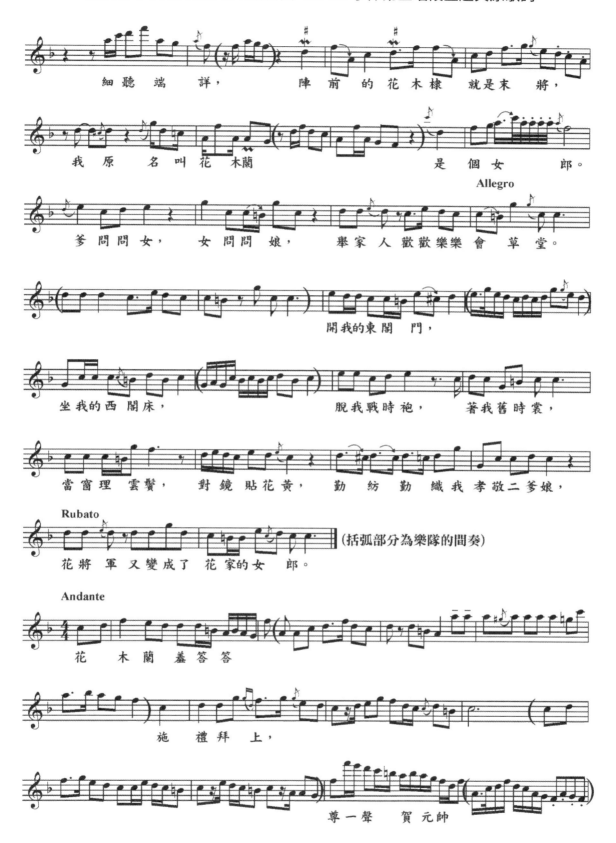

(歌詞由上而下)

細聽端詳，　　陣前的花木棣就是末將，

我原名叫花木蘭　　　　是個女郎。

Allegro

爹問問女，　女問問娘，　舉家人歡歡樂樂會草堂。

開我的東閣門，

坐我的西閣床，　　　脫我戰時袍，　著我舊時裳，

當窗理雲鬢，　對鏡貼花黃，　勤紡勤織我孝敬二爹娘，

Rubato

花將軍又變成了花家的女郎。　　（括弧部分為樂隊的間奏）

Andante

花木蘭羞答答

施禮拜上，

尊一聲　賀元帥

第 494-500 小節再現了第 12-17 小節的過門主題，第 501 小節進入全曲的尾聲，在唐宋大曲讀曲式結構中稱為「破」。這是一段激動的結尾，作曲家再度運用了第三唱段《劉大哥講話理太偏》的第一句音型的發展與擴充作為整個最為整個尾聲段落的動機，以宏偉的交響式音響結束全曲。

《花木蘭》嗩吶協奏曲全曲的音樂結構詳見表 2-4-1。

表 2-4-1 《花木蘭》嗩吶協奏曲樂曲結構

結構	大段落	小節	調門 / 調式	小段落名稱	長度（小節）
散序		1	F 徵	序奏	11
		12		過門	6
歌	木蘭織布在草堂	18	F 宮	第一唱段《這幾日老爹爹疾病好轉》	47
		65		收尾	8
	敵情陣陣急人心	73	A 徵	引子	3
		76		第一賦格段	30
		106		第一唱段變奏	25
		131		第二唱段《爹娘且慢阻兒行》	31
		162		過門	7
	誰說女兒不如男	169	D 宮		6
		175		第三唱段《劉大哥講話理太偏》	32
		207		收尾	14
		221	不穩定	附加段落	16
	殺敵立功再邊關	237	D 宮	第三唱段第一變奏（第二賦格段）	22
		259	不穩定	第三唱段第二變奏	12
		271		連接段	47
		318	D 徵	第四唱段《拜別爹娘離家園》	9
		327	D 羽	連接段	29

結構	大段落	小節	調門 / 調式	小段落名稱	長度（小節）
		356	D 徵	第三唱段第三變奏	12
		368	不穩定	連接段	17
	歡慶勝利返家園	385	D 宮	第三唱段第四變奏	22
		407		第三唱段 《劉大哥講話理太偏》 的部分再現	41
		448	轉調	連接段	8
	今日重穿女兒裝	456	F 宮	第五唱段 《花木蘭羞答答施禮拜上》	38
		494		過門（13-7 小節的再現）	7
破		501		尾聲	31

《花木蘭》嗩吶協奏曲的樂隊處理及音樂詮釋

　　《花木蘭》嗩吶協奏曲有著明確的標題與故事，在詮釋上就要多能從對於故事主角的內心想像出發，它兼具了女性的溫婉、剛毅，人民的愛國情操，以及傳統文化的盡孝之道等等。

　　作曲家雖然是根據豫劇原作《花木蘭》裡面的音樂唱段譜寫成這首嗩吶協奏曲，但由於戲曲與國樂團兩種藝術形式的表現是截然不同的，雖然對於音樂風格的掌握要多能參考原戲的音樂表達，但畢竟「唱戲」與「演奏」所經由的媒介傳達給聽者的感受很是不同，「唱戲」包含了舞台的佈景、服裝，演唱者的身段、表情，以及明確的戲文唱詞等，而「演奏」則僅以聲音呈現，所注重在其音樂層次、色彩變化、風格掌握、演奏技巧等等，若說要全然按照原唱腔的表情、速度來詮釋並非明智之舉。從聽者的角度出發，應該要從原本「看戲」的概念轉化為音樂內容所能表達的具體情感，從音樂中聽見「花木蘭」這個多變的角色所能帶給我們的人生啟示。

一、第一段「木蘭織布在草堂」

　　「戲曲風格」的樂隊演奏，最需要注意的是速度掌握、風格音的處理，以及句法輕重的千變萬化，它並沒有一定的法則，如同傳統的「曲牌」，可經由世世代代的傳唱而發展出表達各種不同情緒的樣貌，詮釋者必須經過一種「多聽多唱」的心理內化過程來去抓住「戲曲風格」的精神。

　　樂曲的開頭，作曲家標示了「莊嚴地散板」（Maestoso Rubato），即給了「花木蘭」這個角色很大的詮釋空間，第 1-2 小節的情緒是剛毅地，第 3-5 小節是躊躇地，第 6-9 小節是前進地，而第 10-11 小節是無畏地，根據這樣的情緒想像，在速度與力度上要能做出多變的處理。

第 2 小節梆子的輪奏可處理為慢起漸快，第 2-3 小節中間的氣口要能全然止住，像是傳統音樂語法裡的「煞」，製造出一種「此時無聲勝有聲」的音樂張力空間。第 3 小節進入的速度不須太慢，延續前方「剛毅地」情緒，但在 3-4 拍馬上漸慢，創造出一種「卻步」的躊躇效果，而第 4 小節的立即弱奏，顯現出「花木蘭」身為女兒郎的溫婉形象，第 4 小節第 3 拍至第 5 小節第 3 拍可稍作漸快，並在第 5 小節第 4 拍做漸慢及重音的收尾，表達出戲文中「可惜我曾學就渾身武藝，不能夠分親憂為國效力」的矛盾情感。

第 6-9 小節樂譜標示了漸快與漸強，第 10 小節又回到大約與開頭 1-2 小節的速度，因此第 9 小節與第 10 小節間的連接可稍作停留，第 10-11 小節的還原 B 音至 C 音的滑音可說是河南音樂風格特有的終止式，可將第 10 小節第 4 拍後半拍的 C 音與第 11 小節的 C 長音靠攏一些，在音樂的表達上更能有一種堅定感。

第 12 小節進入第一唱段《這幾日老爹爹疾病好轉》的前奏部分，由於是一個新的句子，因此可以處理為慢起漸快，並將前三個音明確的斷開，這樣的風格性處理是戲曲音樂的常態，大約最晚在第 4 拍後半拍要進入穩定的速度，而此段所謂的「穩定速度」到底是多快亦是見仁見智的，建議參考原豫劇《花木蘭》當中的這個前奏段落，將速度提至四分音符等於 76 左右，可與前方的散板與接下來的第一唱段在速度層次上做一個明確的對比。

整個「散序」也要注意作曲家使用了板胡做為營造風格的特色樂器，如同戲曲樂隊裡的領奏者，它的用弓與滑音皆可突出於樂隊之上自由演奏，產生「支聲複調」的傳統戲曲音樂織體效果，要注意的是，不能要求其餘的胡琴聲部做同樣的自由演奏，會使樂隊聲響顯得雜亂。

整個第 1-16 小節的「散序」，在速度、力度、語法的音樂詮釋詳見譜例 2-4-10（參見譜例 2-4-10）。

譜例 2-4-10《花木蘭》嗩吶協奏曲 1-16 小節散序的音樂詮釋

　　第 17 小節進入第一唱段《這幾日老爹爹疾病好轉》，樂隊與獨奏嗩吶之間的關係是一種「唱與伴奏」的呼應。

　　傳統戲曲的樂隊伴奏手法，自明、清以來總結出了「托、包、襯、墊」的四字口訣，「托」指「托腔」，指的是與唱者同時發聲的伴奏方式，也可以理解為「跟腔」，要注意的是與唱者之間情緒的緊密結合與主從關係。「包」指「包腔」，指的是橫向性的伴奏，將唱詞用前奏、過門、尾奏把它包起來，可讓唱者在演唱過程中稍作休息，由於不和演唱者同時發聲，可依據情緒的需要在音樂上做起伏。「襯」指「襯腔」，即是所謂的「加花變奏」，而「墊」指的是聲腔中腔節的小空檔，主要是做為補空和銜接的作用，使腔節之間可以流暢的串在一起。

　　由於《花木蘭》嗩吶協奏曲是為器樂寫作的現代民族管絃樂曲，樂隊與獨奏嗩吶之間的關係以「包腔」與「墊腔」為主，較少出現「托腔」與「襯腔」的織體寫作手法，樂隊在獨奏嗩吶演奏時，音量要能退後，而在「包腔」與「墊腔」的過門句視需要將音量放出來，舉例來說，第 22-23 小節的樂隊過門即是屬於「包腔」，第 25 小節第 3-4 拍的樂對應答句即是屬於「墊腔」，這樣的詮釋方式也應用再貫穿全曲的各唱段中。

指揮的落棒與起棒
理論的、藝術的、效率的

156

就速度而言，第一唱段《這幾日老爹爹疾病好轉》講究的是「花木蘭」在女性面的溫婉特質，雖然作曲家標示了「行板」的速度，但在詮釋上可將速度放慢一些，起頭的速度約在四分音符等於每分鐘 56 拍左右，再根據音樂的氣氛漸漸做一點提速，亦然是傳統音樂常用的速度變化法則。

第 65 小節進入第一段「木蘭織布在草堂」的收尾部分，，此處作曲家並沒有任何速度變化的標示，然而花木蘭是否能代父從軍的躊躇情緒，在這幾個小節中可以做出極富想像的情感演繹，將第 67 小節稍作漸慢，第 68 小節回原速再漸慢，第 69 小節回原速，第 70-71 小節再漸慢，呼應著唱詞中「我去上陣怕爹爹他不肯應許，父年邁又怎能前去抗敵」花木蘭欲言又止的心境（參見譜例 2-4-11）。

譜例 2-4-11《花木蘭》嗩吶協奏曲 65-72 小節速度詮釋

二、第二段「敵情陣陣急人心」

第二段「敵情陣陣急人心」描述著花木蘭如何下定決心代父從軍的故事情節，段落的結構可分為兩個主要的部份，一是作曲家所編寫的賦格段與第一唱段的變奏，刻劃出戰事前線所傳來的軍情，對於花木蘭父親的徵召已是勢在必行，花木蘭對年邁多病的父親焦慮擔心不已。第二部分則是第二唱段《爹娘且慢阻兒行》，音樂形容著花木蘭如何說服父母，歷史中有多少巾幗英雄，以及她願代父從軍的堅定心緒，在速度上根據情節的發展而有較快速的變化。

演奏上，第 76-105 小節的第一賦格段落要特別注意弦樂器與管樂器所演奏的音長問題，由於音樂形容的是「戰情」，在句法上應是以短促、有力、鏗鏘作為詮釋的基礎，因此時值短於 8 分音符（含）的所有音符演奏都應該是斷奏的，弦樂可用「頓弓」的演奏法來達成這

樣的效果（參見譜例 2-4-12）。此外，賦格樂段對於樂隊的考驗，在於各聲部間所有的小音符是否能夠整齊的對在一起，演奏員對於較長時值的音符要能確實算滿，才能夠發出乾淨的複調織體音響。

譜例 2-4-12《花木蘭》嗩吶協奏曲 76-81 小節演奏詮釋

第 132 小節進入第二唱段《爹娘且慢阻兒行》，樂隊的伴奏仍是以「包腔」及「墊腔」的寫作手法為主，原豫劇《花木蘭》在這個唱段並沒有太大的速度變化，反而是作曲家在原曲調的架構及戲文的故事情節基礎上，做了不少速度變化的詮釋，演奏上要特別注意這些豐富的速度變化，並與獨奏嗩吶互相襯托，緊密的結合在一起。

三、第三段「誰說女兒不如男」

第三段「誰說女兒不如男」來自於原豫劇《花木蘭》唱段《劉大哥講話理太偏》的原旋律，板式屬於豫劇的「二八板」。

豫劇的唱腔分為「慢板」、「二八板」、「流水板」、「散板」四大板式，這當中，「二八板」是表現力最豐富的一個板式，它的旋律擴展或收縮的自由度極高，能夠給表演者很大的即興創作空間，因此每部戲使用「二八板」的機率很高，而有了「沒二八不成戲」的說法。

「二八板」最早是因為由兩個「八板」（八小節）組成一個樂段，循環反覆使用，所以

稱做「二八板」，後來經過各種藝術性的加工，衍生出了「慢二八板」、「中二八板」、「二八連板」、「快二八板」、「緊二八板」、「緊打慢唱」等板式。隨著表現內容的不斷豐富，現今的二八板結合了「豫東調」及「豫西調」兩大流派的唱法，可構成上百句的大唱段，它主要用於敘事，根據劇情需要，能表現明快、爽朗、喜悅，也能表現急切、緊張、激憤、悲痛的情景。[18]

《劉大哥講話理太偏》屬豫東調武生腔的「中二八板」，唱段中亦有一句追一句，不穿插伴奏的「二八連板」，它易學易記，在豫劇流傳的地區，幾乎大家都能朗朗上口，亦作為《花木蘭》嗩吶協奏曲的主要發展動機。

劇情在這一段的表現是鏗鏘、有精神的，為女子對國家貢獻呈示的振振有詞，音樂的處理也要根據這樣的原則，以短促有力的語法為基礎來表現，樂隊在與獨奏嗩吶中，伴奏的「包腔」與「墊腔」部分都要能夠突顯出來，多注意節奏應有的重音來達到鏗鏘、有精神的音樂效果。

第 207 小節進入第三唱段《劉大哥講話理太偏》的收尾部分，僅有樂隊演奏，在音量的變化表現上，作曲家雖未在樂譜上做明確的指示，但因為其節奏音型的重複性頗高，可根據音高的方向做出一些力度的變化，在第 207-210 小節稍作漸弱，第 211-212 小節及第 213-214 小節各做一個漸強來輔助音樂的行進感。

第 221-236 小節，由於這個段落有一個明確的新主題，作曲技法上與其他唱段主題沒有明顯的直接關係，也並非作為轉調功能的連接段，所以稱做附加段落，這個附加段落，獨奏嗩吶與樂隊也是使用了你一句、我一句的「包腔」、「墊腔」的伴奏寫作手法，多注意主奏與樂隊之間的音量平衡關係即可。

四、第四段「殺敵立功在邊關」

第四段「殺敵立功在邊關」是作曲家以音樂角度考量，以作曲技法的發展手段為基礎所寫成的一個段落，它的音樂氣氛描寫的是花木蘭以男性形像在戰場殺敵的驍勇英姿，段落中

18 資料來源：http://www.chinaculture.org/gb/cn_whyc/2006-11/21/content_89485_3.htm。

雖然引用了《拜別爹娘離家園》的豫劇唱段，從故事情節發展的角度來說似乎順序不符，但也說明了作曲家在創作時以音樂為出發的大面向基礎思考。

第 237 小節開始的第三唱段第一變奏亦是由賦格手法寫作的一個段落，與第二段「敵情陣陣急人心」的賦格段落相同，音樂形容的是「戰情」，在句法上應是以短促、有力、鏗鏘作為詮釋的基礎，時值短於 8 分音符（含）的所有音符演奏都應該斷奏。此外，第 259 小節開始的第三唱段第二變奏與第 271 小節開始的連接段也是以相同的處理方法為原則。

第 318A 小節所起始的第四唱段《拜別爹娘離家園》，慢起漸快的起速襯托著激昂的情緒，樂隊在四個音的「起首」之後立即接進唱段，這樣的風格，因為鏗鏘有力，如同有昂首挺胸，迎風站立之感，所以在豫劇的開唱鑼鼓中又稱作「迎風」，適當的描述了花木蘭在沙場征戰的雄偉形像，因此，這個慢起漸快要將樂隊的前四個音斷開演奏，以符合表達鏗鏘情緒的音樂語法。

第 368 小節開始的連接段，是第四段「殺敵立功在邊關」整個段落中對戰爭場景最為「寫實」的段落，它如同傳統琵琶武套曲《十面埋伏》在「雞鳴山小戰」與「九里山大戰」兩個段落以琵琶的「絞絃」技巧所刻劃出戰爭中刀光劍影的效果，作曲家利用了雙鈸與低音大鑼的參差演奏營造出了這樣的景象。獨奏嗩吶自第 370 小節起，長達 15 小節的單一長音展示了「吞氣」的技巧，樂隊的處理，自第 371 小節開始，速度可與前段相較稍慢一些，一方面能讓獨奏嗩吶的「吞氣」技巧有更多的發揮，一方面也能將這「寫實」的場景段落與前段稍作區隔，為聽者留下更深的印象。

五、第五段「歡慶勝利返家園」

第五段「歡慶勝利返家園」亦是作曲家從故事的角度出發，以作曲技法的編寫所烘托出音樂氣氛的場景段落，樂譜標明了「莊嚴地」（maestoso）形容了花木蘭以將軍之姿，打勝仗返鄉的光采情景。第 386-390 小節及第 392-397 小節樂隊的演奏像是鑼鼓喧天的歡迎場景，因此速度上要與花木蘭的的將軍形像做出不同的處理，第 385 小節是莊嚴的慢板，第 386 小節則轉為鑼鼓喧天的快板，第 391 小節再回到莊嚴的慢板，第 393 小節又是鑼鼓喧天的快板（參見譜例 2-4-13）。此外，樂隊的低音聲部，在第 388-389 小節及第 395-396 小節可處理為由弱漸強，營造出花木蘭返鄉，由遠至近的行進效果。

譜例 2-4-13《花木蘭》嗩吶協奏曲 385-97 小節演奏速度詮釋

第 407-447 小節起是第三唱段《劉大哥講話理太偏》的部分再現，詮釋的重點與第 181-215 小節相同。

第 448 小節進入一個慢速的連接段，作為花木蘭以將軍之姿退下軍袍，重穿女兒裝的情緒轉折，樂隊的演奏要能立即從前段高昂的情緒，霎時轉至溫婉的女性形象，要多能以包容的音色來演奏。

六、第六段「今日重穿女兒裝」

第六段「今日重穿女兒裝」引用了原豫劇唱段《花木蘭羞答答施禮拜上》的旋律，樂隊伴奏與獨奏嗩吶的關係又以「包腔」及「墊腔」的戲曲風格呈現，音樂的詮釋處理原則與全曲中其它唱段是相同的，根據獨奏嗩吶所表現出的情緒加以延伸，烘托出花木蘭重為女兒身的孝順形像。

第 494-500 小節，音樂再度回到了「莊嚴地」慢板，這個段落雖與樂曲開頭處第 12-17 小節是相同的旋律，但在情緒上，第 494 小節是偏向寬廣、大器的，不像第 12 小節是慢起漸快的催促效果，因此以穩定的慢板速度，連奏的句法為主的演奏詮釋。

第 501 小節進入全曲的尾聲，作曲家並未標明速度，僅在段落開始處註明 coda（尾奏）一字，根據寫作的音型來看，第 501 小節處理為快板，第 517A 小節處理為莊嚴的廣板，第 521-24 小節的相同音型可稍作漸快，第 525 小節回到莊嚴的廣板，第 527 小節稍作延長，第 528 小節為快板，第 531 小節漸慢，第 532 小節全曲的最後一音延長強收結束（參見譜例 2-4-14）。

譜例 2-4-14《花木蘭》嗩吶協奏曲 501-32 小節演奏速度詮釋

《花木蘭》嗩吶協奏曲指揮技法分析

　　《花木蘭》嗩吶協奏曲是根據豫劇的同名劇《花木蘭》的唱段旋律，再經由作曲家本身對故事的詮釋想像編寫創作，作品本身含有濃厚的傳統戲曲風格，速度、句法有著快速的對比變化，因此在指揮技巧的詮釋上也相對複雜，不同於本詮釋報告的其它樂曲，對於指揮技巧的論述能以大片的段落出發，而《花木蘭》嗩吶協奏曲在指揮技巧上變化的快速與繁複程度，則相對的需要較為詳細的描述，為了能夠細節式的闡述戲曲風格音樂的指揮技巧，許多段落的討論或許會略顯瑣碎。

一、第一段「木蘭織布在草堂」

（一）第 1-17 小節

　　樂曲的開頭標示著「莊嚴的散板」，情緒是堅定的，第 1 小節第 1 拍在弦樂聲部標示著重音後突弱，預備拍要起的肯定，第 1 拍做一尖銳的「敲擊運動」，進點之後做極小的反彈來表示種音突弱的效果，第 2 拍可選擇靜止不動，或用手指將棒尖輕輕向左移動，第 3 拍則須做出帶有速度預示及漸強表示的「較劇烈的弧線運動」為第 4 拍低音聲部的兩個 8 分音符做準備，第 4 拍再做一個與第 3 拍同樣時值的較劇烈弧線運動。

　　第 2 小節有著亮相、打開的效果，第 1 拍的速度延伸自第 1 小節的 3-4 拍，而整個小節的長度取決於梆子漸快的速度，因此第一拍下棒之後，點後運動稍做反彈，再以左手表示出梆子漸快的速度，第 2 與第 3 小節的小節線上標註了延長號，第 2 小節的長音在適當的時間以左手乾淨的收去。

　　第 3 小節必須重起一個堅定的預備拍，第 1-2 拍做加速減速明顯的「較劇烈的弧線運動」，第 3-4 拍稍做漸慢及漸弱，在第 3 拍打不帶點後運動的分拍，第 4 拍則打帶有點後運動的分拍來表示漸慢的時間，並在第 4 拍後半拍，棒尖的第二落點稍做停滯，為第 4 小節第 1 拍的休止做預備。

第 4 小節樂隊發音的時間從第 2 拍開始，因此第 1 拍做不帶點前運動的「彈上運動」來引出第 2 拍的音符，也由於是弱奏開始，彈上的速度要明確但運動範圍不須過大，第 2 拍開始做小幅度的「較和緩弧線運動」，接著以劃拍區域的逐漸延伸表示出第 3-4 拍以及第 5 小節第 1-3 拍音量上的漸強，第 5 小節第 4 拍再打分拍表示出漸慢以及胡琴組準確的共同滑音時間。

第 5 與第 6 小節中間有一個氣口稍做停留，因此第 6 小節的預備拍是要重新起拍的，第 6-9 小節是短促音型帶有漸強的慢起漸快，以帶有手腕輔助的「敲擊運動」開始，隨著漸快逐漸變成不帶點前點後運動的「瞬間運動」打法來表示。第 9 小節第 4 拍是漸快漸強的最後一音，而第 10 小節又回到慢速，故在第 9 小節第 4 拍的點後運動提氣，稍做延長，再以肯定的敲擊打出第 10 小節的強奏長音。

第 10 小節的前 3 拍長音，指揮者要能保持住內心的速度，而後再第 3 拍做「彈上運動」為第 4 拍的發音做預示，第 4 拍的兩個 8 分音符的滑音時間在速度上又是屬於「散」的，在下拍之後，棒尖的第二落點在指揮者希望的時間向上打出一個小的分拍來統一樂隊滑音的時間，第 11 小節與第 12 小節中間又有一個氣口，第 11 小節在適當的長度之後，肯定的以左手將樂隊的長音收掉。

第 12 小節又是慢起漸快，前三個音的聲響是斷開的，因此音符的時值實際上是指揮者表示出的 8 分音符長度，第 1 與第 2 拍打分拍，在需求的後半拍時間用「上撥」來表示該斷開的音符時值，第 3 拍打不帶點後運動的分拍來穩定 16 分音符的速度，第 4 拍起進入需求的穩定速度。

第 13-15 小節，以帶有明確加速減速的「較劇烈的弧線運動」做為棒法的基礎，音樂保持在穩定的速度，16 小節處理為漸慢，胡琴組的主旋律可在第 1 拍的兩個音之間稍做斷開，從第 1 拍起即打不帶點後運動的分拍，第 3-4 拍則打帶有點後運動的分拍，以分拍點後運動的幅度表示出漸慢的速度。

第 17 小節，雖然作曲家標示了「行板」的速度，但實際的演奏速度必須是第 18 小節，嗩吶獨奏者所希望的速度，這是指揮與獨奏者之間必須事先溝通的，若是嗩吶獨奏希望較快的速度，17 小節打 4 拍即可，若是希望較慢，低於四分音符等於 60 的速度，則須打每小節 8 下的分拍來穩定樂隊的速度。

（二）第 18-64 小節

進入樂曲的第一唱段《這幾日老爹爹疾病好轉》，如同前文詮釋段落所述，獨奏嗩吶與樂隊之間是是一種「唱與伴奏」呼應的戲曲音樂風格，指揮者對於整個唱段，樂隊伴奏句型的引入引出要能把持住這詮釋的原則。

第 18 小節延續前方漸慢下來的速度打每小節 8 下的分拍，為了不影響音樂的流動，分拍的技巧以手腕進行，而手臂的動作看起來仍是一個大的 4 拍。

第 21 小節將分拍的劃拍區域漸漸延伸帶出漸強，音樂的速度也可漸漸往前走一些才不會產生凝滯感，從第 4 拍起改打合拍帶出樂隊的應答句，第 22 小節做較大劃拍幅度的「弧線運動」，若是速度感覺不易掌握，可在每拍棒尖的第二落點劃一個極小的分拍來控制樂隊，第 23 小節第 3-4 拍彈撥樂器的對句以左手帶出。

第 24 小節樂隊再回到弱奏，可以稍帶有加速減速的「平均運動」做為劃拍基礎，第 25 小節第 3-4 四拍，樂隊所演奏的「墊腔」在音量上樂能稍突出一些，而這些音符的演奏是斷開的，因此在第 3 拍劃分拍來表示斷開的語法。

第 28 小節起又是樂隊的應答句，再以「較劇烈的弧線運動」帶出樂隊漸強的音量，第 29 小節要能表現出彈撥樂與笛子聲部互相應答的樂趣，他們所演奏的音長是短促的，每拍都以極小的劃拍區域，在點後運動稍作停滯來表示，第 29 小節回到劃拍幅度較大的弧線運動。

第 31 小節第 3 拍再進入獨奏嗩吶的旋律，樂隊的音量弱奏，棒法再回到小範圍的「較和緩的弧線運動」，第 35 小節第 4 拍要注意引入定音鼓並稍作漸強，第 36 小節起再一句樂隊伴奏的「包腔」，音量提升至強奏，第 36 及第 38 小節的第 3 拍可將兩個音符演奏的斷開一些，以不帶點後的分拍來突顯這個語法，第 38 小節第 2 拍以「彈上」來達到分句的效果，其餘拍數以大幅度的「較劇烈的弧線運動」來表示第 36-39 小節的樂隊強奏。

第 40 小節第 3 拍帶起，彈撥樂與中低音聲部的對句可處理為兩次的一中強、一弱奏的音量變化，但這兩個小節的音樂是較為靜止的，不須過大的揮拍動作，音量的表示可以劃拍區域的高低來做區隔，第 42 小節第 2 拍做「彈上運動」引出後半拍進入的漸強，第 43 小節樂隊回到強奏，做大幅度的「弧線運動」。

第 44 小節第 3 拍起再進入嗩吶獨奏的唱段旋律，要注意第 46 小節第 1 拍後半拍與第 47 小節第 3 拍後半拍樂隊的對應音型，可用左手將他們勾勒出來，第 49 小節第 1 拍樂隊的音長僅有半拍，下拍之後點後運動稍作停滯來收音，第 2 拍做「彈上」引出彈撥樂第 3 拍的發音。

第 50-54 小節，作曲家安排的節奏音型有將速度往上提的效果，以「弧線運動」逐漸增加棒子的加速運動來帶著樂隊稍稍往前走，並逐漸增加揮棒的幅度來表示漸強，第 54 小節第 3-4 拍要將速度穩下來一些，第 3 拍劃帶有點後運動的分拍稍微帶出一點重音做為這個過門樂句的收尾。

第 55 小節起音樂氛圍轉為平靜，以「較和緩的弧線運動」為劃拍的基礎，但亦要注意樂隊伴奏的對應音型，在每個聲部的進入點稍做手腕的敲擊將它們引入，第 58 小節第 1 拍的點後運動稍作停滯，將附點 8 分音符與後 16 分音符的演奏稍稍斷開，第 60 小節的第 3-4 拍再做非常些微的漸慢，在第 4 拍打分拍作為斷句，創造一個小的氣口，為第 61 小節突然的情緒轉變做準備。

第 61 小節帶有重音的顫音，以一個明確的敲擊，點後運動僅做極小反彈來表示，第 2-4 拍不劃拍，讓獨奏嗩吶有自由地發揮空間，第 62 小節第 1 拍樂隊是從前小節延續過來的長音，棒子以不帶速度的「數小節」動作來表示時間已進入第 62 小節，接著再等待獨奏嗩吶自由發揮的吹進第 2 拍，指揮者在第 2 拍的正拍拍點做「上撥」來引進第 2 拍後半拍起樂隊所奏的強奏呼應，打分拍來強調每個音符，第 4 拍在適當的音長之後將樂隊收掉。

第 63 小節再以不帶速度的「數小節」動作來表示時間，64 小節樂與獨奏嗩吶者有著動作上的默契來下拍引出樂隊的長音。

（三）第 65-72 小節

進入第一段「木蘭織布在草堂」的收尾，音樂是連奏的型態，以帶有較少加速減速的「較和緩的弧線運動」做為棒法基礎，此外要注意每小節聲部間的銜接，在手勢上要能有清楚的方向將它們引入。

此段在速度變化上的處理請參考譜例 2-5-11，在第 67 小節第 4 拍稍做漸慢，以棒尖的第二落點打出分拍來表示，第 68 小節再回原速，第 4 拍再做漸慢，幅度可比第 67 小節稍為

大一些，打帶有點後運動的分拍，第 69 小節再回原速，打「較劇烈的弧線運動」，第 71 小節漸慢，第 2 拍打不帶點後運動的分拍，第 3-4 拍打帶有點後運動的分拍，並在第 4 拍後半拍稍做停留再引出 72 小節的最後一音，營造一個弱奏收尾的氛圍。

第 72 小節下拍引出笛與笙的長音之後，右手要再劃一拍表示中胡、大提琴聲部的大約長度，左手則等待管樂器在適當的音長之後將它們收音。

二、第二段「敵情陣陣急人心」

（一）第 73-5 小節

這 3 個小節是第二段「敵情陣陣急人心」的引子，音樂的旋律延伸自第一段「木蘭織布在草堂」的收尾部分，音量為中強，作曲家未標明確切的速度，可參考前段收尾的基本速度再加快一些，以明確的分出段落劇情的不同，大約在四分音符等於每分鐘 76 拍左右。

第 73 小節做加速減速明確的「較劇烈的弧線運動」來開始段落，第 77 小節第一拍做「彈上」引出第 2 拍高胡與二胡的旋律，接著要注意第 3 拍後半拍中胡的對應，可用左手將聲部帶出。

第 74 小節在速度上可處理為漸慢，以作為進入快板前的準備，這個小節要特別小心的是揚琴在第 2-4 拍所演奏的 16 分音符與高音笙、高胡、二胡所演奏的切分音在速度漸慢時的對應關係，第 3 拍打不帶點後運動的分拍，第 4 拍打帶有點後運動的分拍並在最後一音稍加延伸。

由於第 76 小節是立即轉換速度進入快板的，因此第 75 小節的收拍可與快板的預備拍結合，做「收帶起」的動作。

（二）第 76-131 小節

第 76 小節進入樂曲的第 1 個快板，賦格寫作的對位織體，以乾淨俐落的「瞬間運動」做為指揮棒法的基礎。

至第 99 小節前，整個賦格的段落要注意的是對於主題節奏及聲部引入的指揮技巧，基礎的「瞬間運動」要在很小的劃拍範圍內來執行，才能讓節奏特性與聲部引入的變化棒法技巧達到明確的功能。節奏特性的表示，如第 76 小節第 4 拍、第 77 小節小節第 3 拍、第 78 小節的第 1 拍可使用「上撥」的技巧，而聲部的進入，則是指揮與聲部間方向的的聯繫，能夠讓演奏者明確的知道該進入的位置。

第 100-105 小節是將前方賦格段落做收尾的部分，要注意第 102 小節標記的漸弱，而第 103 小節是突強的，漸弱的部分可用左手表示，而右手的劃拍區域則保持在一定的高度，第 103 小節的第 1 拍直接從該高度往下掉，做明確的「敲擊運動」來達到突強的效果。此外，為了同音高而節奏變化的音樂進行方式能夠有多一些的方向感，第 104 小節可再處理為突弱漸強的力度變化，指揮要能在劃拍區域大小根據力度變化做出戲劇性的表示。

第 106 小節是以嗩吶獨奏為主的段落，樂隊的音量應轉至弱奏，仍是以乾淨的「瞬間運動」做為指揮棒法的基礎，所有連續性的 8 分音符發音都要短促，並稍稍奏出節奏的重音，二胡與中胡聲部演奏的是前方賦格的主題，可在音量上稍提出來一些。

第 119-120 小節的反覆，在音量變化的處理上可做一次強，一次弱，第 121-127 小節再做一個長的漸強，這當中要特別注意第 121-122 小節的打擊樂聲部，尤其是第 4 拍後半拍小鑼的演奏，與獨奏嗩吶的對應饒富趣味，在手勢上可特別將它凸顯出來。

第 128 小節速度開始漸慢，從原本基礎的「瞬間運動」改打「敲擊運動」，整個漸慢以劃拍區域的延伸來表示，不須打分拍。

（三）第 132-168 小節

進入樂曲的第二唱段《爹娘且慢阻兒行》，行板，詮釋上的原則與第一唱段《這幾日老爹爹疾病好轉》，獨奏嗩吶與樂隊之間的呼應關係是相同的，在「包腔」與「墊腔」的伴奏模式中將樂隊的聲部與音量帶出。

第 132-141 小節以表示音樂動態性連奏的「弧線運動」為棒法基礎，第 142 小節第 3 拍，定音鼓、大鑼、以及樂隊的重音以帶有延伸性的「敲擊運動」來表示。第 143 小節第 3 拍立即轉為快板，快板的速度與前方行板可為快一倍的關係，因此在第 143 小節的第 2 拍劃分拍，接著以分拍的相同速度劃出第 3-4 拍。

第 143 小節第 3 拍起進入一段鏗鏘的快板，再以「瞬間運動」為劃拍的基礎，第 145 與第 146 小節的第四拍後半拍再將小鑼小鈸的聲響勾出來，第 148 小節要注意大提琴、低音提琴聲部與獨奏嗩吶的旋律對位。

第 155-156 小節速度上有較大的漸慢，在第 155 小節先做劃拍區域的延伸，第 156 小節第 3 拍打不帶反彈的分拍，第 4 拍打帶有反彈的分拍，並在第 156 及第 157 小節的中間留下一個氣口，第 4 拍後半拍將棒子在劃拍區域上方稍作停滯並同時呼吸，如此氣口的縫隙便不會過大而須重起一個預備拍。

第 157 小節再進入行板的速度，下拍時可稍微表示出一個重音，劃拍時要注意低音聲部的 8 分音符與獨奏嗩吶之間關係的穩定，第 159 小節樂隊演奏的是長音，可讓獨奏嗩吶發揮其所希望的速度變化，在適當的時間劃出第 160 小節的預備拍，這裡的速度與第 161 小節快板可再是兩倍的關係，因此下拍時就必須考慮第 162 小節所希望的快板速度。

第 166 小節與第 167 小節中間再有一個氣口，第 166 小節樂隊的聲響是「急煞」的，收拍時動作要顯得肯定，第 167 小節第 1 拍僅有獨奏嗩吶，指揮棒做不帶速度表示的「數小節」動作，第 3 拍再以肯定的敲擊帶出樂隊的聲響並稍做延長等待獨奏嗩吶的行腔，於第 4 拍後半拍起預備拍，第 168 小節直接進入連接第三段「誰說女兒不如男」的快板速度。

三、第三段「誰說女兒不如男」

（一）第 169-220 小節

第 169-174 小節是進入第三唱段《劉大哥講話理太偏》的前奏，快板，速度延續自第二段的最後一小節，約在四分音符等於每分鐘 140 拍左右。整個快板以歌唱性的連奏樂句為主，不像第二段「敵情陣陣急人心」的賦格段落寫作是從器樂的角度出發，因此指揮棒法視樂句的需要打「敲擊運動」或帶有較多加速減速的「較劇烈的弧線運動」為基礎。

第 175-206 小節為第三唱段《劉大哥講話理太偏》，獨奏嗩吶與樂隊再進入「唱與呼應」的戲曲伴奏風格，指揮動作上要能夠把所有樂隊與獨奏嗩吶呼應的樂句突顯出來。

第 207 小節進入第三唱段的收尾，至第 213 小節之前，以乾淨的「瞬間運動」為揮棒的基礎，第 214 小節第 3 拍起有一個 6 小節長度的漸慢，改打「弧線運動」，第 219 小節第 4 拍打分拍，第 220 小節即要進入穩定的行板速度，為接著進入的獨奏嗩吶做準備。

（二）第 221-36 小節

此處是作曲家編寫的一個附加段落，戲曲伴奏風格，以「較劇烈的弧線運動」為棒法基礎，第 234 小節稍作漸慢，以延伸劃拍區域來表示，第 236 小節稍作延長，在適當的音長之後做「收帶起」的動作，做為下一段快板的預示動作。

四、第四段「殺敵立功在邊關」

（一）第 237-317A 小節

第 237-252 小節是作曲家以賦格織體寫作的第三唱段第一變奏，以乾淨俐落的「瞬間運動」為指揮棒法的基礎，對於賦格各聲部的引入做「上撥」，該注意的重點與 76 小節開始的賦格段是相同的。

第 259 小節起為第三唱段的第二變奏，要注意嗩吶聲部與二胡、中胡不斷轉調的變奏主題，8 分音符及時值更短音符的演奏要短促，每一個接續的變奏主題在音量上要注意平衡，不要被樂隊其它聲部演奏的持續 8 分音符所蓋過，指揮棒法仍以「瞬間運動」為主。

第 271-274 小節要注意作曲家所設計，由高至低的聲部接續，棒法應以每兩拍為一個單位做「敲擊運動」，每個第 2 及第 4 拍做不帶點前運動的「彈上」來為第 1 及第 3 拍的敲擊做準備，如此指揮動作看來會是每兩拍為一組，而事實上仍是每小節打 4 拍的句法效果。

第 275-286 小節再回到「瞬間運動」的棒法，要小心控制樂隊的音量與速度的穩定，第 281 及 285 小節樂隊所演奏的對句再將音量帶出來，同時也要特別關注低音大鑼的強奏，在動作上要能將這個音響明顯的表示出來。

第 287 小節開始再進入一段獨奏嗩吶與樂隊間互相競奏的樂段，每個獨奏嗩吶所演奏的

小節，在指揮棒上第 1 拍下拍之後做「數拍子」的虛揮動作，樂隊所演奏的小節再做「敲擊運動」或者是「瞬間運動」以區隔出兩著的聲響效果。

第 315 小節要特別注意打擊樂器的聲響，尤其是大鑼、小鑼、小鈸同時發音的鑼鼓經中之「倉」音要短促有力，並特別注意該有的音色，指揮動作最好也能為這個音響做特別的指示。

第 317-318A 小節，在小節數上頗為混亂，而且總譜是經過黏貼而來，顯然是作品在首演前，作曲家親自擔任指揮邊排練邊修改的結果。

（二）第 318A-51 小節

經過第 317A 小節的「煞止」式的收音，第 317A 與第 318A 小節中間可留下一個較長的氣口，318A 小節速度重起，慢起漸快，約在第 320 小節的第 3 拍進入快板的速度，這個慢起漸快在豫劇風格中稱做「迎風」，意指有迎風站立之感，在指揮的氣質上也要能做出相對應的美感效果。

第 321 小節再進入穩定的快板速度，段落上屬於第四唱段《拜別爹娘離家園》，獨奏嗩吶與樂隊再以「唱與呼應」的關係呈現這個段落，以「瞬間運動」為棒法的基礎，整個段落寫了較多戲曲鑼鼓的部分，要能多注意它們該有的音色及產生亮點的音符，指揮者的心理要能有戲曲武生揮刀弄槍「亮相」的場景畫面，在手勢上將重點表示出來。

（三）第 352-84 小節

第 352-355 小節是引入第三唱段第三變奏的連接，樂隊的持續性 8 分音符要演奏的短促，以「瞬間運動」為棒法基礎，第 356 小節起獨奏嗩吶演奏出第三唱段第三變奏的旋律，樂隊的持續 8 分音符陸續有聲部進入，在指揮動作上清楚地給予它們提醒，此外也要注意梆笛與獨奏嗩吶間的對應。

第 368 小節樂隊強奏出持續的 3 連音，棒法改用「敲擊運動」，第 370 小節，獨奏嗩吶開始漫長的「吞氣」技巧，這小節可稍作延長，讓聽者注意到這個技巧表現的開始。

第 371 小節速度較前方的快板處理的稍慢一些，仍打「敲擊運動」，並在切分拍的節奏

位置表示出節奏的重點，以「上撥」來輔助這些切分拍，此外，第 315 小節要特別注意作曲家在打擊樂聲部所設計的刀光劍影效果，在第 1 及第 2 拍用左手給予這些聲響明確的表示，至第 384 小節之間相同的音型都做同樣的處理。

五、第五段「歡慶勝利返家園」

（一）第 385-406 小節

第 385 小節帶起拍進入第五段「歡慶勝利返家園」，表情術語為「莊嚴地」，音樂氣氛是花木蘭以勝戰將軍之姿，光榮返家的情景。第 384 小節第 3 拍做大幅度的「弧線運動」做為段落的預備拍，第 385 小節第 2 打分拍來強調第 2 拍後半拍起的延長音，打完分拍後第 3 拍保持不動，在適當的長度之後快速的向上做「彈上」做為第 386 小節快板的預備拍，整個小節，指揮者要能散發出一種輝煌音響的氣質。

第 386 小節進入快板，以「瞬間運動」為基礎，再注意相同音型在音量上可做的張力變化，在手勢上為樂隊做出提醒，第 392-397 小節的劃拍法與 385-391 小節相同。
第 407-447 小節的指揮法重點與第 182-214 小節相同，不再贅述。

第 448 小節為準備連接至第五唱段《花木蘭羞答答施禮拜上》的轉調段落，音樂氣氛是從快速歡慶突然轉至溫柔婉約的，指揮棒法上，第 447 小節強奏漸慢的停止，將棒子停留在劃拍區域的上方，而第 448 小節的發音點是在第 1 拍的後半拍，棒子直接從上往下掉做為預備拍，不需由下往上重起而產生多餘的動作，對於停滯期間氣氛的轉變也會很有幫助，整個段落至第 455 小節以「較和緩的弧線運動」為棒法的基礎，並使用手腕動作所產生的棒尖敲擊，或使用左手來帶出各個對應的聲部，第 454 小節要注意第 4 拍雲鑼及大鋼片琴的發音，以及第 455 小節中阮、大阮、低音提琴的撥奏，在手勢上關注到這些聲響。

六、第六段「今日重穿女兒裝」

（一）第 456-79 小節

進入樂曲的第五唱段《花木蘭羞答答施禮拜上》，行板，而實際的演奏速度以獨奏嗩吶對於唱腔的詮釋為主，可慢至 4 分音符約等於每分鐘 54 拍左右的慢板速度，由於獨奏嗩吶與樂隊之間呼應的動態頗多，指揮棒法以「較劇烈的弧線運動」為基礎。

在樂隊演奏的「包腔」伴奏形式中，要多注意氣口變化豐富的中國式句法，如第 458 小節的第 1 拍與第 3 拍稍做斷句的處理，情緒上要能「音斷氣不斷」或是「氣斷音不斷」的句法想像，此外，同音的多次反覆也是中國音樂語法的一大特色，如第 458 小節第 4 至第 459 小節的第 3 拍，在音色音量上要對這些音符做出變化的處理，指揮的劃拍，在像這樣慢速而富表情的音樂中，拍點與拍點之間要能展現出一定的「內容」，而不能只做時間的表示而已，棒子的運行過程要有符合音樂表情的感染力，除了指揮者本身所散發的氣質之外，可在棒子行進時改變手臂握棒產生的肌肉緊張度來達到這些細微的變化。

第 473-475 小節，樂隊的伴奏是「墊腔」的形式，手勢上要將每一個墊出的聲部導引出來，第 475 小節的第 3 拍劃分拍，明確的提示出第 3 拍最後一個 16 分音符位置開始的強奏「墊腔」，第 476 小節第 3 拍後半拍亦是相同的處理方法，但要注意與第 475 小節在音量上的不同。

第 479 小節的第 3 拍立即轉入快板，第 2 拍打分拍做為速度的預示，兩拍之間的關係以快一倍為原則，若是達不到需求的速度，可在 2 拍後半拍的起速加快一些，另一個選擇是在起速之後在第 3-4 拍稍做漸快，不過這對演奏 16 分音符的聲部來說，有容易不整齊的風險。

（二）第 480-500 小節

第 479 小節第 3 拍開始的快板，以「瞬間運動」為棒法的基礎，音量控制仍是注意獨奏嗩吶與樂隊之間的呼應關係，第 486-489 小節樂隊持續的 8 分音符演奏仍需短促。

第 492 小節突然轉為慢速的散板，棒子在第 1 拍下拍之後稍做反彈停滯，讓嗩吶自由發揮其所希望的速度，棒子等待獨奏嗩吶演奏至第 4 拍的位置再舉起做為第 493 小節樂隊改變和弦音的準備，第 493 小節下拍後，再等待獨奏嗩吶演奏至第 2 拍後半拍，在該位置與獨奏

嗩吶演奏的同時將棒子舉起做為第 3 拍的預備拍，並同時要表示出第 494 小節表情術語「莊嚴地」所期望的應有速度。

第 494 帶起拍至第 497 小節，音樂氣氛樂能營造的莊嚴隆重，以寬廣的連奏作為演奏句法的基礎，而不是像第 12 小節慢起漸快的鏗鏘音響，指揮棒法做劃有大圓圈圖型的「弧線運動」來表示。

第 498 小節稍作漸慢以緩和音樂的激動氣氛，在第 4 拍做帶有點後運動的分拍來控制速度，第 499 小節做「較和緩的弧線運動」，不劃分拍，第 500 小節的第 3-4 拍再做漸慢，並在最後一個 16 分音符稍做延長以裝飾第 501 小節開始的快板尾奏，從第 3 拍起劃分拍，第 4 拍後半拍的兩個 16 分音符再細分為兩個小的分拍。

（三）第 501-31 小節

全曲的尾奏段落，第 501 至 516A 小節為快板，棒法以「瞬間運動」為基礎，並逐步引出每一個陸續加入的聲部，也要表示出逐漸增加的整體音量，第 509-10 小節為了表示出切分拍的節奏特性，可以改劃每小節兩個大拍，在動作上注意應有的轉輒方法即可。第 511 小節起，獨奏嗩吶連續吐音的炫技部分一定要能控制住樂隊與獨奏者之間的速度穩定。

第 517A 小節速度轉慢一倍，在第 516A 小節的第 3-4 拍劃成一個大的合拍指示出速度的立即轉換，音樂的氛圍表現要能穩重大器，做大幅度的「較劇烈的弧線運動」，並將西洋大鈸與低音大鑼交替所演奏輔助出的宏大音響特別勾勒出來。

第 521-524 小節為四個相同音型的小節，為了能夠裝飾第 525 小節，讓其產生更輝煌的音樂意像，這 4 個小節可處理為漸快，讓相同的音型能產生一種推進的效果。

第 525 小節的速度可比第 517A 小節相較之下再慢一些，做大幅度的「較劇烈的弧線運動」，第 526 小節第 1 拍劃分拍，強調出第 1 拍後半拍起始的 3 拍半長音，並將棒子停滯在劃拍區域的上方。

第 527 小節第 1 拍做大幅度的「敲擊運動」並稍帶反彈來收音，等待獨奏嗩吶吹至第 3 拍，約以半拍的時長做為第 4 拍的預備拍，第 4 拍稍做延長，讓獨奏嗩吶有足夠的時間行腔，在適當的時間棒子向上快速舉起做為第 528 小節快板的預備拍。

第 528 及第 529 小節做「瞬間運動」表示出全曲最後一個快速的部分，第 530 小節則以逐漸加大劃拍區域的「敲擊運動」，以及在第 3 拍做不帶點後運動的分拍，第 4 拍做帶有點後運動的分拍來指示出該小節的漸慢，最後一小節則將低音大鑼的聲響引出，稍作漸強，以「反作用力敲擊停止」做出有殘響的結束效果。

顧冠仁作曲《星島掠影》樂曲詮釋及解析

《星島掠影》的創作背景

一、作曲家簡介

　　顧冠仁先生於 1942 年生於江蘇海門，1957 年任職上海民族樂團琵琶演奏員，也因此，在他多產創作的琵琶曲及彈撥樂合奏曲目中，我們可以看到他對於彈撥樂器的技巧與性能上的嫻熟掌握，其中《花木蘭》為琵琶協奏的經典曲目，即是作曲家掌握了琵琶演奏技術的精髓，三十年來在琵琶演奏界中屹立不搖。

　　在進入上海民族樂團之後，顧冠仁才正式接觸專業的音樂訓練，並於上海音樂學院隨黎英海、劉福安等名師學習理論作曲，他此時期的創作包括了與馬聖龍合作的《東海漁歌》，小合奏《京調》，以及彈撥樂合奏《三六》等，至今仍常在音樂會中演出。

　　1970 年，上海民族樂團因為文化大革命而解散，1978 年重新復團，顧冠仁回到樂團任駐團作曲專職。由於樂團甫恢復運作，在當時樂譜極不流通的年代中，樂團急需新的作品演出，顧氏既然任職駐團作曲，當然也就積極寫作，在 1979 年完成了兩部大型的作品，一首是五個樂章的民族管絃樂《春天組曲》，另一首是琵琶協奏曲《花木蘭》。

　　從 80 年代開始，顧冠仁幾乎每年都有多部新的作品發表，除了中國大陸之外，舉凡台北市立國樂團、台灣國家國樂團、高雄市國樂團、香港中樂團、新加坡華樂團都爭相邀稿委約新創作，他於 1985 年出任上海民族樂團藝術委員會主任，1991 年起出任上海民族樂團團長，1995 年起出任上海民族樂團藝術總監，2003 年受國立台南藝術大學之邀，出任中國音樂學系及民族音樂研究所客座教授。

作曲家曾多次舉辦了個人作品音樂會，包括了 1988 年 1 月於香港沙田大會堂，1994 及 1999 年 3 月兩度於香港演藝學院，2008 年 1 月於山東省歌舞劇院，以及 2014 年 3 月香港中樂團於香港大會堂的演出。

除了前文提過的創作之外，顧冠仁的主要作品還包括了民族管絃樂曲《秦王破陣樂》（1985）、《星島掠影》（1988）、《序曲 — 祭》（1990）、《伊黎風情》（1990）、《洱海情》（1990）、《同心曲》（1996）《大地回春》（1999）、《在那遙遠的地方 — 西部民歌主題組曲 I》（1999）、《八音和鳴》（2002）、《可愛的玫瑰花 — 西部民歌主題組曲 II》（2004）、《百樂門懷舊》（2006）、《賽場英姿》（2008）、《歲寒三友 — 松、竹、梅》（2008），音樂與朗誦《琵琶行》（1990）、《兵車行》（1998）、《金銅仙人辭漢歌并序》（1998），二胡協奏曲《望月》（1988），琵琶協奏曲《王昭君》（1995），三弦協奏曲《草原》（2006），合唱與樂隊《媽祖香讚》（1994），他的彈撥樂作品收錄在 2004 年上海音樂出版社所出版的《顧冠仁彈撥樂作品集》當中。

二、樂曲簡介

《星島掠影》是作曲家顧冠仁於 1989 年 3 月為新加坡第一屆音樂節所創作，為一部樂隊組曲，共分為四個樂章，第一樂章為「鳥瞰」，第二樂章「牛車水」，第三樂章「海邊」，第四樂章「節日」。

不同於本詮釋報告的其他相關新加坡作品，《獅城序曲》是以新加坡歌謠《丹絨加東》以作曲技法發展而成，《姐妹島》描述的為傳奇故事，《魚尾獅傳奇》講述著新加坡建國歷程的情感抒發，這部《星島掠影》是從新加坡的地形地貌及人文風情出發，以很正向的音樂精神描述出新加坡的美麗風光。

第一樂章「鳥瞰」是作曲者坐飛機到新加坡降落之前，由上而下俯視新加坡規劃良好的城市風景，對新加坡高聳的樹木、宏偉的建築、美麗的海岸線而產生的音樂聯想。第二樂章「牛車水」描寫的是新加坡市區的「中國城」，小巧而色彩豐富的南洋風格建築，熙來攘往的人群，充滿特色的小店所帶出的感受。第三樂章「海邊」則是描寫新加坡東部，政府所規劃興建長達十數公里的「東海岸公園」，公園美景如畫，可遠眺外海等待入港的船隻，造訪美味的海鮮城，民眾在公園散步、騎車、水上活動，及戀人們約會的悠閒場景。第四樂章「節

日」則是描寫著種族融合的新加坡，各個民族在慶祝節日時的萬種風情。

　　這部作品於 1989 年 3 月 4 日完稿，並收錄在於 2004 年由葉聰先生指揮，新加坡華樂團演奏與出版的「獅城掠影」唱片當中，全曲長約 19 分 30 秒，本文僅針對本詮釋報告之高雄市國樂團「魚尾獅尋奇」音樂會所演出的「鳥瞰」、「牛車水」、「節日」三個樂章做討論，未演出的第三樂章「海邊」不在研究範圍之內。

三、樂曲結構分析

　　《星島掠影》這部作品在音樂結構形式上淺顯易懂，所演出的三個樂章都是清楚明瞭的複三部曲式。

（一） 第一樂章「鳥瞰」

　　第 1-6 小節是樂章的引子部分，作曲家以五度音程堆疊的方式揭示了第 7 小節 A 主題動機的創作靈感（參見譜例 2-5-1）。

譜例 2-5-1《星島掠影》第一樂章「鳥瞰」引子與 A 主題音型動機分析

　　第 7 小節帶起拍起，由高音笙奏出了第一樂章的 A 主題，4 小節長度，接著第 11 小節帶起拍由高胡、二胡演奏出 A 主題的變奏（參見譜例 2-5-2）。

譜例 2-5-2《星島掠影》第一樂章「鳥瞰」6-14 小節 A 主題及其變奏

經過第 15-16 小節的過門，17 小節由管樂組再度奏出 A 主題的旋律，作曲家將原本弱起拍起始的安排變化至由正拍強起（參見譜例 2-5-3），由「抑揚格」轉為「揚抑格」，以突顯其欲表現的宏偉場景。

譜例 2-5-3《星島掠影》第一樂章「鳥瞰」17-20 小節 A 主題的「揚抑格」變化

21-24 小節為過門，並將第一樂章的第一部分收尾，第 25 小節進入第一樂章的第二部分，由 G 大調轉入 e 小調。B 部分含有兩個主題，第 26 小節由曲笛演奏出 B 主題（參見譜例 2-5-4），第 30 小節帶起拍由中音笙、低音笙、大提琴演奏出 C 主題（參見譜例 2-5-5），第 33 小節再由高胡、二胡再現 B 主題，整個第二部分自成一個 ABA 的三段體結構。

譜例 2-5-4《星島掠影》第一樂章「鳥瞰」26-9 小節 B 主題

譜例 2-5-5《星島掠影》第一樂章「鳥瞰」30-3 小節 C 主題

第 38 小節帶起拍起進入第一樂章的第三部分，第 38-40 小節再現了 A 主題，調性轉至 F 大調。第 44 小節進入第一樂章的尾奏，回至 G 大調，並與引子的音型寫作相同，第 49 小節帶起拍再由高音笙奏出 A 主題的倒影，弱奏結束第一樂章。

整個第一樂章「鳥瞰」的形式結構詳見表 2-5-1。

表 2-5-1 《星島掠影》第一樂章「鳥瞰」結構

結構名稱	小節	調性	段落名稱	長度（小節）
第一部份（A）	1	G 大調	引子	6
	7		A 主題	4
	11		A 主題的變奏	4
	15		過門	2
	17		A 主題	4
	21		過門	4
第二部份（B）	25	e 小調		1
	26		B 主題	4
	30		C 主題	3
	33		B 主題	4
第三部份（A1）	37	F 大調	A 主題的再現	5
	42		過門	3
	45	G 大調	尾奏	7

（二）第二樂章「牛車水」

整個樂章的速度是快板，四分音符等於每分鐘 126 拍，第 1-8 小節是第二樂章的前奏，輕快活潑，第 9-10 小節是一個短小的過門，接著第 11 小節由板胡奏出俏皮的 A 主題，d 小調（參見譜例 2-5-6）。

譜例 2-5-6《星島掠影》第二樂章「牛車水」11-8 小節 A 主題

　　第 19-26 小節由彈撥樂以「加花」的方式奏出 A 主題的變奏，第 27-34 小節為第二樂章的 B 主題（參見譜例 2-5-7）。

譜例 2-5-7《星島掠影》第二樂章「牛車水」27-34 小節 B 主題

　　第 35-60 小節轉入 g 小調，完整地將第 9-34 小節的結構重新再呈示一次。第 61-68 小節是由第一部分進入第二部分前的橋段。

　　第 69 小節起進入第二樂章的第二部分，轉至 a 小調，第 69-70 小節為兩小節的導入過門，71 小節由中音嗩吶奏出第二樂章的 C 主題（參見譜例 5-8）。

譜例 2-5-8《星島掠影》第二樂章「牛車水」71-86 小節 C 主題

　　第 87-102 小節由高胡、二胡再次完整的呈示了第二樂章的 C 主題。第 103-106 小節是轉回再現部分的過門，第 109-132 小節再轉回 d 小調，完整再現了第 9-34 小節的 A 主題與 B 主題。第 133-142 小節是第二樂章的尾奏。

整個第二樂章「牛車水」的形式結構詳見表 2-5-2。

表 2-5-2 《星島掠影》第二樂章「牛車水」結構

結構名稱	小節	調性	段落名稱	長度（小節）
第一部份（A）	1	d 小調	前奏	8
	9		過門	2
	11		A 主題	8
	19		A 主題的加花變奏	8
	27		B 主題	8
	35	g 小調	過門	2
	37		A 主題	8
	45		A 主題的加花變奏	8
	52		B 主題	8
	61		橋段	8
第二部份（B）	69	a 小調	過門	2
	71		C 主題	16
	87		C 主題的反覆	16
	103		過門	4
第三部分（A1）	107	d 小調		2
	109		A 主題	8
	117		A 主題的加花變奏	8
	125		B 主題	8
	133		尾奏	10

（三） 第四樂章「節日」

第四樂章在速度上有較多的變化，結構較為龐大一些，仍為複三部曲式。第一部分包含一個序奏，三個主題，自成一個 ABACABA 的小迴旋曲式。第二部分包含導奏，一個主題與，以及收尾段落。第三部分含有一個較大的連接段落，再現第一部分的前兩個主題，以及尾奏的部分。

第 1-14 小節是第四樂章的序奏部分，由打擊樂器的組合由慢漸快逐漸營造出節日的熱鬧氣氛，第 15-24 小節是第四樂章的 A 主題（參見譜例 2-5-9），G 大調，強奏的快板，第 25-32 小節由梆笛奏出活潑輕快的 B 主題（參見譜例 2-5-10），第 33-42 小節則再反覆了 A 主題。

譜例 2-5-9《星島掠影》第四樂章「節日」15-24 小節 A 主題

譜例 2-5-10《星島掠影》第四樂章「節日」25-32 小節 B 主題

第 43-4 小節是導入 C 主題的過門，第 45-61 小節是由柳琴、揚琴、琵琶所演奏的第四樂章 C 主題，C 大調，第 62-70 小節是 C 主題的附加樂句（參見譜例 2-6-11），第 71-87 小節再由小笛、曲笛再奏出一次 C 主題，第 88-95 小節再由樂隊演奏出 C 主題的附加樂句。

譜例 2-5-11《星島掠影》第四樂章「節日」45-70 小節 C 主題及其附加樂句

第 96-105 小節是連接至 A 主題再現的過門，第 106-33 小節則回到 G 大調，完整再現了第 15-42 小節的部分。

第 134 小節進入第四樂章的第二部分，甚緩板（Larghetto），調性轉入 g 小調，第 134-135 小節是導入 D 主題的過門，第 136-147 小節由高音笙與柳琴共同奏出了第四樂章的 D 主題（參見譜例 2-5-12），音樂似模仿西塔琴演奏的印度風格，彰顯新加坡的多元種族文化。

譜例 2-5-12《星島掠影》第四樂章「節日」136-47 小節 D 主題

第 148 小節是一個短小的過門，第 149-160 小節由曲笛、高胡、二胡聲部再次完整呈現了 D 主題，第 161-163 小節是第二部分的收尾。

第 164 小節起進入樂曲的第三部分，第 164-173 小節再由打擊樂組合由慢漸快奏出 A 主題再現前的連接段，第 174-183 小節是 A 主題的再現，回到 G 大調，第 184-186 小節為過門，187 小節，由低音笙、次中音嗩吶、大提琴、低音提琴聲部奏出 B 主題的擴充變奏（參見譜例 2-5-13）。

譜例 2-5-13《星島掠影》第四樂章「節日」187-90 小節 B 主題的擴充變奏

第 191-197 小節反覆了第 184-190 小節的橋段與 B 主題擴充變奏，第 198-200 小節為進入樂曲尾奏前的過門。

第 201 小節進入樂曲的尾奏，主題來自第一樂章「鳥瞰」的 A 主題，讓四個樂章的《星島掠影》能以前後呼應的方式展現一個整體，並以雄偉的配器與音響結束全曲。

第四樂章「節日」的詳細結構見表 2-5-3。

表 2-5-3《星島掠影》第四樂章「節日」結構

結構名稱	小節	調性	段落名稱	速度	長度（小節）
第一部份（A）	1	G 大調	序奏	Largo	14
	15		A 主題	Allegro	10
	25		B 主題		8
	33		A 主題		8
	43	C 大調	過門		2
	45		C 主題		17
	62		C 主題的附加樂句		9
	71		C 主題		17
	88		C 主題的附加樂句		8
	96		橋段		10
	106	G 大調	A 主題		10
	116		B 主題		8
	124		A 主題		8
第二部份（B）	134	g 小調	過門	Larghetto	2
	136		D 主題		12
	148		過門		1
	149		D 主題		12
	161		收尾		3
第三部分（A1）	164	G 大調	連接段	Lento poco accel.	10
	174		A 主題（Allegr）	Allegro	10
	184		過門		4
	187		B 主題的擴充變奏		4
	191		過門		4
	194		B 主題的擴充變奏		4
	198		過門		3
	201		尾奏	Largo	13

《星島掠影》的樂隊處理及音樂詮釋

一、第一樂章「鳥瞰」

《星島掠影》是作曲家顧冠仁於 1987 年兩度造訪新加坡，對新加坡的各種風景與人文有感而發的創作，若說《魚尾獅傳奇》是一部「寫情」的作品，《星島掠影》則就是一部「寫景」的作品。

「鳥瞰」二字在字詞意義上指的是由高處俯視，亦指對某事物概略的觀察，作曲家選擇了「鳥瞰」做為第一樂章的標題，應是指作曲家對新加坡的各種建築與地貌觀察後的一種心情描述。

作者本人因為工作關係常常往來新加坡，每每在飛機降落前能有機會一睹新加坡的大部分風景，新加坡是一個很小的國家，土地面積僅約七百平方公里，總人口約 518 萬，飛機降落前，總能夠看到美麗的東海岸公園，機場附近的住宅區所呈現的南洋風格建築群，以及能遠眺至商業金融區，一棟棟高聳入雲的大廈建築，涵蓋了當地特色與宏偉景象，這是作者對俯視新加坡所得的感受，在詮釋這部作品時亦是從這樣的角度出發。

1-6 小節的引子部分，作曲家以五度音程的堆疊做了配器法上的漸強，要特別注意彈撥樂器在前 4 小節每個音發音時間的整齊度，除了揚琴之外，其他彈撥樂器在演奏這些音符時，指甲與絃的碰觸角度要使用「側鋒」的角度，在發音上比較不會太直接，對整體的整齊音響也較有幫助。第 5 小節，整個樂隊由前方漸強過來的中強奏長音在發音上不須太直接而顯得突兀，可做「遲到強音」的處理。

第 7 小節帶起拍進入 A 主題的部分，高音笙的 A 主題獨奏，為了能與稍後第 17 小節的宏偉音樂氣氛在張力上做出明顯對比，演奏的淡雅質樸即可。

第 11 小節帶起拍至第 16 小節，高胡、二胡演奏出 A 主題的變奏，作曲家並未標明任何弓法上的指示，除了原譜每個音分弓的方法之外，根據音樂的語法以及實際演奏所遇到的問題，再提供兩種弓法的安排做為參考（參見譜例 2-5-14）。弓法 A 以較多的分弓為主，在句

子的音量上較容易受控制，弓法 B 使用較多的連弓，音樂較為圓滑，但實際演奏上，高音的音量較不容易平均，也較難控制。

譜例 2-5-14《星島掠影》第一樂章「鳥瞰」11-6 小節 A 主題變奏的弓法詮釋

第 17 小節由樂隊以宏偉的音響再次呈示了 A 主題，管樂器的主題演奏在句法上可分為兩大句，在第 18-19 小節的中間換氣，但為了音響上不要顯得軟弱，除了連結線的音以外，每個發音都要以「打舌」技巧奏出「斷連奏」來加強音符發音的肯定性。

第 25 小節進入第一樂章的第二部分，彈撥樂器演奏 1 小節的導入過門，音量上應該要與第 26 小節稍作對比，第 25 小節是中弱奏，並根據音型稍作出音量上的變化，第 26 小節起，為了能夠輕鬆地聽見曲笛獨奏所演奏的 B 主題，改為弱奏的力度。此外，此處每個小節的第 2 拍與第 4 拍，揚琴的 6 連音與琵琶、中阮所演奏的 8 分音符要注意能很準確的鑲在一起。

第 30 小節帶起拍起，由大提琴所演奏的 C 主題，以及第 33 小節起，高胡與二胡所演奏的 B 主題再現，作曲家仍未標明弓法的任何指示，此段的音樂以連奏為主，建議的弓法詳見譜例 2-5-15（參見譜例 2-5-15）。

譜例 2-5-15《星島掠影》第一樂章「鳥瞰」30-6 小節弓法詮釋

第 38 小節帶起拍開始，由笙組、中低音嗩吶、琵琶、中阮聲部再次呈現了 A 主題，第 38 小節第 2 拍則由笛組、高音嗩吶、柳琴、揚琴聲部演奏出了模仿的複調織體，要注意這兩者之間的音響平衡關係，此外，管樂器的演奏重點與第 15 小節起始的 A 主題是相同的。

二、第二樂章「牛車水」

「牛車水」是新加坡中國城的地名，是新加加坡歷史上重要的華人聚集地，19世紀初期，新加坡還沒有自來水設備，全島所需要的水都得用牛車自安祥山和史必靈路的水井汲水載到此，於是這個以牛車載水供應用水的地區就稱為牛車水。

牛車水的商鋪很多，舉凡中國古董、各式草藥、乾貨雜糧、藥油、傳統糕餅以及肉乾等，牛車水應有盡有，當然，各式的特色美食也不少，晚上有熱鬧的夜市，建築風格也相當有特色，有許多殖民時期帶入的西式建築，新加坡政府精心的在這些建築塗上多變出挑的色彩，走在熱鬧的街上可以感受到一股活潑的陽光氣息。

作曲家以生動的旋律描繪出了「牛車水」的熱鬧景象，整個樂章皆為快板，2/4拍，速度在四分音符等於每分鐘126拍左右。

樂曲的開頭是斷奏跳躍的前奏，要注意作曲家在音量變化上的安排，第9-10小節是導入A主題的過門，可在第10小節處理為漸弱來引入第11小節開始的板胡獨奏。

第19小節由柳琴、揚琴、琵琶奏出了A主題的加花變奏，要注意作曲家已經在音量上的標註變化，並跟隨著2/4拍的節奏特性稍加重音，整體的演奏要有音型上的方向感，絃樂與管樂的伴奏聲部要注意聆聽彈撥樂所演奏的16分音符，並緊密的與它們結合再一起。

第27小節，整個樂隊奏出強奏的B主題，要注意切分拍本身的強奏特性，並注意切分拍前一音與切分拍本身之間的斷奏關係。

第35小節起轉入g小調反覆了第9-27小節的部分，原本由板胡獨奏的A主題在此加入了二胡，同樣的，作曲家未標註任何弓法，建議的弓法詳見譜例ㄅ2-5-16（參見譜例2-5-16），要演奏的如板胡特性一般的俏皮，輕快小巧，在第39小節的2拍後半拍加入一個下滑音。

譜例 2-5-16《星島掠影》第二樂章「牛車水」37-44 小節二胡弓法詮釋

第 69 小節起進入第二樂章「牛車水」的第二部分，調性轉至 a 小調，69-70 小節又是作曲家在全曲慣用的導入式過門，在第 70 小節稍作漸弱，接著第 71 小節由中音嗩吶奏出了第二樂章的 C 主題，在每個 C 主題的句尾，樂隊都有與中音嗩吶呼應式的伴奏音型，作曲家亦將這些呼應句的音量變化特別提示出來，在演奏時要能忠實的執行。

第 87-102 小節由高胡、二胡聲部再次呈示了 C 主題，以圓滑奏為主，建議的弓法詳見譜例 2-5-17（參見譜例 5-17）。

譜例 2-5-17《星島掠影》第二樂章「牛車水」87-102 小節高胡、二胡弓法詮釋

三、第四樂章「節日」

新加坡是個種族多元的國家，人口以華人佔大多數，約四分之三強，馬來人約占總人口的百分之 14，印度人為百分之 8，還有少部分歐亞混血人口[19]，新加坡政府除了華人過的中國農曆新年之外，也將馬來人每年 7 月 28 日的開齋節（Hari Raya），以及印度人在每年 10 月 23 日的屠妖節（Deepavali）制定為國定假日。

19 資料來源：http://zh.wikipedia.org/wiki/%E6%96%B0%E5%8A%A0%E5%9D%A1%E4%BA%BA%E5%8F%A3

作曲家針對新加坡的多元文化節日帶給他的感觸，譜出了《星島掠影》作品中的「節日」樂章。

第 1-14 小節的序奏是由慢漸快的鋪陳，似乎顯示著人民對於慶祝假期的一種期待心情，前 4 小節樂譜標明了緩板（Largo），速度為 4 分音符等於 52，演奏上要注意雲鑼獨奏，在第 1 與第 3 小節的第 3 拍的第 1 個 16 分音符，必須演奏在準確的時間位置上，或者是說在聽覺上其所演奏的位置是在第 3 拍的正拍位置，才能與曲笛的弱起拍呼應句作為對比，也不會違背作曲家的記譜原意。

第 15 小節起進入第四樂章的 A 主題，音樂的氣氛是喧囂繁鬧的，速度標記為快板，4 分音符等於每分鐘 144 拍，此處要注意整個樂隊在速度的穩定與音符實質的確切掌握，並注意 2/4 拍應有的節奏重音，才能產生乾淨有力的音響。

第 25 小節由梆笛奏出第四樂章的 B 主題，伴奏的部分要能演奏出輕盈有律動的音響，第 33 小節再回到 A 主題，第 34 小節低音提琴的記譜因為升 F 音，應是作曲家的筆誤，應改為與第 21 小節相同的 D 音。

第 45 小節由柳琴、揚琴、琵琶奏出第四樂章的 C 主題，要注意他們在輪奏時間的統一性，第 46 小節的輪奏結束時間應在第 47 小節的正拍上，第 50 小節切分拍的輪奏則應該與第 2 拍後半拍相連，常常發生的問題是，演奏者無法掌握住輪速，而導致輪奏後的下一音在時間上的不準確，是要特別注意的重點。

第 134 小節進入樂章的第二部分，速度標記為甚緩板（Larghetto），4 分音符每分鐘等於 66 拍，第 134-135 小節是作曲家慣用的導入性過門，注意在第 135 小節應有的漸弱。

第 136-147 小節，由高音笙與柳琴奏出的第四樂章的 D 主題，作曲家在第 140 及第 146 小節安排了樂隊的對句，以及清楚的音量標示，要能忠實的演奏出來。

第 149 小節，由笛子、高胡與二胡共同再次呈示了 D 主題，以連奏為主，句子的起奏配合漸強由推弓開始，句子的收尾則配合漸弱以拉弓結束，建議的弓法詳見譜例 2-5-18（參見譜例 2-5-18）。

譜例 2-5-18《星島掠影》第四樂章「節日」149-60 小節高胡、二胡弓法詮釋

　　樂曲的再現部分與第一部分的詮釋重點大致相同，仍要注意整個樂隊在速度的穩定與音符實質的確切掌握，201 小節起始的尾奏，由樂隊以宏偉的音響再次呈示了第一樂章 A 主題，管樂器的主題演奏在句法上仍將每個發音都以「打舌」技巧奏出「斷連奏」來加強音符發音的肯定性，此外，作曲家在音樂張力的安排上比第一樂章著墨更多，要能多注意在層次上的布局。

《星島掠影》的指揮技法分析

一、第一樂章「鳥瞰」

（一）第 1-24 小節

　　樂曲的開頭音樂氣氛是平靜的，第 1-4 小節是每小節一個音的完全五度音程堆疊，然而這些音程的堆疊發音，除了絃樂之外，彈撥樂器也有多個聲部同時以「彈奏」發音，如何讓多人同時彈奏一音的彈撥樂聲部整齊發音，從指揮棒法的角度來看是一個很大的考驗。

　　第 1-4 小節的指揮技巧有幾種方法可以選擇，第一種是預備拍起拍後，在棒尖的第二落點稍作停留並提氣，接著手臂向下加速，不須過多的加速以免錯誤的表示出音量的預示及氣氛的掌握，手臂向下些微加速後，輔佐些微的「手腕敲擊」來引出發音。第二種是在預備拍起拍後，在預備拍與的第 1 拍的中間半拍位置做「先入法」，將棒子瞬間往下掉，往下掉的距離必須短小，以表示出弱奏的音量，接著第 1 拍時間到時，再直接由點向上離開引出樂隊的發音。第三種是劃 2 拍的預備拍來穩定演奏者心中的速度，下拍之後在第 2-4 拍也持續的維持劃拍來表示下一小節發音的時間，這些選擇端看樂團實際需求的狀況，不過越少動作的有效預備拍會是更好的選擇。

　　上述的三種方法，第一種在發音上較易整齊，但力度的控制較難，第二種較能掌控力度及氛圍，但演奏員若不很習慣這樣的打法就很難與指揮同步呼吸，風險較高，第三種是最安全的打法，但對於氣氛的掌握則沒有前兩種效果來的好。

　　第 4 小節下拍之後，以左手帶出記譜的漸強，第 5 小節的中強奏要能奏出一種「暈開」的效果，下拍不能過硬，因此在前方的漸強之後，手臂的提起要能架住整個音響，稍做停滯，接著做一個軟的下拍來達到第 5 小節所預想的效果。

第 7 小節帶起拍至第 10 小節，由高音笙輕聲奏出第一樂章的 A 主題，指揮棒法以「平均運動」為主，這裡仍要注意第 7 與第 9 小節第 1 拍，彈撥樂器的發音，以「先入法」的方式來表示最能符合音樂的氣氛，此外，第 8 與第 10 小節大鋼片琴所演奏的對句，以左手將其引入。

　　第 11 小節帶起拍由高胡、二胡奏出 A 主題的變奏，音樂較前方高音笙所演奏的 A 主題動態了許多，棒法以「較劇烈的弧線運動」為主，第 10 小節第 3 拍做「彈上」作為此樂句的預備拍，11 小節做「手腕的敲擊」引出彈撥樂器的 3 連音，此外，也要注意低音笙、大提琴、低音提琴在第 12 及第 14 小節所演奏的對句，可用左手將他們帶出。

　　第 15 小節整體的音量減至中弱，為稍後的大漸強做準備，可在第 14 小節的第 3-4 拍稍作漸弱，第 15 小節的主旋律含有 2 個切分音以及第 3 拍下拍後才起始的三連音，弧線運動的前 3 拍要能在棒尖的第 2 落點稍作停留來表示出切分拍的特性，第 3 拍起要將棒子的劃拍區域逐漸延伸以表示出延續至第 16 小節的漸強。

　　第 16 小節轉為 2/4 拍，作曲家在第 2 拍標明了漸慢，由於是 3 連音，棒法打為三段式的分拍，若是希望漸慢的幅度大一些，可將分拍劃成一個 3 拍子的圖形，若是希望與第 17 小節接續的順暢一些，可將分拍的第 2-3 拍組合在一個向上的手臂動作內，再以手腕向上指示出第 3 個分拍的時間。

　　第 17 小節再度呈示了第一樂章的 A 主題，音樂氣氛轉至宏偉壯觀地，以加速減速明確的「弧線運動」為棒法的基礎，指揮要能展示出一股昂揚的氣質來襯托音樂的情緒，此外，對於西洋鈸在第 18 及第 20 小節的發音在動作上要能表示出音樂「打開」的效果。

　　第 20 小節第 3 拍後半拍起，為了要能表達「字字強調」的重音效果，棒法上可以分拍來表示，接著第 21-22 小節的漸快則打回每拍一下，並逐漸縮短劃拍區域來帶領樂隊的漸快速度，第 22 小節第 3 拍以左手將定音鼓的極強奏帶出。

　　第 23-24 小節可視為一個速度自由的收尾，第 23 小節以一個帶有較多反彈的敲擊下拍，反彈後將手臂逐漸落下將樂隊的音量漸弱，接著以左手帶出揚琴自由演奏的 3 連音。

（二）第 25-36 小節

進入第一樂章的第二部分，速度比前段稍快一些，約四分音符每分鐘等於 56 拍，要注意音樂的流動，第 25 小節帶出彈撥樂器的導入式過門，並稍作漸弱，第 26 小節以左手引出曲笛所演奏的 B 主題，棒法以劃拍區域較小的「弧線運動」為主。

第 30 小節帶起拍，中音笙、低音笙、大提琴聲部奏出 C 主題，在第 29 小節第 3 拍做「彈上運動」將它們引入，接著做幅度較大的「較劇烈的弧線運動」以表示強奏的音量，並要注意第 30 小節起彈撥樂的 3 連音對句，以「手腕的敲擊」給予它們準確的時間指示。

第 33 小節由高胡、二胡再次奏出了 B 主題，此處的音響較為飽滿，以幅度較大的「較劇烈的弧線運動」為棒法的基礎，並要注意第 34 小節，大提琴與低音提琴的撥奏，以「手腕的敲擊」將它們帶出。

第 36 小節在音量上是突弱漸強的，在第 35 小節第 4 拍後半拍以極小的往下距離做「先入法」即可達到很好的突弱效果，整個小節在劃拍區域逐漸延伸表示出漸強，每拍的點後運動也要稍作停留，指示出笙組所演奏的切分音節奏。

（三）第 37-51 小節

進入第一樂章的第三部分，是第一部份的逆行式再現，第 38 小節帶起拍開始的 A 主題基本上與 17 小節 A 主題的棒法重點是相同的，但此處多了一個模仿的對位旋律，在手勢上要給予這些聲部關注，第 43 小節的結束音要讓樂隊奏滿 4 分音符該有的音長，以左手在第二拍做極強奏的收音。

第 44 小節要給予定音鼓及低音大鑼明確的聲響指示，指揮的手勢要像是親自敲下那一聲大鑼的感覺，手臂可做出向前敲擊的動作，下拍後在劃拍區域的上方稍作停留再逐漸往下表示出音量的漸弱，此動作要延續至第 45 小節的預備拍起拍，以控制尾奏極弱音響的氣氛。

第 45-48 小節與樂曲開頭的指揮重點相同，第 49 小節以左手帶出高音笙所演奏的 A 主題倒影，做「平均運動」，第 50 小節再帶出大鋼片琴所演奏的分解和弦，可讓其自由漸慢，待其演奏完畢後以左手輕輕的將樂隊收音，結束第一樂章。

二、第二樂章「牛車水」

（一）第 1-68 小節

「牛車水」的音樂氣氛是輕鬆俏皮的，講述著新加坡中國城繁鬧多變的街景，快板，速度約四分音符等於每分鐘 126 拍。

第 1-8 小節是第二樂章的前奏，樂隊以撥奏的斷奏聲響為主，指揮棒法以乾淨俐落的「瞬間運動」為基礎。第 2 及第 4 小節第 2 拍要注意笛子及木琴所演奏出的俏皮音響，在手勢上給予他們特別的注意。此外，第 5-6 小節的漸強以及第 8 小節的漸弱，都以左手給予樂隊清楚的力度表示，右手一定要維持住「瞬間運動」的乾淨動作以保持住速度的穩定。

第 9-10 小節是導入 A 主題的過門，在音量上稍作漸弱，第 11-18 小節是由板胡所演奏的 A 主題，用左手將它引出之後任其表現，右手則繼續維持穩定的「瞬間運動」。

第 19-26 小節由彈撥樂演奏出 A 主題的加花變奏，依據柳琴、揚琴、琵琶所坐的位置方向，將指揮的劃拍區域稍作改變，並要特別指示出 21 小節第 1 拍後半拍以及 25 小節第 2 拍的強奏。

第 27 小節由整個樂隊奏出第二樂章的 B 主題，每 2 小節一組，共 4 組，每個第 1 小節皆是切分音節奏，棒法上，可將這 4 個切分音的小節僅用一個「敲擊運動」來表示出切分節奏的特性，每組的第 2 個小節則在劃拍區域的上方做兩拍的「瞬間運動」，如此，對下一個切分拍的小節，棒子僅需直接由上往下掉做敲擊，而不需要多餘的預備動作。第 35-60 小節的指揮法重點與第 9-34 小節完全相同。

第 61 小節是進入第二部分前的橋段，第 63-4 小節以左手帶出樂隊的漸強，第 65 小節第 1 拍做幾乎不帶反彈的「敲擊運動」以表示出強音突弱的音響效果，接著再以左手帶出漸強，並注意演奏 8 分音符聲部間的銜接，第 67 小節再以適當手勢引導樂隊漸弱，由於第 69 小節轉入 4/4 拍，音樂的線條也較為拉長，可選擇每小節劃成兩大拍，因此第 68 小節作為拍法轉換的緩衝，1-2 拍僅劃一大拍的合拍。

（二）第 69-106 小節

進入第二樂章的第二部分，記譜轉為 4/4 拍，速度不變，每小節劃兩大拍，以稍帶手腕敲擊中性的「弧線運動」為棒法的基礎。

第 69-70 小節是導入 C 主題的過門，稍作漸弱，第 71 小節由中音嗩吶奏出第二樂章的 C 主題，可以左手提示演奏的開始，C 主題共長 16 小節，每 4 小節一句，每句的句尾都有一個呼應句的安排，在指揮的手勢上要將這些呼應句指引出來。

第 87 小節再由高胡、二胡聲部再次呈現第二樂章的 C 主題，棒法仍以中性「弧線運動」為基礎，但演奏的人數較多，劃拍範圍可較第 71-86 小節再加大一些以表示音量上較大的動態。

88 小節起要注意低音笙、大提琴聲部所演奏的對位線條，可用左手拉出他們演奏的樂句，其餘的指揮重點與 71-86 小節大致相同。

（三）第 107-42 小節

這是第二樂章的再現部分，與第一部份的指揮重點是相同的，第 133 小節進入第二樂章的尾奏，要注意到連續切分音符節奏在棒法上的指示，以上下幅度較大的「瞬間運動」來表示出連續切分音的節奏最為合適。

三、第四樂章「節日」

（一）第 1-14 小節

此段是第四樂章「節日」的序奏部分，緩板，速度約 4 分音符等於 52，雖然有清楚的速度標明，但作曲家的寫作手法使得此段的序奏聽起來傾向於散板。

第 1 小節的下拍要能清楚指示出雲鑼的演奏位置，第 2-3 拍輕輕的數拍子，第 4 拍做「彈上」引出曲笛在最後一個 16 分音符起始的發音，第 2 小節改為 5/4 拍記譜，第 1 拍下拍後

的點後運動稍做停滯，再表示出曲笛所演奏的後 16 分音符，接著管鐘在第 3 及第 4 拍各發一音，因此第 2 小節的 5 拍打成 2+3 的圖形以表示出管鐘在第 3 拍起始的對應。第 3-4 小節與第 1-2 小節相同。

第 5-8 小節改為 3/4 拍記譜，由雲鑼一人獨奏，慢起漸快，速度可由雲鑼演奏者自由控制，第 9 小節起加入了定音鼓與吊鈸的輪奏來撐起漸強的力度，雲鑼的慢起漸快到達 12 小節 3-4 拍時，即應達到四分音符等於 144 的速度左右，接著引出 13 小節排鼓的 16 音符，除了漸強之外，速度與稍後即將進入的 A 主題相同，為樂隊的穩定速度做準備。

（二）第 15-133 小節

進入樂曲第一部分的快板，2/4 拍，速度為四分音符等於每分鐘 144 拍。第 15-24 小節是第四樂章的 A 主題，第 15-6 小節由於主題音符的長度較長，可以讓棒法實際上是每小節打 2 拍，但看起來像是打 1 大拍的作法，也就是手臂的運動為一個大拍，在第 2 拍的時間將棒尖稍微向上，當然，如果樂隊在速度上有很好的控制能力，這兩個小節每小節打 1 拍也是可以的。

第 17-18 小節是持續的 16 分音符，做乾淨的「瞬間運動」即可，第 19 小節，樂隊的發音是在第 1 拍的後半拍，在第 1 拍正拍做「敲擊運動」來引出第 19 小節的節奏，第 2 拍的位置再做劃拍距離短小的「上撥」，為第 2 拍後半拍的 3 連音做準備。第 20-24 小節與第 15-19 小節相同。

第 25 小節由梆笛演奏出第四樂章的 B 主題，音樂由熱烈轉為活潑的氣氛，棒法以「瞬間運動」為基礎，並要注意伴奏聲部在節奏上的對應，手勢上給予表示。第 33-42 小節又是 A 主題的呈示，同第 15-24 小節的指揮法。

第 43-44 小節是導入第四樂章 C 主題的過門，在手勢上做清楚的漸弱，第 45-61 小節由柳琴、揚琴、琵琶演奏出輕快的 C 主題，棒法以劃拍區域極小的「瞬間運動」為基礎，由於 C 主題的起始位置在第 1 拍的後半拍，可做「手腕的敲擊」輔助指揮棒將主題引導出來。

第 62-70 小節是 C 主題的附加樂句，樂句線條較為寬廣，可以考慮每小節打 1 大拍的合拍，並以每 2 個小節為一組，做 2 拍圖形的「弧線運動」，第 68 小節再回到每小節打 2 下的「瞬間運動」，並在手勢上引出彈撥樂第 69-70 小節的對句。

第 71-95 小節的指揮棒法與第 45-70 小節基本上是相同的，要注意的是第 74 小節，中音笙、中胡、大提琴所演奏的對位旋律，在手勢上要能將這個新的線條引導出來。

第 96-105 小節是由 C 主題回到 A 主題的連接橋段，第 96-9 小節是樂隊與定音鼓、小軍鼓的相互呼應，可以每小節僅打 1 下的「敲擊運動」，並在方向上變化以表示出兩者之間呼應的關係。102 小節再回到每小節打兩拍的「瞬間運動」，並用左手指示出 103 與 105 小節的漸強。106-33 小節與 15-42 小節的指揮重點相同。

（三）第 134-63 小節

進入第四樂章的第二部分，甚緩板，四分音符等於每分鐘 66 拍的速度，第 134-135 小節是導入 D 主題的過門，由於演奏的音型都是短促斷奏的，以劃拍範圍較小的「敲擊運動」為棒法基礎，並在第 135 小節以左手指示出音量的漸弱。

第 136 小節進入高音笙與柳琴所演奏的第四樂章 D 主題，共長 12 小節，以「弧線運動」為棒法的基礎，第 140 小節第 3 拍以左手帶出梆笛、揚琴、琵琶、中阮所演奏的對句，並在第 141 小節再做樂句間銜接的漸弱。第 142-147 小節與第 136-141 小節的重點相同。

第 149-160 小節由梆笛、高胡、二胡再次奏出了第四樂章的 D 主題，整體的樂隊音量較第一次的 D 主題呈示來的大許多，以較多動態的「較劇烈的弧線運動」為劃拍的基礎，並要對樂譜記載的力度變化做更清楚的指示。

第 161 小節帶起拍再由高音笙與柳琴奏出 D 主題收尾的延伸樂句，在第 160 小節第 3 拍做「彈上運動」將它們引出，第 162 小節第 1 拍以右手的反彈表示出揚琴、中阮、大阮的分解和弦大致的音長，第 2-4 拍以左手指引高音笙與柳琴的漸慢，第 163 小節僅需打一個下拍將樂隊的長音引出，讓揚琴自由漸慢的演奏，接著再做出漸弱收音的動作。

（四）第 164-200 小節

進入第四樂章的第三部分，第 164-173 小節是再現 A 主題前的連接段落，第 164-169 小節由排鼓獨奏，慢起漸快，指揮僅需在開頭給予一個開始時間的表示，接著讓排鼓演奏者自由加速，到第 169 小節達到約四分音符等於每分鐘 144 拍的速度即可，這中間的指揮棒，跟隨著排鼓演奏者的加速，在每個小節做一個不帶速度表示的「數小節」動作，讓樂隊的其他

聲部能夠清楚已經進行的小節數，第 169 小節則須開始劃拍，做清楚簡潔的「瞬間運動」，為第 170 小節，定音鼓與小軍鼓的加入做準備。

第 170 小節，作曲家標示了速度，表示此處即應該進入四分音符等於每分鐘 144 拍的穩定速度，第 170-171 小節可以左手帶出力度的漸強，第 172 小節則是由突弱重新漸強，可在第 171 小節第 4 拍下拍後，點後運動保持不動來表示突弱的效果，接著再次以左手引出漸強。

第 174-183 小節的指揮重點與第一部份的第 15-24 小節相同，第 184 小節進入一段 3 小節的過門，以「瞬間運動」為棒法的基礎，但同時要將 184 小節的節奏特性表達出來，在第 2 及第 4 拍做「上撥」來引出後半拍的音符。

第 187 小節第 2 拍，由低音笙、次中音嗩吶、大提琴、低音提琴奏出 B 主題動機的擴充變奏，第 1 拍做「彈上」將它們引入，第 188 小節，笛組、高音笙、高音嗩吶所演奏的對句再以左手將它們導引出來，第 190 小節以劃拍區域的延伸表示出整個樂隊的漸強。第 191-197 小節的指揮方法與第 184-190 小節相同。

第 198 小節同樣要注意樂隊的節奏特性，在第 2 及第 4 拍做「上撥運動」來引出後半拍的音符，第 199 小節為重音突弱再漸強的力度表情，第 1 拍做大的「敲擊運動」，僅作非常小的點後運動反彈來表示重音突弱的效果，接著再以逐漸延伸劃拍區域的「弧線運動」表示出延續至第 200 小節的漸強與漸慢。第 200 小節，作曲家並無速度變化的指示，是否漸慢是指揮者的詮釋，在段落的銜接上，稍作漸慢比較不會顯得突然。

（五）第 201-13 小節

進入樂曲的尾奏部分，緩板，四分音符約等於每分鐘 54 拍的速度，再現了第一樂章「鳥瞰」的 A 主題作為全曲的尾奏作為一個整體的呼應。

第 201 小節的記譜為 2/4 拍，第 1 拍是前段的收尾音，第 1 拍下拍之後在半拍的位置將樂隊收音，同時也是第 2 拍速度的預備動作，第 2 拍以幅度較大的「弧線運動」帶出管樂聲部所演奏的主題，第 202 小節記譜轉至 3/4 拍，仍以幅度較大的「較劇烈的弧線運動」表現出雄偉的主題，並要注意西洋鈸的演奏對音樂所產生的「打開」效果，在指揮者的氣質上要適當的表現出來。第 203 小節要引出定音鼓、排鼓，以及樂隊的低音樂器所演奏的節奏式對應，以「敲擊運動」的棒法來表示。

第 204 小節起記譜轉為 4/4 拍，除了拍法圖型的變化之外，指揮重點與第 202-203 小節相同，第 205 小節第 3 拍後半拍是突弱漸強的音型，棒子在第 3 拍下拍之後僅做極小的反彈來表示出突弱的效果，接著再以「弧線運動」劃拍區域的逐漸延伸表示出至第 206 小節第 3 拍整個樂隊的漸強。

第 207 小節帶起拍再次呈示了尾奏的主題，第 206 小節的第 3 拍做「彈上」將主題引出，接著在第 207 小節的第 2 拍要注意高音嗩吶、柳琴、揚琴、雲鑼所演奏的模仿對位線條，在第 1 拍亦以「彈上運動」將這些聲部清楚的帶入。

第 210 小節與第 205 小節的指揮重點相同，只是在力度上加大一些，第 211 小節再以劃拍區域的延伸表示出漸強以及 3-4 拍的漸慢，漸慢的幅度若要大一些，在第 4 拍做帶有點後運動的分拍。

第 212 小節第 1 及第 3 拍在漸慢後的四分音符音長是相當長的，在第 1 及第 3 拍下拍之後，以左手在適當的時間將 4 分音符的所有聲部收音，最後一小節以逐漸升高的手勢來表示出樂隊從極弱奏（pianisimo）到極強奏（fortisisimo）相差七級之多的漸強，最後以「反作用力敲擊停止」將棒子的反彈作較多的延伸以得到較長的殘響來結束全曲。

結語

　　本篇共討論了五首樂曲，分別為張曉峰《獅城序曲》、王辰威《姐妹島》、劉錫津《魚尾獅傳奇》高胡協奏曲、關迺忠《花木蘭》嗩吶協奏曲、以及顧冠仁《星島掠影》的一、二、四樂章。每個章節討論的內容包括了樂曲的創作背景、樂隊處理以及音樂詮釋、指揮技法的分析等，從整體的內文心得我歸納出以下幾點給各讀者參考：

（一）　音樂結構分析是詮釋討論的根本基礎

　　音樂的結構是作曲家在創作時的基本藍圖，從結構的分析可以幫助指揮理解音樂的每個細節，並得到幾個詮釋的重點：

　　1. 速度的對比籌劃：作曲家所標示的每個速度是否符合其美學上的合理性，符合標題的描述性或者是情境的掌握等，速度的脈絡能從分析中得到對比，才不會讓樂曲僅有快與慢兩種層次。在許多作品中，作曲家僅表示出速度的大致輪廓，而真正的速度細節則需要指揮對樂曲分析後的理解與音樂應有風格的掌握來部署。

　　2. 音樂張力的對比鋪陳：樂曲中每個段落的整體力度，可從結構分析中看出其應有的對比，尋找出作曲家所安排的音樂高潮，才能夠在詮釋中處理的有層次感。

　　3. 音樂語法的統一與對比：從作品分析中可理解作曲家所設計的句法思考，而從中詮釋出合理的演奏法。

（二）音樂詮釋要從標題的想像出發

　　本篇所討論的五首樂曲，除了《獅城序曲》主要展現的為作曲的發展技巧以及其所欲表達的整體精神之外，其他樂曲各自有其引人入勝的故事或環境背景。

　　《姐妹島》是根據故事的情節而使用「引導動機」所寫成的作品，樂曲中包含三個引導動機，分別為「海」、「姐妹」、「海盜」，海的寬廣，姐妹的俏麗，海盜的兇殘，都是在

詮釋樂曲時需要去富於想像的。《魚尾獅傳奇》高胡協奏曲,則從三個樂章的標題「哀民求佑」、「怒海風暴」、「情繫南洋」來表達新加坡這片土地的人們所經歷的苦難以及他們如何堅強的站起來展望未來。《花木蘭》嗩吶協奏曲,清楚的描述出花木蘭代父從軍的故事情節,而《星島掠影》則呈現了新加坡的多元風貌。

指揮除了了解作品的背景之外,更要能有豐富的想像力,對於故事的氛圍、場景要能夠從聲音的細微變化來營造,更要加入自我的人生經驗,將音樂與心靈緊密的結合,才能在音樂的進行中散發出令人感同身受的氣質。

(三) 音樂的處理要考慮樂器的性能於其慣用的語法

國樂團的許多樂器個性相當強烈,各樂器有其不同的功能與特性,尤其國樂團作品的歷史發展並不長久,許多作品都需要指揮精心的再創造處理,才能發揮音樂所需的音響及特有語法。

從一個樂隊的漸強來說,人數較為眾多的胡琴組,因在樂器性能的限制上,其實是很難在一弓中保持長音的力度,或者做持續性的長音漸強,在整體的詮釋處理上,指揮要能注意樂隊其他同時演奏中的樂器所能給予的輔佐,依照每個樂器不同的性能及音量做不同時間、方式的漸強,才能獲得一個整體的最佳效果。

彈撥樂器的特性,由於能夠立即改變右手的演奏位置及彈奏角度,能做出快速的音色變化,指揮要能運用其變化多端的音色,在演奏法上要能夠有所要求,才能表現出音樂的細節而不致呆版,許多傳統音樂的語法,例如「帶輪」的實際演奏時間,總譜雖然可能沒有詳細記載,指揮也要能從研讀傳統音樂的經驗中,詮釋出相應的演奏法。

打擊樂器應有的音色是指揮國樂團要特別注意的一個部份,尤其是排鼓、板鼓、以及大小鑼鈸等響器,不能只是打出來就可以,而必須符合音樂的情境,再與樂隊取得音響平衡的前提下,做特色性的處理,指揮必須熟悉它們的演奏法及在傳統戲曲中的語言才能給予適當的要求,此外,西洋大鈸以及大軍鼓等時常使用的樂器,要能清楚的知道他們所能做出的音色變化,在音樂的需求中做出不同的處理。

吹管樂器在傳統樂曲的演奏中有相當多自我加花(裝飾奏)的技法,而這些技法通常不在樂譜中記載的,遇到合適的樂段,就應該讓樂器發揮他們傳統演奏的個性,當然,如果遇到交響性的配器時,則必須嚴格的按照樂譜要求演奏。

（四）指揮棒的技術安排要能考慮到實際演奏的需求

棒法的設計是按照音樂進中的需求而來的，它需要考慮到幾個面向，一是是否能準確的暗示應有的速度，二是是否能表達音樂的表情。然而，實際演奏中會愈多相當多的狀況，例如樂隊出現不穩定的速度、未達到需求的力度、或者是聲部的進入不明確等等，指揮的棒法要按照樂隊需要的幫助而調整，不需墨守成規。

指揮家的工作流程，讀譜、排練、演出，每一個階段的詮釋想法，在實際的過程中會出現許多不同的心得，讀譜時著重音樂的分析，音樂、音響的安排，以及預期的問題，排練時將想法付諸行動，遇到問題時要尋求各種不同的可能解決辦法，力求將音樂表達的完美，演出時除了將排練成果展現之外，遇到各種突發狀況也要能沉著處理，這份詮釋報告，即是從這樣的工作流程中所悟出的心得。

由於民族管絃樂仍處發展階段，關於其已創作的作品研究其是寥寥可數的，因此這五部作品的詮釋報告必須有相當大的原創部份，希望能夠提供後者做為參考，若有錯漏，也請各位先進不吝指教。

國家圖書館出版品預行編目資料

指揮的落棒與起棒——理論的、藝術的、效率的／顧寶
文著. --初版.--臺中市：白象文化事業有限公司，2021.7
　　面；　公分
ISBN 978-986-5488-70-3（精裝）
1.指揮 2.樂曲分析
911.86　　　　　　　　　　　　　　　　110008039

指揮的落棒與起棒——理論的、藝術的、效率的

作　　　者　顧寶文
校　　　對　顧寶文
封面設計　廖元鈺
專案主編　林榮威
出版編印　林榮威、陳逸儒、黃麗穎
設計創意　張禮南、何佳諠
經銷推廣　李莉吟、莊博亞、劉育姍、李如玉
經紀企劃　張輝潭、徐錦淳、洪怡欣、黃姿虹
營運管理　林金郎、曾千熏
發 行 人　張輝潭
出版發行　白象文化事業有限公司
　　　　　412台中市大里區科技路1號8樓之2（台中軟體園區）
　　　　　出版專線：（04）2496-5995　　傳真：（04）2496-9901
　　　　　401台中市東區和平街228巷44號（經銷部）
　　　　　購書專線：（04）2220-8589　　傳真：（04）2220-8505
印　　　刷　基盛印刷工場
初版一刷　2021年7月
定　　　價　400元